Archiship Library 01

髙宮眞介 建築史意匠講義

西洋の建築家100人とその作品を巡る

髙宮眞介　飯田善彦

まえがき

飯田善彦

2012年4月にArchiship Library&Caféを始めました。

　それまでもいろいろ考えていたことですが、2011年3月11日に起きた東日本大震災を機に、自分の設計事務所を街に直接関係させたいと強く思いたち、その手段としてこれまで集めてきた建築や美術系の書籍を誰もが手に取ってゆっくりできる場所をつくろうと考え、打ち合わせ室をブックカフェとして街に開くことを始めたわけです。ただ、そのときに、テーブル、イスを片付けて映画、音楽、ワークショップ、講演会などの小さな集まりができるように、防音サッシュを入れスクリーンを用意しておきました。幸い新聞やテレビ、雑誌などのメディアにも紹介されたことで、音楽NPOによるコンサートや花と食のワークショップ、大学の授業、さらには芝居の公演までいろいろな方から声がかかり、それなりに順調に滑り出し、少し落ち着いてからは自主企画として映画のワークショップも開きました。若い映画監督のデビュー作を上映し、当の監督と建築家がトークしつつ観客にも参加してもらう「ALC CINEMA」です。映画と建築、映画監督と建築家はその構造が非常によく似ている、との認識から生まれた企画です。横浜国立大学建築意匠系の大学院Y-GSAで教えていたこともあり、建築に関するイベントもいずれはやろうかな、と漠然と考えていたのですが、大学でいろいろな企画も実行していてカフェでやる格別なアイディアも浮かばず放っておきました。2012年3月に大学を辞めたのですが、好きな作家をお呼びして2階をギャラリーに使った展覧会や、吉田町のイベントに合わせた骨董市など面白がって実行したものの、核心である建築からはむしろ距離を置いていました。

　そんな折、髙宮眞介さんの事務所にうかがう機会があり、しばらくぶりにあれこれ話しているとき、たまたま日本大学の教授時

代の思い出話から建築史の特別講義に及び、その勢いで高宮さんが整理されていた関係資料を見せていただき、これだ！と天啓のようにひらめいたのです。特別講義は、デザイン論として西洋近代建築史をルネサンスから現代まで全12回に分けて通史的に紹介するもので、各回のタイトル、スライドが、完璧に整理されていました。これをカフェで連続講義のかたちでやってもらいたい、全12回をひと月に1度開催とするとちょうど1年間、30人限定で一般の方や学生にも声をかけよう、とあっという間に企画も固まりました。

　僕自身建築設計を仕事にしていて、20世紀初頭に革命のように現れあっという間に世界をつくってしまった、いわゆるインターナショナル・スタイルが生み出されて100年が経ち、いまや社会的要請よりコマーシャルな要請が断然強く、さらにはＣＡＤの進歩でほとんどなんでもあり、モダニズムもポストモダニズムも伝統も省エネも新技術もぐちゃぐちゃな状況の中で、もう一度建築の歴史を学習し、とくに近代のおさらいをしながら社会と建築の関係を調べてみようなど、漠然と考えていたこともあってドンピシャ、フィットしたわけです。したがって、連続講義のタイトルを「ヨーロッパ近代建築史を通して、改めてこれからのデザインを探る」とさせてもらいました。これからの建築を考えるネタはこれまでの建築の歴史の中にある、あるいは、これまでの建築の歴史をきちんと見ることでこれからの建築のあり方のヒントを得られるのではないか、と、単なる歴史講座を超えて「これからの建築を考える」ほうに比重を置いたわけです。

　髙宮眞介さんは、計画・設計工房を谷口吉生さんと一緒に始め、数多くの美しい名建築を生み出し続けているバリバリの建築家です。僕の師匠でもあります。10歳ほど上ですから、それ

こそモダン・デザインの洗礼を全身で浴びた世代といえるでしょう。歴史研究室である日本大学近江榮研究室のご出身であるうえにデンマークやアメリカで仕事をされ、多くの歴史的建築も経験される中で、美しく説得力のある建築を生み出すデザインマインドが培われていることは想像に難くありません。この連続講義のミソは、歴史家ではなく、現役の、それも日本を代表する建築家がご自分の興味や経験をものさしに、いわば、自分を形づくってきた多くの建築について語るところにあります。創造者の偏り、見方がガイドラインであることです。そこに未来を示すデザインの片鱗が隠れているといえるでしょう。高宮眞介という優れた建築家が見ている建築の歴史的総体、それを共有できることが最大のメリットです。先の見えない今であるからこそそのことに価値がある、と考えたわけです。

　この企画を発表し、受講生を公募したとき、開始時間と同時に100人超の応募がありました。やむを得ず抽選で30人にさせていただきました。中には一般の方も多く含まれていて、本当に主旨を理解されているか心配でしたが、始まってみるとまったく杞憂でむしろ建築学生より熱心だったといえるでしょう。この連続講義は本当に面白くなるに違いない、とワクワクしながら確信していましたが、始まってすぐにその予感は現実のものになりました。高宮さん独特の語り口に加え、講義を引き受けられてからさらに文献を読み込み、ほかの資料も漁り、スライドを入れ替え、年表も書き起こす、そのようなたゆまない準備の結果、オリジナルに比べさらに充実した各回の内容は期待をはるかに凌駕する素晴らしいものでした。本文を読んでいただけるとわかりますが、このような講義は建築家といえども誰もができるものではありません。高い見識と多くの経験、独自の回路で情報を選り分けなが

ら消化し創造につなげる豊かな知性、公平でバリヤーのない開かれた心性、講義の中に髙宮眞介という建築家のすべてが現れている、といっても過言ではないでしょう。

　自分で面白いと思って始めたことがそれ自体の魅力で多くの人たちを引きつけ運動のように作用し記憶に残り身体の一部になる。髙宮さん、受講生のみなさんと共有した1年間という時間、月に1回、すべてを忘れて講義に集中したかけがえのない時間、その楽しさやさまざまな思いをさらに多くの人たちと共有する、この本を手に取られた方が僕たちの時間に加わりご自分の糧にしていただければこれほど嬉しいことはありません。編集にあたり、フリックスタジオに協力をいただきましたが出版そのものはどうしても自分でやりたかった。僕の中では、講義そのものがArchiship Library＆Caféの空間と密接に一体化しています。出版そのものが夢でもありました。今回を機に「アーキシップ叢書」と銘じてシリーズ化することを思いつき、この本はその最初の本になります。現在進行中の日本の近代建築講義も続きます。

　本をつくるにあたって髙宮さんはもとより、写真の提供だけではなくすべての講義にお付き合いいただいた染谷正弘さん、校閲のみならず名前の統一など貴重なアドバイスをいただいた大川三雄教授、編集のすべてに関わっていただいたフリックスタジオのみなさん、ブックデザインを引き受けてくれたクロダデザインさん、多くの方に関わっていただき全力を尽くしましたがまだまだ不十分なところがあるかもしれません。そう感じられたところがあればすべて僕の責任です。

　それでは髙宮眞介さんによる「髙宮眞介 建築史意匠講義──西洋の建築家100人とその作品を巡る」をお楽しみください。

目 次

2　まえがき　飯田善彦

10　第1回 幾何学の明晰性と手法の多義性

30　第2回 均整のプロポーションと空間のダイナミズム

48　第3回 崇高の自律性とピクチャレスクの他律性

66　第4回 新素材と新技術

84　第5回 合理主義と表現主義 1 思想の革新と運動の理念

106　第6回 合理主義と表現主義 2 ロッテルダム派とアムステルダム派

126　第7回 合理主義と表現主義 3 表現主義の系譜

146　第8回 SeinとSchein／彫塑性と物質性 1 ル・コルビュジエ

166　第9回 SeinとSchein／彫塑性と物質性 2 ミース・ファン・デル・ローエ

186　第10回 インターナショナル・スタイルとナショナリズム

212　第11回 構造とハイテク

232　第12回 表層・深層・透層

254　番外編 シンポジウム「現在地を考えよう」

269　あとがき　髙宮眞介

272　講義概要

276　100人の建築家索引

講義に登場する100人の建築家

第1回　幾何学の明晰性と手法の多義性
|||||||||||||||||||

フィリッポ・ブルネレスキ(1377-1446)
レオン・B・アルベルティ(1404-72)
ドナト・ブラマンテ(1444-1514)
ミケランジェロ・ブォナローティ(1475-1564)
バルダッサーレ・ペルッツィ(1481-1536)
ジュリオ・ロマーノ(1499-1546)
ジャコモ・B・D・ヴィニョーラ(1507-73)

第2回　均整のプロポーションと空間のダイナミズム
|||||||||||||||

アンドレア・パッラーディオ(1508-80)
カルロ・マデルノ(1556-1629)
ピエトロ・ダ・コルトーナ(1596-1669)
ジャン・L・ベルニーニ(1598-1680)
フランチェスコ・ボッロミーニ(1599-1667)

第3回　崇高の自律性とピクチャレスクの他律性
|||||||||||||||

バルタザール・ノイマン(1687-1753)
ジョヴァンニ・B・ピラネージ(1720-99)
エティエンヌ=ルイ・ブレー(1728-99)
クロード・N・ルドゥー(1736-1806)
カール・F・シンケル(1781-1841)

第4回　新素材と新技術
||

ジョセフ・パクストン(1801-65)
アンリ・ラブルースト(1801-75)
ウィリアム・B・ジェンニー(1832-1907)
ギュスターヴ・エッフェル(1832-1923)
ヴィクトール・コンタマン(1840-93)
ダニエル・H・バーナム(1846-1924)
ルイス・サリヴァン(1856-1924)
フェルディナン・デュテール(1863-1920)
トニー・ガルニエ(1869-1948)
オーギュスト・ペレ(1874-1954)

第7回　合理主義と表現主義3
――表現主義の系譜
||

ウィリアム・モリス(1834-96)
オットー・ヴァーグナー(1841-1918)
アントニ・ガウディ(1852-1926)
ヴィクトール・オルタ(1861-1947)
ヨーゼフ・M・オルブリヒ(1867-1908)
エクトル・ギマール(1867-1942)
ハンス・ペルツィヒ(1869-1936)
アドルフ・ロース(1870-1933)
ヨーゼフ・ホフマン(1870-1956)
フリッツ・J・ヘーガー(1877-1949)
ブルーノ・タウト(1880-1938)
レイモンド・フッド(1881-1934)
ウィリアム・ヴァン・アレン(1883-1951)
エーリッヒ・メンデルゾーン(1887-1953)

ルネサンス　マニエリスム　バロック　　　　　　　　新古典主義・歴史主義

1400　　1500　　1600　　1700　　1800　　1860　　　　1880

第11回　構造とハイテク

バックミンスター・フラー(1895-1983)
ジャン・プルーヴェ(1901-84)
エーロ・サーリネン(1910-61)
丹下健三(1913-2005)
I・M・ペイ(1917-)
ジェームズ・スターリング(1926-1996)
リチャード・ロジャース(1933-)
ノーマン・フォスター(1935-)
ピーター・クック(1936-)
レンゾ・ピアノ(1937-)

第5回　合理主義と表現主義1
──思想の革新と運動の理念

ヘルマン・ムテジウス(1861-1927)
アンリ・ヴァン・デ・ヴェルド(1863-1957)
ペーター・ベーレンス(1868-1940)
ピエト・モンドリアン(1872-1944)
レオニード・ヴェスニン(1880-1933)
テオ・ファン・ドゥースブルフ(1883-1931)
ヴァルター・グロピウス(1883-1969)
ウラジミール・タトリン(1885-1953)
アントニオ・サンテリア(1888-1916)
ハンネス・マイヤー(1889-1954)
コンスタンチン・メールニコフ(1890-1974)

第12回　表層・深層・透層

ルイス・カーン(1901-74)
ルイス・バラガン(1902-88)
フィリップ・ジョンソン(1906-2005)
ロバート・ヴェンチューリ(1925-)
フランク・O・ゲーリー(1929-)
磯崎 新(1931-)
アルヴァロ・シザ(1933-)
伊東豊雄(1941-)
ピーター・ズントー(1943-)
レム・コールハース(1944-)
ベルナール・チュミ(1944-)
ジャック・ヘルツォーク(1950-)
ピエール・ド・ムーロン(1950-)
妹島和世(1956-)

第6回　合理主義と表現主義2
──ロッテルダム派とアムステルダム派

ヘンドリック・P・ベルラーヘ(1856-1934)
J・M・ファン・デル・メイ(1878-1949)
ピート・クラメル(1881-1961)
ミハエル・デ・クレルク(1884-1923)
ヴィレム・M・デュドック(1884-1974)
J・J・P・アウト(1890-1963)
ヨハネス・ダウカー(1890-1935)
L・C・ファン・デル・フルフト(1894-1936)
C・ファン・エーステレン(1897-1988)
マルト・スタム(1899-1986)
J・A・ブリックマン(1902-1949)

第8, 9回　SeinとSchein──彫塑性と物質性1, 2

ル・コルビュジエ(1887-1965)
ミース・ファン・デル・ローエ(1886-1969)

第10回　インターナショナル・スタイルとナショナリズム

ヨルン・ウッツォン(1918-2008)
ラグナール・エストベリー(1866-1915)
フランク・L・ライト(1867-1959)
エリック・G・アスプルンド(1885-1940)
シグルード・レヴェレンツ(1885-1975)
アルヴァ・アアルト(1898-1976)
アルネ・ヤコブセン(1902-71)
アダルベルト・リベラ(1903-63)
ジュゼッペ・テラーニ(1904-43)
アルベルト・シュペーア(1905-81)
ヨルゲン・ボー(1919-99)

アーリーモダン	モダン		レイトモダン	コンテンポラリー	
00	1920	1940	1960	1980	2000

第1回

幾何学の明晰性と
手法の多義性

ブルネレスキ《オスペダーレ・デッリ・インノチェンティ》(1421年起工)

1

Introduction *by Yoshihiko Iida*

講義の前に少しだけ話をします。Archiship Library＆Caféを1年前に始めて、この場を使っていろいろなことを試みてきました。建築に関しても何かやりたいとはずっと考えていたのですが、講演会は横浜国立大学大学院Y-GSAでもずいぶんやってきたし、ゲストを呼んでも単発では面白くない。どうしようかと迷っているときに、髙宮眞介さんの講義が思い浮かびました。髙宮さんは、僕が建築設計の仕事を始めて最初に入った谷口吉生さんの事務所を一緒にやられている建築家です。教授をされていた日本大学での連続講義が面白かったと耳にしていたので、これを連続レクチャーとして1年間通しでやればいいのでは、と思いついたのです。資料も整理されていたので相談してみたところ、いやいやだったのかもしれませんが、なんとか引っ張り出すことに成功して今回のレクチャーが実現したわけです。講義は毎回、1時間半くらい髙宮さんにお話をいただいて、その後に少し、受講生のみなさんからも質問や意見をお聞きし、ディスカッションの時間を取りたいと思います。では髙宮さん、お願いします。

Lecture *by Shinsuke Takamiya*

まず初めに断っておきますが、僕は歴史家ではありません。建築の設計をやっています。ただ、大学生だった頃、歴史の研究室にいたんですね。それが縁で、歴史はかなり好きなほうです。

　建築についての講義をするようになったのは、大学にいるときに、特別講義をやれといわれたのが最初でした。どんな講義をしようかな、と考えたときに思いついたのが、50年ほど前、卒業して数年後に出かけたヨーロッパでの体験だったんです。当時はお金もないし、今と違って1ドル360円の時代で、外貨の持出しの制限もあり、ヨーロッパに長期滞在して建築を見るためには、向こうで稼ぐしかないんですね。それで2年間、デンマークの設計事務所で働きながら、休みをとってはヨーロッパの建築を見て歩くということをしていました。

　そのときに僕は、500-600年も前につくられた街が、今でもきちんと機能しているということにショックを受けました。それ

は日本で考えていたのとまったく違う世界でした。そうして日本に帰ってくると、羽田空港から都心に向かう途中の街が、なんとも醜いものに感じられて仕方がなかったんです。その落差が、その後、自分が建築を設計するときの視点をつくりあげた気がします。

　僕にとって、ヨーロッパの建築を見たことはとても勉強になりました。今の学生にもそれにつながるような、何かきっかけをつくってあげたい、そんなふうに思いました。それで西洋の建築について、その歴史的な背景も含めて、「デザイン論」という題で講義をしたんです。それが、今回の連続講義のもとになっています。

　建築史の講義と違うのは、僕は建築家ですから、建築家を主軸に、彼らの作品のデザインについて語ることです。そのために、100人ほどの建築家をクロノロジカルに取り上げ、彼らの代表的な作品について話をしようと思っています。

歴史における振り子現象

このレクチャーは、基本的にルネサンス以降の建築を時代に沿って取り上げていきます。なぜルネサンスからなのか、という疑問について答えるところから始めたいと思います。

　いわゆる近代建築の全盛期は20世紀の初めですが、じつはその前の19世紀に、その源泉となるような構築物が出てきます。たとえば《クリスタル・パレス》や《エッフェル塔》などです。それをつくったのは建築家ではなく、エンジニアでした。なぜエンジニアがあれほど革新的な建築をつくれたのかというと、新古典主義や歴史主義に固執していた当時の建築家に対する反旗でもあったんです。しかし、それらの建築家を固執させるほどであった古典主義の系譜は、ルネサンスを起点にして500年以上も続いたんですね。その理由というか、魅力を知る必要があると思ったことがひとつです。

　それから、ルネサンスは、いわゆる建築家といえるような人が現れて、作家の名前が表に出てきた時代でもありました。それ以前のロマネスクやゴシックでは、たとえば、教会だったら無名の聖職者らが建築のディレクションをやっていたんです。そういうことからも、ルネサンスをスタートとすることにしました。

Sein（存在）	vs	**Schein**（見かけ）
Autonomous（自律的）	vs	**Heteronomous**（他律的）
Classicism（古典主義）	vs	**Romanticism**（ロマン主義）
Rational（合理的）	vs	**Expressional**（表現的）
International（インターナショナル）	vs	**Regional**（リージョナル）

表1 本書に出てくる二項対立的概念

　また、このレクチャーでは、二項対立的な概念を挙げて建築を解説しようと思っています。そうすることで、建築デザインがわかりやすくなると考えるからです。これからの話の中にはいろいろな二項対立的な言葉が出てきます［表1］。

　こういうふうに並べて見るとわかるのですが、歴史というのは振り子のように動くものなんですね。右に寄っていったなと思ったら、今度は左に振れていくとか、そういうことを繰り返します。それがまた面白いんですね。こういう歴史における振り子現象は、今回のテーマとなっているルネサンスからマニエリスムに移るときにもやはり見られます。

　これからのレクチャーでは、こういう二項対立の揺れ動きが毎回のように現れてきます。それが建築デザインを理解するカギになると思います。

幾何学の明晰性──ルネサンスという時代

さて、第1回目となる今回のレクチャーは、先ほども触れましたルネサンスとマニエリスムの時代の話です。副題として「幾何学の明晰性と手法の多義性」としました。手法の多義性というのはマニエリスムのデザインを表象する言葉ですが、理念ではなく手法に重点を置く立場で、建築意匠も多義的になります。後で詳しく説明します。

　西暦でいうと、1420年から1520年までのおよそ100年間をルネサンスというようです。そこからまた100年くらいがマニエリスムの時代です。ただし、ある日突然にルネサンスからマニエリスムに変わったわけではありません。たとえば、ミケランジェロ・ブォナローティはルネサンスの芸術家といわれますが、

作品はどちらかというとマニエリスム的です。ルネサンスとマニエリスムの時代にまたがっているんです。

　それでは、最初にルネサンスから話をしていきます。ご存知のようにルネサンスとは、「再生」とか「復興」という意味のフランス語です。古代ローマの文化を復興して、中世の抑圧された封建制から、人間性豊かな社会に戻ろうとした時代です。

　時代背景からいいますと、15世紀はさまざまな出来事があった時代でした。グーテンベルクが印刷術を発明したり、コンスタンチノープルの陥落があり、アメリカ大陸の「発見」もありました。激動の時代だったわけです。そしてイギリスとフランスが争った百年戦争もありました。

　ルネサンスの主要な舞台となったのは、イタリアのフィレンツェでした。フィレンツェではこの時代、メディチ家、ルチェッライ家、ピッティ家などが幅をきかせていて、毛織物業とか銀行業で大儲けをして、芸術家のパトロンになります。彼らが儲けることができたのが、戦争のおかげなんですね。特需でものすごい金持ちになるわけです。また、ヨーロッパ全土でペストが流行し、世情は決して明るくはなかったといえます。平穏無事な時代ではなくて、波瀾万丈だったわけです。ところがこの時代、建築意匠としては明晰で端正なものが求められたんですね。

　ルネサンスの建築空間における特徴は、正円や正方形といった「幾何学」的な形態と、美的プロポーションを生む「比例」、その2つにつきると思います。それはやはり古代ローマ

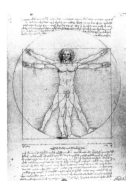 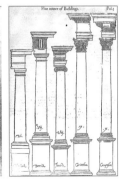

図1　レオナルド・ダ・ヴィンチ
《ウィトルウィウス的人体図》

図2　セルリオ
《5つのオーダー》

に由来するものです。建築書を著したルネサンスからマニエリスムの時代の代表的な3人の理論家、レオン・バッティスタ・アルベルティ、セバスティアーノ・セルリオ、アンドレア・パッラーディオは、そろって円形と正方形、とくに円形を理想的な教会のプランとして推奨しました[*1]。理由は、その形が最も美しく、有心の「幾何学」だからというものでした。これはまた、有名な《ウィトルウィウス的人体図》[*2]［図1］とも関連します。

また、これらの理論家は、美を生む要素として、建築を構成する各部分の寸法比、たとえば部屋の幅と奥行きには一定の比率が存在すると主張しました。音楽の和音のように、ある決まった弦の長さから発する音の組み合わせが、聴覚に心地良さをもたらすのと同じであるというわけです。

さらに、空間の特徴にもう1つ補足するなら、「オーダーの確立」があります。古代ローマでウィトルウィウスが、ドリス式、イオニア式、コリント式といった3つのオーダー[*3]について理論化するわけですけど、この時代、さらにトスカナ式とコンポジット式を加えて、それら5つのオーダーを古典主義の「文法」にしたのはセルリオでありヴィニョーラでした［図2］。もともと、オーダーというのは、柱の径の倍数ですべての寸法を決めるということですから、「比例」の概念から来たものともいえます。それがこの時代にもう一度、見直されたわけですね。

ということで、ルネサンスの建築の特徴を一言でいってしまうと、「幾何学」からくる明晰性と「比例」からくる調和を挙げることができると思います。

ここからは、個別の建築家や作品について触れていきます。

*1
ルドルフ・ウィットコウワー著、中森義宗訳『ヒューマニズム建築の源流』（彰国社、1951年）

*2
ローマ時代の建築理論家であったウィトルウィウスの『建築論』をもとに、1490年頃、ダ・ヴィンチが描いたもの。人体が美を生む円や正方形と関係しているという説明図。

*3
古典建築における円柱とエンタブラチュア（柱の上の水平帯）の比例関係をもとにした構成原理。

図3　マザッチオ
《聖三位一体》（1427年頃）

図4　ブルネレスキ
《サンタ・マリア・デル・フィオーレ大聖堂》
（1434年ドーム完成）

ルネサンス最初の建築家──ブルネレスキ

ルネサンス期の発明のひとつに透視図法があります。中世までの絵は、日本の絵巻物みたいに消失点がなく、平行で描かれています。ところが、ルネサンス初期のマザッチオが描いたフレスコ画《聖三位一体》[図3]のように、初めて消失点のある絵画が生まれます。さらに有名なのがレオナルド・ダ・ヴィンチ[*4]の《最後の晩餐》ですね。キリストの顔（こめかみ）が消失点になっています。

この時代に大勢の画家が喜々として透視図法に取り組んだのは、これが、神ではなく、人間の見方だからですね。神の視点なら平行でもいい。でも、人間が見るんだから消失点が出てくる。ルネサンスの人間主義という考え方が象徴的に現れている例ですね。

その透視図法を発明したひとりが、フィリッポ・ブルネレスキです。肖像画を見ると、中小企業のワンマン社長みたいですが、これがたいへんな人です。作風としては、ビザンチンやゴシックを引きずっています。しかし、ブルネレスキの仕事として有名なのは、フィレンツェのシンボルともいえる《サンタ・マリア・デル・フィオーレ大聖堂》のドーム[図4]を架けたことです。当時、誰もこのスケールのドームを、技術的に架けられなかったのですが、ブルネレスキが実現したんですね。8本のリブが入った二重のドームと部分足場の発案でそれを可能にしました。

ブルネレスキの次の作品《オスペダーレ・デッリ・インノチェンティ》[p.10-11, 図5]は、捨て子を養育するための福祉施設です。1421年の起工で、この頃がルネサンス建築の始まりと

*4
イタリアのルネサンス期の芸術家（1452-1519）。絵画、彫刻、建築のみならず、科学、数学、解剖学、地学、植物学などにその才能を発揮し、ルネサンスを代表する「万能の人」と呼ばれた。フィレンツェ共和国のヴィンチ村生まれ。ヴェロッキオ工房を経て、ミラノのスフォルツァ公に仕える。ローマ、ボローニャ、ヴェネチアで活躍し、晩年はフランスのフランソワ1世に迎えられた。

図5　ブルネレスキ
《オスペダーレ・デッリ・インノチェンティ》（1421年起工）

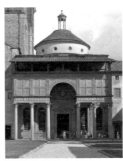

図6　ブルネレスキ
《パッツィ家の礼拝堂》（1461年）

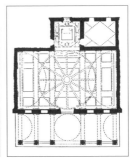

図7　同 平面図

いわれています。ブルネレスキの傑作のひとつですね。これのどこがルネサンスらしいかというと、正方形や半円が使われているところです。ポルティコ[*5]の柱間が正方形で、その上のアーチが半円、しかもひとつのベイ[*6]の天井は球面です。要するに、先ほど話したルネサンスの空間的特徴のひとつ、「幾何学」の体現なんです。

そのポルティコは《サンティッシマ・アンヌンツィアータ広場》[*7]という舌を噛みそうな教会前広場に面しているのですが、それ以外の建物のファサードにも同じようにポルティコが追加されます。教会前も例外ではなく、いろいろな人が、200年もかけてつくっていきます。できあがる頃にはもうバロックの時代になっているんですね。その息の長さというのがすごいことだと思います。

ブルネレスキのもうひとつ代表作が、《パッツィ家の礼拝堂》[図6, 7]です。当時の金持ちは、みんな自分の礼拝堂をもっていたんですね。パッツィ家はメディチ家の商敵で、すごく仲が悪かったようです。これも《オスペダーレ》と同じく、「幾何学」です。礼拝堂のインテリアでは正方形や円が使われていて、幾何学の典型みたいな建築ですね。

[*5] イタリア語で柱列を備えたポーチ。イタリアの都市に見られる列柱の吹き放しの歩廊。

[*6] 4本の柱で区画された空間。

[*7] 15世紀にミケロッツォ・ディ・バルトロメオとレオン・バッティスタ・アルベルティによって再建された教会を正面にもつ広場。中央にはメディチ家のフェルデナンド1世の騎馬像がある。教会前のポルティコは1601年に建設された。

古典主義の源流――アルベルティ、ブラマンテ

次に紹介する建築家は、レオン・バッティスタ・アルベルティです。こちらはすごいハンサムで、スポーツマンでもあったらしく、ルネサンスが理想とする「万能の人」だったそうです。彼のお

図8 アルベルティ
《サンタ・マリア・ノヴェッラ教会》(1466年起工)

図9 同 立面解析図

じいさんの代に、フィレンツェから追放されたため、根暗な性格になったようですが、24歳くらいのときにフィレンツェに戻ってきました。

彼のすごいところは、ルネサンスの芸術の理論を確立したことにあります。絵画論や建築論をきちんと著し[*8]、以後500年にわたって続く古典主義の元締めになりました。この人の後にドナト・ブラマンテが出て、そしてパッラーディオにつながって、という人脈で古典主義は世界中に広がるわけです。

アルベルティの代表作はまず、フィレンツェにある《サンタ・マリア・ノヴェッラ教会》[図8, 9]です。これもやはり「幾何学」ですね。ゴシック時代からあった教会のファサードの改修ですが、3つの正方形で構成されています。このプロポーションのもとになっているのは、底辺の直径と高さが等しいローマの《パンテオン》[*9]で、そこから「幾何学」を引用したともいわれています。

それから、ルチェッライ家の邸宅《パラッツォ・ルチェッライ》[図10]です。アルベルティの作品らしく、ドリス、イオニア、コリントの3つのオーダーが、きちんと階ごとに設定されています。そして柱間と開口部の縦横の比率が同じにつくられている。それくらい比例を重視しています。彼の有名な言葉で、美というのは「あらゆる部分の調和と一致があり、何かをつけ加えたり取り去ったり、変更したりすれば、必ず美しさが損なわれるように完成されたものである」[*10]というのがあります。つまり、余計な遊びは一切まかりならんということですかね。

そして最後はドナト・ブラマンテです。ブラマンテの作品でとくに注目すべきは、聖ペテロが十字架にかけられたといわれ

*8
三輪福松訳『絵画論』（中央公論美術出版、1992年）、相川浩訳『建築論』（中央公論美術出版、1982年）など。

*9
BC25年、皇帝アウグストスの側近アグリッパによって建てられたローマの神殿。AC128年、ハドリアヌス帝時代に再建された。

*10
『ヒューマニズム建築の源流』（前出）

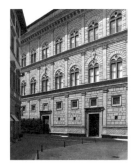 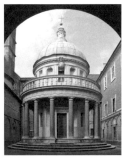 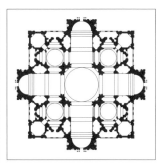

図10　アルベルティ《パラッツォ・ルチェッライ》（1451年）　　図11　ブラマンテ《テンピエット》（1502年）　　図12　ブラマンテ《サン・ピエトロ大聖堂》平面図（1506年）

るローマのモントリオの丘にある《テンピエット》[図11]という建築です。建築といっても、中には人間が入れない小さな神殿です。これの何がすごいかというと、ひとつは、《サン・ピエトロ大聖堂》の原型となったから。もうひとつは、後で触れますが、パッラーディオを経由して、18世紀から19世紀にかけてヨーロッパやアメリカに伝わる古典主義の原点となったからです。

当時、16世紀の初めにユリウス2世[11]というローマ教皇がいました。強権を発動して恐れられましたが、ブラマンテやミケランジェロを重用した偉大な教皇です。先ほどの《テンピエット》の依頼主でもあったのですが、《サン・ピエトロ大聖堂》もそのひとつで、最初にブラマンテにこれをつくらせます。しかし完成までには150年くらいかかり、いろいろな建築家が関わりました。ラファエロ・サンティ[12]やミケランジェロ、そして最後はマデルナやベルニーニも手をつくしています。ブラマンテによるプランは、端正なギリシャ十字形をしています[図12]。ゴシックとかロマネスクの教会では、ラテン十字といって縦が長い十字形の平面形が採られるのですが、これはルネサンスの特徴でもある点対称の正方形ですね。最初に説明した有心性のある「幾何学」を平面形とした集中式教会です。

手法の多義性──マニエリスム

このように、ルネサンスの建築では、正円、半円、正方形といった幾何学形が多用されましたが、それで100年間も建築をつくり続けると、その明晰性が堅苦しく感じるというか、嫌になるというのがあるんでしょうね。振り子現象で、それを崩そうとする動きが出てきます。それがマニエリスムです。

マニエリスムという言葉のもととなっているマニエラとはイタリア語で、英語で言うとマナー、つまり作法や手法のことを意味します。マニエリスムは「作法・手法」に重きを置いた芸術なんです。コンセプトではありません。新しい理論や理念が前提ではないので、デザインは多義的になります。また、「比例」などの調和を旨としたルネサンスに抗うように、「見え方」に重きを置いて、ある部分を強調したり、意図的にバランスを壊そうとしたりします。結果として、建築はルネサンスのような明晰性を失い、曖昧性を帯びることになります。

*11
16世紀初めのローマ教皇（1443-1513）。本名ジュリアーノ・デッラ・ローヴェレ。在位は1503-1513、芸術を愛し、多くの芸術家を支援し、ローマにルネサンス最盛期をもたらす。一方外国との戦争に明け暮れ「戦争好きの政治屋」とも揶揄された。

*12
ルネサンスを代表する画家、建築家（1483-1520）。ウルビーノ生まれ、ペルジーノ工房で助手に就く。ウルビーノ、フィレンツェで活躍後、ローマで教皇ユリウス2世とレオ10世に仕える。ヴァチカン宮殿には「署名の間」で知られる「ラファエロの間」の一連のフレスコ画や《ラファエロのカルトン》と呼ばれる油彩画がある。37歳で早逝。

有名な歴史家ニコラス・ペヴスナー[13]は、著書『新版 ヨーロッパ建築序説』[14]の中で、マニエリスムを「バランスと調和が、盛期ルネサンスの特徴とすれば、マニエリスムは正反対で—バランスは崩れて不調和—歪みへの情熱（ティントレット、エル・グレコ）、自己放棄への修練（ブロンツィーノ）がある。盛期ルネサンスは豊かで、マニエリスムはやせこけている」と説明しています。もともと絵画から始まったマニエリスムという言葉は、「マンネリ」などと同義語で、あまりいい意味では使われていなかったようです。

　この時代背景に触れると、まず、マルティン・ルターの宗教改革が1517年です。盤石を誇っていたカトリックが足元から揺らぐわけですね。続いてルネサンスの巨匠、レオナルド・ダ・ヴィンチが1519年に、ラファエロが翌年1520年に相次いで亡くなります。それから1527年には、神聖ローマ帝国のカール5世がローマに攻め入り、いわゆる「ローマの掠奪」がありました。1543年にはコペルニクスが地動説を唱えます。こうして100年間続いたルネサンスから、マニエリスムの時代に向かうわけです。

マニエリスム・リヴァイヴァル

建築界では1970年代、マニエリスムという様式が再び注目を集めました。それは、モダニズムが「インターナショナル・スタイル」として世界に受容された後、形骸化していった中での出来事でした。つまりモダニズムをルネサンスに見立てて、それを超えようとして、16世紀のマニエリスムがリヴァイヴァルしたということだと思います。それは、当時一世を風靡したポスト・モダンのひとつの流れでした。ポスト・モダンの傑作といわれた《つくばセンタービル》を設計した磯崎新は、マニエリスムに造詣が深く、いろいろな「手法」を駆使してあの建築をつくりました。

　1970年代のマニエリスムの評価で重要な役割を果たしたのは、建築評論家のコーリン・ロウ[15]です。彼の著書『マニエリスムと近代建築』[16]は、モダニズムに勢いがあった1950年に書かれたものですが、16世紀のマニエリスムの建築と近代建築を対比させながら、建築のデザインの多様性を語っている素晴らしい評論です。

[13]
イギリスの美術史家（1902-1983）。『アーキテクチュラル・レヴュー』のエディターで、ケンブリッジ大学、ロンドン大学で教授を務めた。

[14]
小林文次＋山口廣＋竹本碧訳（彰国社、1989年）

[15]
イギリス生まれの建築史家、建築家（1920-1999）。リヴァプール大学卒業後、ロンドン大学ヴァールブルグ研究所に在籍。1952年にアメリカへ渡り、1962年からはコーネル大学建築美術学部教授。プリンストン大学、ハーヴァード大学で客員教授を務める。16世紀イタリアの建築史が専門。

[16]
伊東豊雄＋松永安光訳（彰国社、1981年）

それからロバート・ヴェンチューリ。彼は建築家でもあるのですが、1966年に『建築の多様性と対立性』[*17]という本を著します。モダニズム建築批判の本です。「私は建築における多様性(complexity)と対立性(contradiction)を好む」という書き出しで始まり、「思想がはっきりした明晰な(articulated)ものよりも、多義的で曖昧な(ambiguous)ものを好む」と宣言しました。マニエリスムと同じコンセプトです。じつは、今回のレクチャーの副題に「明晰性」と「多義性」という表現を用いたのは、この本から借用したものです。

ところで、16世紀のマニエリスムの時代は、日本では室町時代の後期にあたります。面白いのは、当時の日本の文化がマニエリスムと共通性をもっていることです。第8代将軍の足利義政がその祖であったといわれる、茶道、華道、能などといった東山文化が、16世紀になって花開きます。あれは、みんなある意味で「手法・作法」の文化ですね。この時代にヨーロッパと日本で、同じような文化思想が存在したというのは、偶然の一致ですけれども、面白いなと思います。

*17
伊藤公文訳(鹿島出版会[SD選書]、1982年)

マニエリスムの建築家たち

さて16世紀のマニエリスムを代表する建築家として、4人挙げたいと思います。最初はバルダッサーレ・ペルッツィ。代表作はローマの《パラッツォ・マッシモ・アッレ・コロンネ》[図13]です。これは不思議な建築です。道路のカーブに沿って立ち上がる曲面の壁に、ただ四角い窓が開いているだけ。ペディメン

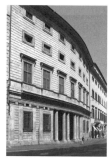

図13　ペルッツィ《パラッツォ・マッシモ・アッレ・コロンネ》(1535年着工)

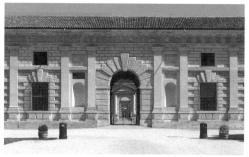

図14　ロマーノ《パラッツォ・デル・テ》(1532年)

ト[*18]もなければオーダーもない。しかも道路際の1階には、ヴェニスの運河に面した邸宅にあるようなロッジア[*19]を構えている。玄人好みというんでしょうか、こんな建築はルネサンスの人のデザインではありません。それを彼は、意図的にやっているわけです。

それから、ジュリオ・ロマーノ。もとは絵描きで、ラファエロの高弟にあたる人です。それにも関わらず、ラファエロの端正さとは違う建築をつくります。ラファエロの没後、マントヴァ侯爵のフェデリコ・ゴンザーガに招かれ、愛人と暮らす別荘兼迎賓館の設計を依頼され、《パラッツォ・デル・テ》[図14]をつくります。オーダーがそっけないし、コーニス[*20]も大きい。石積みも変わっているし、アーチのキー・ストーン[*21]が突き抜けて上に出てしまっている。要するに、常軌を逸したようなことを意図的にやって見せているんですね。

3人目はジャコモ・バロッツィ・ダ・ヴィニョーラです。この人はアルベルティの後を受けて、セルリオとともに5つのオーダーの理論を確立した人です。ところが、つくる建築というのは、理論を超えた面白さがあります。《ヴィラ・ジュリア》[図15]は、教皇ユリウス3世の娯楽施設（カジノ）として建てられました。ファサードのオーダーの異様さや、やはりキー・ストーンが突き抜けて上までいってるところが「手法的」です。さらに面白いのは、3つのまったく異なる形の庭が、ひとつの軸線に沿って串刺しにつながっているところです[図16]。才能がある人だなと思いますね。

[*18]
古典建築における三角形の切妻壁。三角形以外にも櫛形ペディメントやブロークン・ペディメントがある。

[*19]
吹き放し柱廊。

[*20]
軒蛇腹。古典建築におけるエンタブラチュアの最上部の突出した水平帯。

[*21]
要石。アーチなどの最上部の楔形の石。

図15　ヴィニョーラ《ヴィラ・ジュリア》（1553年）

図16　同 平面図

ミケランジェロの建築

最後に、有名なミケランジェロ・ブォナローティを取り上げます。ミケランジェロは、ルネサンスの芸術家だとするのが一般的ですが、彼の建築だけはルネサンスの枠を超えています。どちらかといえばマニエリスムに近い。なぜかというと、「比例」とか「調和」といったものを意図的に操作しようとしたからです。つまり、理論ではなく、どう見えるかを大切にした人です。彫刻もそうですね。バチカンにあるキリストを抱いている聖母像は、下半身がすごく大きかったりして、プロポーションがおかしいのですが、彼は見る位置を意識して、意図的にそうしたといわれます。これはルネサンスの美学ではありません。

メディチ家には高く評価され、サン・ロレンツォ教会[22]にある《メディチ家の神聖具室》[23]や《ラウレンティアーナ図書館》を設計しました。プライドが高く妥協をしない人で、有名な《システィーナ礼拝堂の天井画》を依頼した教皇ユリウス2世のいうことでも聞かないことがあったそうです。一方職人肌でもあって、仕事を中断するのがいやで、何もつけないパンだけを食べていたとか、靴を履いたまま床に就くこともあったといった逸話が残っています。肖像画を見ると鼻が曲がっていて、醜男であることを自分でもすごく気にしていたといいます。しかし、この時代には珍しく88歳まで長生きしました。

最初の代表作は、ロレンツォ・デ・メディチ[24]の《ラウレンティアーナ図書館》[図17, 18]です。入口を入るとすぐに天井の高い狭い部屋いっぱいに階段があって、わざと窮屈に見せています。これを上ると、今度は奥行きが44mもある廊下み

*22
フィレンツェにある最古の教会で、15世紀にブルネレスキにより改築された。ミケランジェロによるファサード案は実現されなかった。

*23
枢機卿ジュリオ・ディ・メディチと教皇レオ10世の命でミケランジェロが制作。「夜」「昼」「夕暮」「曙」の4つの装飾彫刻が有名。

*24
イタリアのルネサンス期におけるメディチ家最盛時の当主（1449-1492）。フィレンツェ共和国を実質的に統治した人物で、「ロレンツォ・イル・マニフィコ（偉大なロレンツォ）」と称される。ボッティチェリ、リッピなどの画家、フィチーノ、ミランドラなどの人文主義者のパトロンとして、芸術、学問を奨励。「プラトン・アカデミー」を主宰した。

図17　ミケランジェロ
《ラウレンティアーナ図書館》（1534年）

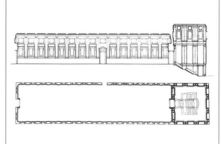

図18　同 断面図＋平面図

たいな空間が現れます。つまり、天井の高い垂直性を強調した前室から、閲覧室の水平に長く延びる空間へという劇的なトランジッションを意図しているわけです。

それからローマの中心というべき《カンピドリオ広場》[図19, 20]です。ミケランジェロは最初に、マルクス・アウレリウスの騎馬像を中心に据えます。それによって正面の《セナトーレ（ローマ時代の元老院）》と騎馬像を結ぶ軸線が生まれます。この軸線を強調するために、広場は円ではなく楕円の形が採用されます。そして既存のファサードを改修した《パラッツォ・コンセルヴァトーリ》と同じファサードをもった《パラッツォ・ヌーヴォ》を、この軸線の線対称の反対側につくります。しかも平行ではなく、逆パースがかかるようにです。要するにすべてが動きがあるデザインなんですね。さらに両側のパラッツォの角柱やコーニスは、建物を大きく見せるために意図的に大きくしています。

《パラッツォ・ファルネーゼ》[図21]は有名なファルネーゼ家の邸宅です。ミケランジェロは、ファルネーゼ家出身の教皇パウロ3世の命で、アントニオ・ダ・サン・ガッロ[*25]という建築家が手がけた建物の正面のファサードの一部と、中庭側の3階部分をデザインしています。正面のコーニスの原寸模型をつくらせて、それを現場に持ち込んで、プロポーションを検討したという有名な話があります。たしかに、コーニスを強調することで、建物に存在感が感じられます。また中庭の最上階のファサードも、ミケランジェロが手がけていますが、開口部のペディメントが面白くて、途中で切れているんですよね。柱が引っ込

[*25] ルネサンスの建築家（1484-1546）。ブラマンテの死後、教皇レオ10世の命により《サンピトロ大聖堂》の主任建築家となる。晩年はミケランジェロと対立した。

図19　ミケランジェロ《カンピドリオ広場》（1538年設計）

図20　同 配置図

んでいたりもします。そういうことを意識的にやっています。

　最後に《サン・ピエトロ大聖堂》[図23]です。同じくパオロ3世により大聖堂の建築家に任命されますが、敬虔な信者であったミケランジェロは、その設計報酬を固辞したといいます。ミケランジェロのプランは、ブラマンテが手がけた計画案[図12]と比較するとわかりますが、平面図で黒く塗りつぶされたところが大きくて、中心がはっきりしています。有名なドーム[図22]も、ブラマンテのような半球ではなくて、少し縦長に伸ばすんですよね。決して「幾何学」や「比例」だけでないところが彼の真骨頂で、そこが緊張感を呼ぶわけです。そのあたりがミケランジェロの素晴らしいところです。

図21　ミケランジェロ《パラッツォ・ファルネーゼ》（1548年）

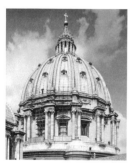

図22　ミケランジェロ
《サン・ピエトロ大聖堂》ドーム部分
（1564年）

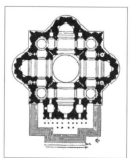

図23　同 平面図

1 Dialog *by Shinsuke Takamiya × Yoshihiko Iida*

飯田 髙宮さんとはもう何十年もお付き合いさせていただいていますが、きちんと講義を聴いたのは今日が初めてでした。内容も面白かったし、髙宮さん自身がいろいろな建築に興味をもっている様子が伝わってきたところも印象的でした。このレクチャーを企画してよかったなと、あらためて思います。今日のレクチャーで取り上げられた建築は僕も見ていますけど、お話をうかがって、またいろいろなことを考えさせられました。ルネサンスのきっちりとした建築に対して、マニエリスムが出てくる感覚は、僕にもなんとなくわかる気がします。現在でも、僕らはルネサンス的なものとマニエリスム

27

的なものの間を揺れ動いているわけで、そういう意味ではミケランジェロの時代の建築家と、心情的にはそれほど変わらないんだろうとも思います。

　さて、高宮さんはデンマークの設計事務所に務めていて、そこからヨーロッパ各地の歴史的建築を見に行かれたわけですよね。そのときに何を求めていたんですか。

高宮　そんなに深い考えはありません。北のほうにいると料理がまずくてね。イタリアとか南に行くと、食べ物がおいしいと感じられて仕方がなかった。それに名建築があって、極楽でしたね。

飯田　北欧にも名建築はあるでしょう。

高宮　いや、北欧は建築的に花開くのが遅いんですよ。19世紀から20世紀の初頭になって、古典主義とロマン主義とモダニズムが一緒になって盛り上がったりしています。

飯田　ヨーロッパの建築を見るときに参考にした本はありましたか。

高宮　日本大学で建築史を教えていた、恩師の小林文次先生[26]が訳したニコラス・ペヴスナーの『ヨーロッパ建築序説』がバイブルでした。先ほど触れた本ですが、分厚い本なので切り刻んで、旅行に出るときは、今回はバロック篇だけ持っていこうとか、そんなふうに使っていました。

飯田　ヨーロッパの街を歩くと、ルネサンス的な古典主義の建築がそこらじゅうにあります。やはり時代を貫く確固とした規範のようなものがあるということなんでしょうか。

高宮　ルネサンスではローマ時代に戻ろうとしましたね。一方、18世紀の新古典主義ではギリシャに戻ろうとします。昔に帰っていこうとする本性が、ヨーロッパ人にはあるんじゃないですかね。それで500年も続いたわけでしょう。

飯田　年表を見ると、社会の変化と建築がどのように関わったかが見えてきます。政治や社会体制が変わり、ペストの流行や戦争が起こる。そうした中で、建築も揺れ動いたわけですね。

高宮　ルネサンスというと、世の中平和でみんなハッピーといった世界を想像しますが、全然そんなことはないんです。ペストがはやるし、ローマでは侵略されて略奪にあうし、キリスト教の権威は弱ってくる。そうした中で、明日どうなるかわか

[26]
福島県生まれの建築史家（1918-1983）。東京帝国大学卒業後、アメリカに留学しアメリカ近代建築を研究。慶應義塾大学予科教授、日本大学理工学部教授、ICOMOS理事を歴任。

らないから今日を楽しもうよ、みたいなムードもあったようです。そんな状況の中でも、端正な建築をつくっていったんだろうと思いますね。

飯田 ルネサンスの端正な建築の裏側には、そうした社会状況があったんですね。このへんで質問を受けることにしましょうか。

受講生A ルネサンスの建築は、街の中でシンボリックに建っているのか、それとも調和するようにして建っているのか、そのあたりはどう感じましたか。

高宮 いい質問ですね。建築には自律性と他律性の両面があります。ルネサンスの建築は、どちらかと言えば、自律性を重視していました。たとえば《パラッツォ・ファルネーゼ》では、ファルネーゼ家の力をシンボライズするような建築が求められたわけです。施主と建築家の関係をいろいろな時代で見ていくと面白いのですが、ルネサンスの時代は、パトロンたちが互いに争いながら、自分の力を誇示した建築で街をつくろうとしたんですよね。

受講生B 建築家としての髙宮さんは、ルネサンスとマニエリスムのどちらにシンパシーを抱いていますか。髙宮さんの設計された《葛西臨海水族園》のドームは、ルネサンス的とも見えますが。

高宮 たしかにあの形は《サンタ・マリア・デル・フィオーレ大聖堂》のドームに似ているかもね（笑）。でもルネサンスにもマニエリスムにも等距離だと思いますよ。僕はミケランジェロのことも好きですから。彼も様式にとらわれず超越していた人だと思いますので。

飯田 髙宮さんの建築を見て、あまりマニエリスティックな感じはしませんけどね。このあたりの話は次回のテーマであるパッラーディオともつながりそうです。本日はありがとうございました。記念すべき第1回の講義を終わりたいと思います。

第2回 | 均整のプロポーションと
空間のダイナミズム

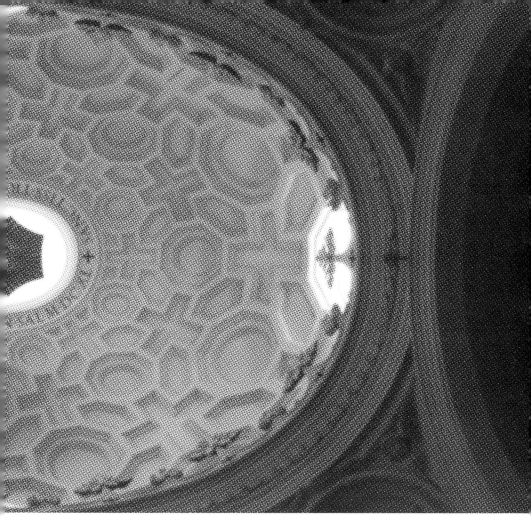

ボッロミーニ《サン・カルロ・アッレ・クワトロ・フォンターネ聖堂》(1667年)

Introduction *by Yoshihiko Iida*

1カ月があっという間に過ぎ、第2回となりました。回を重ねるごとに、建築の歴史に対していろいろなご意見が出るのかなと思います。今日は「均整のプロポーションと空間のダイナミズム」というテーマですが、レクチャー後のトークではみなさんの意見をうかがいたいと思っています。そのときは指名をさせていただきますので、よろしくお願いします。今日はたまたま会場の外でお祭りをやっていますから、全部終わりましたら、何か買ってきてビールでも呑みましょう。それから、後ろに座られている方は外の音が大きく聞こえるかもしれませんが、街中で行うレクチャーの臨場感ということで、ご容赦いただきたいと思います。それでは始めてもらいましょう。髙宮さん、よろしくお願いします。

Lecture *by Shinsuke Takamiya*

第1回のレクチャーではルネサンスとマニエリスムを取り上げました。1420年からのおよそ100年間がルネサンスで、続く100年、だいたい1620年くらいまでがマニエリスムとみていいと思います。その後のまた100年くらいがバロックになりますが、今日はそのあたり、マニエリスムからバロックにかけての話をします。

　前回、マニエリスムの時代の建築家を取り上げましたが、その時期の建築家で取り上げたい人がもうひとりいます。アンドレア・パッラーディオという人です。なぜ前回取り上げなかったかというと、この人は、やったことはルネサンス古典主義の集大成なのですが、時代的にはマニエリスムなんです。そういう意味で、パッラーディオを独立して取り上げて、その次にバロックにいきたいと思います。

パッラーディアニズム

というわけで、まずはパッラーディオの話からです。肖像画を見ると、理知的な印象の人です。この人はイタリアの北部、パドヴァに生まれました。活躍したのは、ヴェネチアに近いヴィチェンツァという街です。ヴェネチアでは、《サン・ジョルジョ・マッジョーレ大聖堂》*1と《イル・レデントーレ聖堂》*2［図1］という2つの教

*1
1610年に建てられたベネディクト会の教会。ファサードの二重ペディメントが有名。

*2
16世紀ヴェネチアで大流行したペストの終息を記念して1592年に建てられた教会。

会を手がけましたが、それ以外はほとんどヴィチェンツァに作品があります。彼の本名はアンドレア・ディ・ピエトロ・デッラ・ゴンドーラという長い名前ですが、人文学者トリッシノの弟子になって、パッラーディオという名前をもらいます。

　地方の一建築家にすぎなかったパッラーディオが広く知られるようになったきっかけは、ヴィチェンツァの《パラッツォ・デッラ・ラジョーネ》です。詳しくは後で説明しますが、若干30歳でこの建物のファサードを手がけて、一躍有名になります。彼はまた、ヴィラ、つまり邸宅や別荘の設計を非常に多く手がけました。しかし、彼の一番の功績は、『建築四書』[*3]という本を書いたことだと思います。

　この本は、ローマ時代の有名な建築学者ウィトルウィウスの研究をもとに、ローマの遺跡を調査し、オーダーやプロポーションから、材料や技術まで、建築全般に関する彼の理論を集大成したものです。これは彼の作品集でもあるのですが、自身の作品以外で唯一取り上げた建築が、前回説明したブラマンテの《テンピエット》[p.19]でした。この本が媒体となって、「パッラーディアニズム」や「パッラーディオ様式」と呼ばれるくらいに、パッラーディオのデザインは後々まで普及していきます。

　没後のリヴァイヴァルで隆盛を極めたのはイギリスです。17世紀に弟子のヴィンチェンツォ・スカモッツィを経て、イギリス人建築家イニゴ・ジョーンズ[*4]に伝えられ、18世紀にパッラーディオ・リヴァイヴァルが起こります。バーリントン卿の《チズウィック・ハウス》[図2]は、《ラ・ロトンダ》にとてもよく似ていますね。それからクリストファー・レン[*5]の《セントポール大聖堂》[*6]は、パリの《サ

*3
桐敷真次郎編著『パラーディオ「建築四書」注解』（中央公論美術出版、1986年）

*4
イングランドで最初の建築家（1573-1652）。16世紀末にイタリアへ留学し、パッラーディオの『建築四書』をイングランドへ伝えた。王室営繕局長に任命され、王室、貴族の邸宅を設計。その影響はクリストファー・レンやバーリントン卿、ウィリアム・ケントらに及んだ。

*5
イギリス王室の建築家（1632-1723）。17世紀のイタリアやフランスのバロック建築を学び、イギリスへ取り入れた人物として知られる。1666年のロンドン大火後の不燃建築や道路整備など都市再生に尽力し、現在のロンドンの骨格形成に重要な役割を果たした。

*6
1710年完成のイングランド国教会ロンドン教区の聖パウロを記念する主教座聖堂。高さ111mのドームが有名で、ローマの《テンピエット》を範としたといわれる。

図1　パッラーディオ
《イル・レデントーレ聖堂》
（1592年）

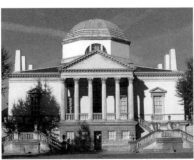

図2　バーリントン卿
《チズウィック・ハウス》（1720年頃）

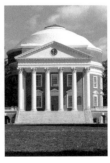

図3　ジェファーソン
《ヴァージニア大学》（1819年）

ント=ジュヌヴィエーヴ聖堂》[p.51]が手本にしたといわれる建築ですが、パッラーディオ様式の影響が見られます。

アメリカのトーマス・ジェファーソンという第3代大統領は、建築家でもあったのですが、《ヴァージニア大学》[^7][図3]の建物をパッラーディオ様式で建てています。『建築四書』をバイブルとし、パッラーディオに心酔していたといわれていて、そういう人たちのことを「パッラーディアン」と言ったりもします。アメリカではほかにも、《ステート・キャピタル》つまり合衆国議会議事堂や、果ては《ホワイト・ハウス》まで、その影響は広範囲に及びました。

つまり、パッラーディオ様式を簡単に言ってしまうと、ルネサンスで壁面を飾り立てていたオーダーやペディメントを独立させて、壁面の装飾を簡潔にして、神殿風のファサードにしたものです。詳しくは作品を通して見てみようと思います。

*7 ジェファーソン大統領によって、1819年ヴァージニア州シャーロッツビルに創設された大学。1987年、モンティチェロとともに世界遺産に登録。

均整のプロポーション――パッラーディオの建築

パッラーディオの代表作のひとつが《ヴィラ・アルメリコ・カプラ》[図4, 5]、通称《ラ・ロトンダ》です。これ単体で世界遺産にもなっています。格好いいですね。セクシーというべきか。先ほど説明したように、彼の建築の良さはやはりプロポーションです。『建築四書』にも推奨する部屋のプロポーションが書いてあり、《ラ・ロトンダ》には、こうしたプロポーションが厳格に適用されています。そのあたりの話は、ルドルフ・ウィットコウワーという建築史家が著した『ヒューマニズム建築の源流』とい

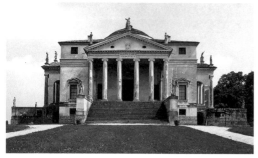
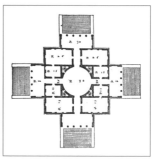

図4　パッラーディオ《ヴィラ・アルメリコ・カプラ》（1567年）　　図5　同 平面図

う有名な本で詳しく分析されています。

　それから神殿風のファサードですね。同じファサードが4面に付いています。これをヴィラのような世俗建築に用いたのは彼が初めてです。それが世界的に敷衍するんですね。古典様式を、「神殿風」というわかりやすいアイコンで示したことが彼の功績だと思います。また、彼の建築の常套手段である3層構成がきちんと表現されています。地上階（ベース）と屋根裏階（アティック）に挟まれて主要階（メイン・フロア）がありますね。この主要階のことをイタリア語では「ピアノ・ノービレ」、つまり「貴人のフロア」といいます。

　次の作品が、先ほど説明した有名な《パラッツォ・デッラ・ラジョーネ》［図6, 7］です。通称《バシリカ》という建物で、これはヴィチェンツァの中心部にあります。内部は、裁判や催し物を行う大きなホールで、ギリシャ時代のバシリカみたいな場所だったため、そう呼ばれていました。100年も前にできたものだったのですが、その空間があまりに大きくて、構造的に危ないということになり、ヤーコポ・サンソヴィーノ[*8]やジュリオ・ロマーノといった有名建築家が改修案を出しました。その中で、ホールの周りを、セルリアーナ[*9]というアーチが連続したポルティコで取り囲んだパッラーディオ案が採用されたのです。当時ほとんど無名だった建築家が一躍有名になります。これもプロポーションがとてもいいですね。

　クラシシズムの建築で難しいのは、コーナーの処理です。どうやってうまくまとめるか、みんな苦労しました。現代の建築でも、出隅・入隅のディテールはそうですけどね。普通は角柱

[*8] ルネサンスの建築家、彫刻家（1486-1570）。主にヴェネチアを中心に活躍した。サン・マルコ広場の《サン・マルコ図書館》や《造幣局》などを設計。

[*9] 各柱間に円柱で支えられたアーチが組み込まれた形式で、パッラーディアン・モチーフとも呼ばれる。

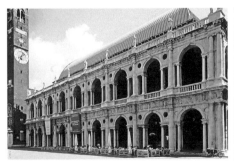

図6　パッラーディオ
《パラッツォ・デッラ・ラジョーネ》（1549年起工）

図7　同 平面詳細図

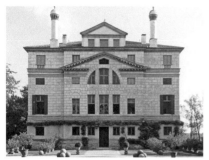

図8　パッラーディオ《ヴィラ・フォスカリ》(1560年)

図9　ロウによる《ヴィラ・シュタイン》(左)と《ヴィラ・フォスカリ》(右)の平面分析図

をもってきて、出隅を強調するんですが、パッラーディオは、そこに円柱をもってきて、同じファサードの妻側にスッと連続するような演出をするんですね。

　それから、《ヴィラ・フォスカリ》[図8]も傑作です。《ラ・マルコンテンタ》とも言われています。例のごとく、神殿風の三角形のペディメントとイオニア式の列柱が付いています。このあたりは《ラ・ロトンダ》と似ていますが、川が流れている表側と裏側のファサードではまったく違います。真ん中のホールは十字形の平面になっていて、天井がクロス・ヴォールトになっています。

　この建物については、建築評論家のコーリン・ロウによる、前回紹介した『マニエリスムと近代建築』(前出)の中の論考「理想的なヴィラの数学」に、有名な分析があります[図9]。ル・コルビュジエの《ヴィラ・シュタイン》[p.155]の平面と比べたものです。平面図を見るとどちらも2、1、2、1、2というスパンの繰り返しなんですね。偶然にしてもできすぎた話ですよね。ファサードにも黄金分割が使われ、メイン・フロアが2階にあることも同じです。そういう類似性を示して、ロウは近代建築とパッラーディオの建築を分析しました。

　最後は、これもヴィチェンツァにある、《テアトロ・オリンピコ》[図10, 11]という劇場です。古代ローマの半円形の劇場をコピーしています。面白いのは、ステージの背景に街並みが再現されていて、そこにパースペクティヴが使われているんですね。このあたりは、弟子のスカモッツィが手がけたといわれていますが、マニエリスム的といえます。

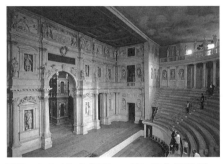
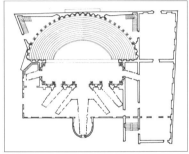

図10　パッラーディオ《テアトロ・オリンピコ》(1580年)　　図11　同 平面図

空間のダイナミズム——バロック

ルネサンスの明晰性にもの足らなくなって、それを崩そうとしてマニエリスムが出てきました。ところが、これをやっていくと今度は、あまりに手法的なので、もう少しダイナミックな建築にしようという動きが起こります。それがバロックです。舞台は17世紀のローマ。フィレンツェのルネサンス都市に対して、ローマはバロック都市といわれます。

　バロックというのは、ポルトガル語で「ゆがんだ真珠」という意味で、最初は「下品な」とか「常軌を逸した」とか、悪いニュアンスを込めて使われていたようです。僕は、若い頃にローマで、最初にバロックの建築を見たときは、「なんでこんなものをつくったんだろう？ 肉食系の人間がやると、やっぱりこういう建築になるのかなぁ」と思いました。とにかくゴテゴテしていて、当時は食傷してしまったんですね。ところがいろいろ建築を見てから再び見直すと、ゴテゴテが気にならなくなり、空間がダイナミックで面白くなってくるんですね。

　では、そのバロックの特徴とはどんなものなのか、少し説明したいと思います。

　ハインリヒ・ヴェルフリン[*10]という歴史学者は、古典的な著書『美術史の基礎概念』[*11]の中で、非常にわかりやすく、ルネサンスとバロックの特徴を比較しています［表1］。

　また、バロックの大きな特徴として「動的」なダイナミズムが重視されます。たとえば、彫刻を例にとると、後で取り上げる建築家ジャン・ロレンツォ・ベルニーニの作品で《プロセルピナの掠奪》［図12］というものがあります。プロセルピナと掠奪し

[*10] スイスの美術史家 (1846-1945)。ヤコプ・ブルクハルトに師事し、スイスやドイツの多くの大学で教授を歴任した。

[*11] 海津忠雄訳『美術史の基礎概念——近世美術における様式発展の問題』慶應義塾大学出版、2000年)

ルネサンス	バロック
線的なもの	絵画的なもの
平面的	深奥的
閉じられた形式	開かれた形式
多義性	統一性
明瞭性	不明瞭性

表1　ヴェルフリンによる
ルネサンスとバロックの比較

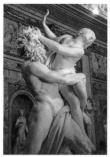

図12　ベルニーニ
《プロセルピナの掠奪》
（1622年）

図13　プッサン《受胎告知》（1657年）

ようとするプルートが絡みあうエロティックな作品ですが、ねじれながら上昇していくようなたいへんダイナミックな動きが特徴的です。絵画でも同じことがいえます。ルネサンス初期のフラ・アンジェリコやレオナルド・ダ・ヴィンチが描いた《受胎告知》は、様式化された画面構成でスタティックです。一方、バロックの時代にニコラ・プッサンが描いた《受胎告知》[図13]は、手の動きや姿勢がまったく違います。聖母マリアの表情にも陶酔してるような感情の表現が見られます。

また、ルネサンスでは正円や正方形が使われましたが、バロックでは楕円や長方形が多用されます。そのほうが動的になるからです。円の中心は1つですが、楕円は2つの中心があるために、横方向の動きが出てくるわけです。

バロック都市「ローマ」

バロック都市ローマの特徴に、外部空間の意図された「図像化」というのがあります。建築史家のエミール・カウフマン[*12]は、バロックの建築や都市の特徴を説明するのに「連鎖」という言葉を使っています。次回にまた詳しく説明しますが、「バロックの連鎖においては、ある部分を外すと全体が破壊されてしまう」[*13]と。要は、統一性があって、どこかひとつを外すと崩れてしまう。街づくりも含めてそういう「連鎖」の関係がバロックの時代の特徴といえます。

たとえば、ローマの中心に《サンタ・マリア・デッラ・パーチェ教会》[*14][図14]という小さな教会があります。バロックの巨匠・

*12
ウィーンの建築史家（1891-1953）。アロイス・リーグルなどのウィーン学派に属した。マックス・ドヴォルシャックに師事した後にアメリカに亡命。コーリン・ロウに影響を与えた。

*13
エミール・カウフマン著、白井秀和訳『ルドゥーからル・コルビュジエまで――自律的建築の起源と展開』（中央公論美術出版、1992年）

*14
教皇シクトゥス4世が戦争終結と平和を願って建てた教会を1667年コルトーナが改築。ラファエロのフレスコ画とブラマンテのクロイスターが有名。

図14 コルトーナ《サンタ・マリア・デッラ・パーチェ教会》(1656年)

図15 《サンタ・マリア・デッラ・パーチェ教会前広場》配置図

ピエトロ・ダ・コルトーナ*15は、ここに教会をつくるときに、教会前の建物を壊して広場をつくります。既存の周辺建物のファサードを引っ込めてまで、凸型の教会のファサードを強調するわけです［図15］。周りを含めた全体で街をつくるという方法がバロック都市ローマのいろいろな広場で試みられます。

　こういうことはローマの街全体についてもいえます。フィレンツェの街には軸線がありません。系統立った骨格というのはないんです。ところが、ローマは違います。1585年、シクストゥス5世は教皇に就くと、すごいことをやります。5年間しか在位期間がなかったのに、ローマの街の骨格をつくるんです。当時のローマは、道はバラバラだし、畑などがあり雑然としていました。彼は、その中に碁の布石を打つみたいに、いろいろな広場にオベリスクを建てていきます［図16］。オベリスクを建てることによって軸線が生まれ、道路が整備されていきます。そこにまた教会が建てられていく。こういうのがバロックの美学なんですね。

　そんなバロック・ローマの外部空間を、非常にわかりやすく表示した有名な地図があります。《ノッリの地図》［図17］といって、18世紀中頃ジョヴァンニ・バッティスタ・ノッリという人が描いたものです。これは建物と外部空間がネガ・ポジ、つまり「地」と「図」の関係で表されていて、両者は反転しても成立するんですね。ということは、当時のローマにおいて、外部空間は単なる残余の空間ではなくて、意図された「図」の空間として等価的に考えられていたということだと思います。

*15 バロックの建築家（1596-1669）。ベルニーニ、ボッロミーニと並ぶ盛期バロック三大巨匠のひとり。《パラッツォ・バルベリーニ》の天井画で有名。

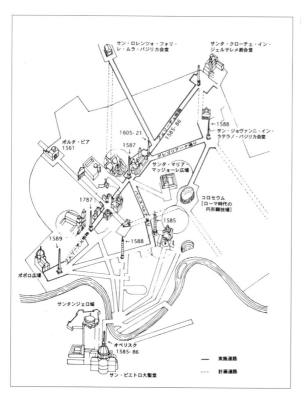

図16　シクストゥス5世の
オベリスク設置図

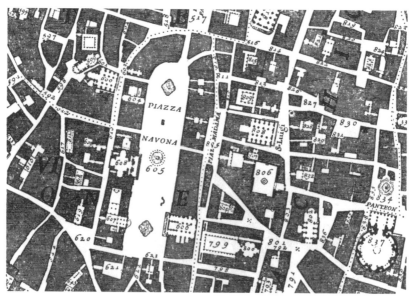

図17　《ノッリの地図》（1748年／《サンタ・マリア・デッラ・パーチェ教会前広場》は地図左上）

孤高の建築家——ボッロミーニ

ここからはバロックを代表する2人の建築家を取り上げます。フランチェスコ・ボッロミーニと、先ほど話題にしたジャン・ロレンツォ・ベルニーニです。この2人は対照的で、そりが合いません。《バルベリーニ宮》などで協働しますが、最後は互いに批判し合う間柄だったそうです。ボッロミーニはイタリア北部のルガーノ出身の気難しい人で、ベルニーニはイタリア南部のナポリ出身、羽振りのいいおおらかな人です。性格も違えばつくる建築もまったく違います。

ボッロミーニはミケランジェロを崇拝しました。仕事には恵まれず、作品は多くありません。けれども後世に与えた影響では、ベルニーニよりも断然、この人のほうが大きいですね。自分を職人だといい、建築をつくるときには石工と同じようにノミやコテを持って、実際に仕事をしたそうです。最後は、自分を刀で切りつけて、悲劇的な死を遂げます。そういう意味で、彼は孤高の建築家といえるかもしれません。

彼の作品で、これしかないというくらい有名なのが、《サン・カルロ・アッレ・クワトロ・フォンターネ聖堂》[p.30-31，図18-20]です。小さな建物なのに、ファサードはうねっていて、非常にダイナミックに見えますね。内部に足を踏み入れると、楕円を4つ合わせた平面形をしているわけですが、中心の長円と周りの楕円が複雑に絡まっていて、その構成がよくわからない。船酔いのような感覚を受けます。それくらい動きがあります。

ボッロミーニは、工事費の潤沢な建築の仕事にはあまり恵まれませんでした。だから石のような高価な材料を使ってお

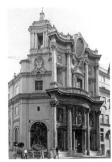
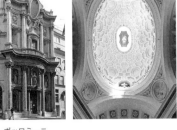
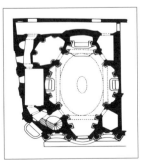

図18，19　ボッロミーニ
《サン・カルロ・アッレ・クワトロ・フォンターネ聖堂》（1667年）

図20　同 平面図

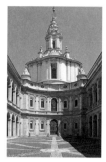
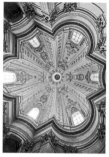
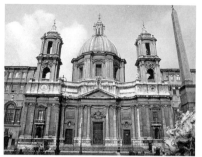

図21, 22　ボッロミーニ
《サンティーヴォ・アッラ・サピエンツァ聖堂》(1662年)

図23　ボッロミーニ
《サンタニェーゼ・イン・アゴーネ聖堂》(1657年)

らず、スタッコなどを使いました。しかしそれは、ほかのバロックの人たちと違い、光に対する志向がそうさせたのだともいわれています。光を効果的に扱うには、石や金属ではなく、やはり白いスタッコがいいんですね。

《サンティーヴォ・アッラ・サピエンツァ聖堂》[図21, 22]は、ルネサンス時代の大学の中庭につくった教会です。らせん状に上っていくような尖塔がありますが、これもバロックの常套手段です。教会内部でも、ドームの内側にリブを使って、上昇するようなダイナミックな空間を強調しています。

それからナヴォーナ広場にある《サンタニェーゼ・イン・アゴーネ聖堂》[*16][図23]です。カルロ・ライナルディの手がけた教会のファサードだけを彼がやりました。ドームを見上げたときに、それがきれいに見えるように、ファサードの正面をわざわざ引っ込めています。宿敵ベルニーニの有名な《4つの大河の噴水》と対峙するように建っています。

*16
ライナルディ親子設計の教会。教皇イノセント10世の命により、ボッロミーニが1657年までファサードの改修に関わった。

才気あふれる建築家──ベルニーニ

次はジャン・ロレンツォ・ベルニーニです。自画像も格好いいですよね。作品で重要なのは、なんといっても《サン・ピエトロ広場》[図24]です。《大聖堂》のドームを含む中心部はミケランジェロが、ファサードはカルロ・マデルノ[*17]が設計しています。一方ベルニーニは、シクストゥス5世が設置したオベリスクを中心に、楕円形の広場と台形の《パラッツォ・アポストリコ》を連続させた広場をつくります。あらゆる人を迎え入れ、両腕を差し出

*17
イタリア系スイス人の建築家(1556-1629)。1607年に教皇パウルス5世により《サン・ピエトロ大聖堂》の主任建築家に任命される。ミケランジェロのギリシャ十字の聖堂からラテン十字に変更し、1612年にファサードを完成させた。

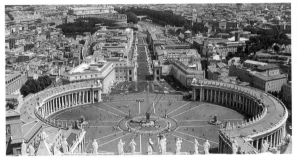
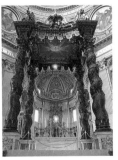

図24 ベルニーニ《サン・ピエトロ広場》(1656年)

図25 ベルニーニ《バルダッキーノ》(1633年)

すような表現をした広場です。幅が240m、284本のドリス式のトラヴェルチーノ・ロマーノの柱が、4列になって取り囲むという法外なもので、イオニア式のエンタブラチュア[*18]の上には、140体の聖人像が並びます。この全体構成は、スケールは違いますが、明らかにミケランジェロの《カンピドリオ広場》の楕円や逆パースを意識したといえます。

*18
古典主義建築における長押。コーニス、フリーズ、アーキトレーヴからなる。

《大聖堂》の中央にある、《バルダッキーノ》[図25]という、聖ペテロの墓の天蓋もベルニーニの作です。高さが30mもある青銅のねじれた巨大な4本の柱は、ダイナミックですごいですね。ベルニーニもミケランジェロを崇拝していたんですが、先輩のドームの真下で、「俺はここにいるぜ」といわんばかりに対峙しています。

先ほど、ボッロミーニの《サン・カルロ》に触れましたが、そのすぐ近くには、ベルニーニの《サンタンドレア・アル・クィリナーレ聖堂》[図26-28]が建っています。ローマを訪ねたときは、ぜひ2つとも見てください。ライバル同士の建築家が手がけた教会ですから。

同じような小さい楕円の教会ですが、対照的な作品です。《サンタンドレア》のファサードは端正な古典様式で、《サン・カルロ》のうねるようなファサードと対照的です。一方、平面についていいますと、ボッロミーニは楕円を組み合わせて複雑にしましたけど、こちらは楕円を崩していません。しかも、楕円の平入りで、妻入りの《サン・カルロ》と対照的です。仕上げでは《サン・カルロ》のスタッコに対して、こちらは、いろいろな大理石をふんだんに使っていて、天井は金張りです。ベルニー

ニは、最晩年に手がけたこの作品をとても気に入っていて、この建築に満足している、と息子に告げたといわれています。

　最後に取り上げるのはバチカンの法王専用の玄関、《スカラ・レジア》［図29, 30］です。非常に巧妙な作品で、パースのかかった先細りの階段空間は、途中の踊り場で左から光が入り、一度分節化され、一番奥は突き当たりの壁を明るくして、ぼけるような効果を狙っています。無限に続くような、素晴らしい空間ですね。

　今回も大分駆け足でしたが、以上です。

図26, 27　ベルニーニ
《サンタンドレア・アル・クィリナーレ聖堂》（1678年）

図28　同 平面図

図29　ベルニーニ
《スカラ・レジア》（1669年）

図30　同 平面図

2 Dialog by Shinsuke Takamiya × Yoshihiko Iida

飯田　《ラ・ロトンダ》を訪れたとき、全体は規則的で堅いルネサンス風なんですが、円形ロビーに入ると細部にいろいろな装飾があって、内容を見ていくと意外にもマニエリスムにつながっていて、ちょっと驚いたことを思い出しました。それをすべてひっくるめて、強い構成力でまとめあげている感じです。パッラーディオはどうしてあんなことができたんでしょうか。

髙宮　それはわかりませんが、パッラーディオはすごい人ですよね。彼は別荘の設計をしていた田舎の建築家なのに、バロックとかロココの流れを封じるかのごとく、そのスタイルが世界中に蔓延していったわけですから。

飯田　パッラーディオの手法には、黄金比や円とか数学の汎用的なシステムがあります。だから伝播しやすかったのではないでしょうか。

髙宮　パッラーディオは複眼的で、伝播しやすい神殿風のアイコン的な建築の型をつくる一方で、色っぽいし、魅力がある建築をつくっている。アルベルティの建築と比べてもわかりますが、そこがパッラーディオのすごいところだと思います。

飯田　なるほど。バロックの話では、オベリスクで軸線をつくるところなどが興味深かったですね。都市全体をつくっていくという感覚が、この頃にできてきたんですかね。

髙宮　ルネサンスも一種の街づくりをやったんですよ。メディチ家がフィレンツェを立派な街にしようとして、そこに建てられる単体の建築を立派にしました。けれどバロックは方法が違っていて、ローマでは、計画的に街並みを考えようという意識があったと思います。

飯田　《サン・ピエトロ広場》も、建築が都市と連続している感じがすごくしますよね。

髙宮　あれをつくったベルニーニは、じつは楕円の入口部分をもっと閉じようと思ったらしいですね。その気持ちはたしかにわかります。広場の中を歩いていると、入口部分が広すぎて、楕円の形があまり感じられないんですよね。

飯田　堂々とした対称形の建築。1970年代から80年代にかけて、日本でも対称形の建築が流行りましたけど、僕はとても受け入れられませんでした。髙宮さんもそうですよね。対称形の建築をやってみたいと思うことはありますか。

髙宮 それをやると、そこから抜けられなくなる。そこから先には何にもないような気がしちゃうんですよね。

飯田 みなさんからも何か質問があれば。

受講生 前回、ミケランジェロについて話されましたが、今回のパッラーディオの話を聞いて、またわからなくなってしまいました。ミケランジェロが本当にマニエリスムという位置づけでいいのでしょうか。

髙宮 ミケランジェロにしてもパッラーディオにしても、もとはルネサンスの建築家とされていました。マニエリスムという時代区分が出てきて、彼らの建築がそこに位置づけられたのは、20世紀になってからなんですよね。パッラーディオは、マニエリスムの時代にルネサンスの集大成をやったし、一方ミケランジェロは、長生きして両方の時代に属しましたが、マニエリスム的なことを生涯追求したように思います。

飯田 社会が変動していく中で最も影響を受けるもののひとつが建築です。デザイン自体は時代を表現するものですが、一方でクライアントの要望も強く影響しています。建築家はクライアントと結びつくことによって、仕事ができるわけですから。

髙宮 そうですね。今以上に、建築家とパトロンとしてのクライアントの関係は強かったといえるでしょうね。

第3回

崇高の自律性と
ピクチャレスクの他律性

シンケル《アルテス・ムゼウム》(1830年)

Introduction *by Yoshihiko Iida*

3回目のレクチャーは、「崇高の自律性とピクチャレスクの他律性」という題で、18世紀の建築を取り上げます。このあたりの建築は、理解するのがなかなか難しいところかもしれません。社会状況との関係を考えながら見ていくと、少しは理解しやすいかなと思って、前もって歴史の年表を見たりもしたのですが、やはりよくわからない感じがあります。そのあたり、どのようにお話いただけるのか、今回も楽しみに聞きたいと思います。

Lecture *by Shinsuke Takamiya*

今日、大きく取り上げる建築家は、クロード＝ニコラ・ルドゥーとエティエンヌ＝ルイ・ブレー、そしてカール・フリードリッヒ・シンケルの3人です。彼らの作品は、18世紀から19世紀にかけてフランス、ドイツを風靡した新古典主義といわれる様式です。これらの作品を説明するために、「崇高とピクチャレスク」、「自律性と他律性」という、やはり18世紀の対立的な美の概念を援用しようと思いました。その前に、ひとまず18世紀の建築を概覧しておきます。

18世紀の建築の諸相

最初に断っておきますが、じつは僕もこの時代のことはあまり良くわかりません。なぜかというと、それまでは、ルネサンスからの流れがメイン・ストリームとしてあるのですが、18世紀になるとそれに加えていろいろな美的概念が一気に出てくるんです。これらをひと通り見てみましょう。

　まずひとつめは、メイン・ストリームの古典主義です。復習になりますが、ルネサンスの時代にアルベルティが古典主義の建築理論を確立します。建築として原点となるのは、ブラマンテの《テンピエット》ですね。その流れを継いで、16世紀にはパッラーディオが出てきます。『建築四書』という本を書きました。そこでイタリアの古典主義が一度、完結するわけです。それが17世紀になると、弟子のスカモッツィを経由して、オランダや

イギリスへパッラーディオ様式として波及します。さらに18世紀から19世紀にかけて、またイギリスやアメリカでパッラーディオ様式のリヴァイヴァルが起こります。だいたいそういう流れがありました。

　もうひとつが、マニエリスムの後にくるバロックです。18世紀になると後期バロックがロココ様式と呼ばれるようになります。ドイツの《フィアツェーンハイリゲン巡礼聖堂》[*1][図1]は、バルタザール・ノイマン[*2]が設計したロココ様式の教会ですが、イタリアのバロックよりずっと複雑怪奇で、装飾過多ですね。

　18世紀のヨーロッパ、とくにフランスで起こった重要な思想に、みなさんご存知の啓蒙思想があります。ジャン＝ジャック・ルソーが唱えた「自然に帰れ」というのは有名ですね。それまでの神学などの古い伝統や権威を批判し、「理性」によって人間の可能性が開かれるとしました。それが1789年のフランス革命の引き金になったことはよく知られていることです。次で詳しく触れますが、この啓蒙思想が、建築では新古典主義を生むことになります。バロックやロココに対する振り子現象のような様式で、古典主義的で簡潔な建築です。その典型が、パリにある《サント＝ジュヌヴィエーヴ聖堂》[図2]、通称《パンテオン》です。ジャック・J・スフロという建築家が設計しました。こういう建物が新古典主義といわれるものです。そもそもフランスという国は、バロックやロココにしても、あまりくどくはならないんですね。もともと合理主義的な考え方の国ですから。

*1
1772年に完成したドイツ、バンベルグに建てられた後期バロック（ロココ）の傑作。

*2
チェコ生まれの建築家（1687-1753）。ドイツ・カトリックの後期バロック建築の頂点を築いた。

図1　ノイマン
《フィアツェーンハイリゲン巡礼聖堂》(1722年)

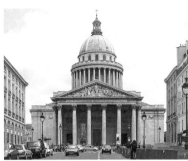

図2　スフロ
《サント＝ジュヌヴィエーヴ聖堂》(1812年)

図3　ロージェ
《原始の小屋》(1753年)

新古典主義の美学

フランスの啓蒙思想のキーワードは、「理性」と「考古学」です。それを建築のデザインに翻訳すると、「理性」の面では、プラトン立体が好んで用いられたことが挙げられます。ルドゥーやブレーの作品に見られる立方体や球、四角錐です。また「考古学」の面では、建築の原点であるギリシャに向かいます。マルク=アントワーヌ・ロージェというイエズス会の司祭が『建築試論』[3]という本を書き、その中で《原始の小屋》[図3]という考え方を提示します。4本の木が立っていて、それに木の梁を架けて屋根を載せる、それが建築の原点じゃないかと主張しました。4本の柱がオーダーで、木の梁がエンタブラチュア、そして屋根の形がペディメントで、それ以外は不要としました。要するに、装飾はみんな捨てろ、柱と梁と屋根だけ、アーチのローマよりもオーダーのギリシャだ、というわけですね。当時、ギリシャ植民都市の《パエストゥム神殿》[4]が発見されたりして、古典のブームが起こったことも関係したといわれます。

　近代建築の源流をたどっていくと、どうやら始まりはこのあたりにぶつかりそうだ、という説もあります。

　フランスの建築アカデミーも、そういう新古典主義的な建築思想の敷衍のスラストになります。エコール・デ・ボザールにはジャック・F・ブロンデルという高名な教授がいて、彼は自分で美術学校を設立します。そこでの教え子が、ルドゥーでありブレーです。そしてブレーの薫陶を受けた、ジャン・N・L・デュランという王立理工科学校教授が、講義録『建築講義要録』[5]を出版して、一躍、新古典主義というスタイルが各国に広まります。

　もちろんドイツにも波及し、《フリードリッヒ大王記念碑》を計画したフリードリッヒ・ジリー[6]がその代表的な推進役となります。もう19世紀になりますが、その弟子がカール・フリードリッヒ・シンケルというわけです。

「崇高」と「ピクチャレスク」

ここで今回のレクチャーでテーマとなっている「崇高」と「ピクチャレスク」について説明しておきます。ともに18世紀に現れた美の概念です。「崇高」というのは英語でいうとサブライム（sublime）で、これを言い出したのはエドマンド・バーク[7]とい

[3]
三宅理一訳（中央公論美術出版、1986年）

[4]
BC600頃、イタリア半島南部に建設されたギリシャの植民都市。3つの神殿、ケレス、ポセイドン、バシリカからなる。後にローマの支配下になりパエストゥムとなる。

[5]
丹羽和彦＋飯田喜四郎訳（中央公論美術出版、2014年）

[6]
ポーランド生まれのドイツ新古典主義の建築家（1772-1800）。26歳でベルリンのバウアカデミーの教授になるが28歳で早逝。1797年の《フリードリッヒ大王記念碑》計画を作成した。

[7]
アイルランド生まれの政治思想家、哲学者（1729-1797）。アメリカの独立運動は支持したがフランス革命には批判的。議会政治を擁護し、近代政治哲学を確立した。

うイギリスの政治思想家でした。

　ではこの「崇高」とは何か。日本で崇高と言うと、何か神々しいものに用いますが、バークの捉え方は少し違います。彼は、『崇高と美の観念の起源』[*8]という著作の中で、単なる「美しさ(beauty)」に収まらないもの、自分が圧倒されるような「悦楽(delight)」の感情を呼び起こす美を「崇高(sublime)」と呼ぶ、といいます。何かおどろおどろしい、圧倒的な美です。

　フランスの新古典主義の建築家の作品を、この「崇高」という美の概念で説明したのが、前にも触れた、建築史家のエミール・カウフマンで、『三人の革命的建築家』[*9]や『理性の時代の建築』[*10]といった有名な本を書きました。この人たちの圧倒的な建築を説明する言葉は、単なる「美しさ」ではなくてやはり「崇高」なんですね[図4]。

　もうひとつの「ピクチャレスク」という美の概念も、イギリスが起源です。イギリスというところはロマン主義の強い伝統があって、たとえば、ゴシック・リヴァイヴァルはその現れですけど、その系統として、「ピクチャレスク」という概念が18世紀後半に出てきます。

　最初は、ウィリアム・キルビンという人が、グランド・ツアーの旅行記の中で、「ピクチャレスク」という美的概念を唱えたのが最初だといわれています。そして、1874年、ユーデル・プライスは、バークの唱えた「美」と「崇高」に加えて、「ピクチャレスク」を第3の美的概念として位置づけました。いろいろな要素、たとえば、自然の山水や廃墟、田舎の納屋などが、文字通り「絵のように」構成された美で、絵画でいえば、ターナー

[*8]
中野好之訳(みすず書房、1973年)

[*9]
白井秀和訳『三人の革命的建築家　ブレ、ルドゥー、ルクー』(中央公論美術出版、1994年)

[*10]
白井秀和訳『理性の時代の建築――フランスにおけるバロックとバロック以後』(中央公論美術出版、1997年)

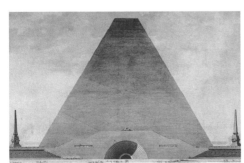

図4　「崇高」美の作品例：
ブレ《ピラミッド型霊廟の計画案》(1786年)

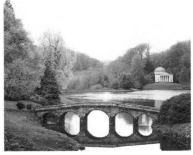

図5　「風景式庭園」の作品例：
《ストウアヘッド庭園》(1741-1765年)

のような荒涼とした幻想的な美も含みます。ウィリアム・ケント[*11]という人が、このような風景画を実際の庭園の設計に導入し、先駆的な役割を果たします。それを「風景式庭園」、別名「イギリス式庭園」といって、イギリスの田園の自然な風景を基本に、四阿や廃墟などをあしらったものでした[図5]。

ちなみに、これと対比されるのが、ネオ・バロックのベルサイユ宮殿の庭園に代表される「フランス式庭園」です。こちらは軸線がはっきりとしていて、すべて人工的に左右対称でつくられています。

*11 イギリスの造園家、建築家（1685-1748）。バッラーディアンのバーリントン卿の設計依頼を通して、多くの風景式庭園を設計した。

建築の「自律性」と「他律性」

ここで建築の「自律性」と「他律性」についても触れておきます。先ほど挙げましたエミール・カウフマンが、『ルドゥーからル・コルビュジエまで──自律的建築の起源と展開』[*12]という本の中で、ルドゥーの建築を論ずるのに「自律的」というキーワードを用いています。新古典主義の建築は、たとえば、ルドゥーの《ショーの製塩工場》[図6]の都市計画における各建築群は、それぞれが独立していて、互いに、何のつながりもなく楕円状の平面の周辺に配置されています。それを彼は「戸建住宅が集まったような体系」と呼びました。つまり、これらの建物はどれも、ほかの建物に依存することなく「自律的」であるというわけです。当然プラトン立体のような建築は、ピラミッドのように「自律性」が強く、周りと関係なく完結しています。

これに対して、それまでのバロックの建築や都市は「他律的」

*12 白井秀和訳『ルドゥーからル・コルビュジエまで──自律的建築の起源と展開』（中央公論美術出版、1992年）

図6　ルドゥー《ショーの製塩工場》計画案（1775-79年）

図7　ラグッツィーニ《サンティニャツィオ教会広場》

で、いろいろな部分がそれぞれに連携していて、ひとつのまとまりを構成している。彼はそれを「バロックの連鎖」と呼びました。これは前回も説明しましたが、1カ所が削られると全部が意味をなくしてしまうような「他律的」な構成をなしているというわけです。「広場が天井のない広間に似通うようにと、調和をもって装飾された壁で囲みながら空間を限定してゆこうとする旧来の傾向」をバロック的として、新古典主義と対置しました。バロック・ローマの楕円の広場として有名なフィリッポ・ラグッツィーニの《サンティニャツィオ教会広場》[図7]が、その例といえるでしょう。教会のファサードを含め、周辺の建物の壁面線が、楕円形の広場の構成に参画しています。

理性時代の建築家——ルドゥー

さて前置きが長くなりましたが、クロード＝ニコラ・ルドゥーの建築を見ていこうと思います。この人は少し誇大妄想的なところがあったようです。たとえば、施主に住宅を頼まれて5倍の予算で住宅をつくったり、監獄のプロジェクトの依頼を受けてから10年をかけてしまったり、とんでもない人です。ただこの人は、ルイ15世の公妾だったデュ・バリー夫人に可愛がられるんです。それでアカデミーの会員にもなります。そのおかげで幻想的な建築をつくり続けることができました。ところが、フランス革命のときにデュ・バリー夫人と親しかったために捕まってしまいます。それで監獄に入れられて、あやうくギロチンに掛かりそうにもなります。

図8　ルドゥー《河川管理人の家》(1770-79年頃)

図9　ルドゥー《農地管理人の家》(1790年頃)

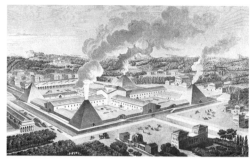 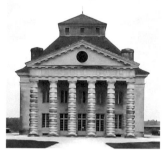

図10　ルドゥー《大砲鋳造工場の計画案》（1773-79年頃）

図11　ルドゥー《ショーの製塩工場 監督官の館》（1779年）

　ルドゥーによる《大砲鋳造工場の計画案》[図10]を見ると、ピラミッドのような形が使われています。先ほど、「理性」の時代の建築においては、球、円錐といったプラトン立体がよく使われたと説明しましたが、これがその例です。

　ルドゥーの建築はほかもこんな感じの計画案が多く、《河川管理人の家》[図8]は円筒、《農地管理人の家》[図9]は球。おどろおどろしいですよね。尋常ではないです。やはり「崇高」ということでしか、説明しきれないのではないかと思います。

　これらの建築はアンビルトなのですが、晩年に実現したのが、《アル＝ケ＝スナンの王立製塩所》、別名《ショーの製塩工場》です。先ほど話しましたが、ルドゥーはここで、ショーの街の都市計画的なところから手がけています。楕円形のエリアに、監督官の館、製塩所、労働者の家などが、きっちりとしたシンメトリーの軸線に沿って配置されていますが、それぞれの建物は互いに関係がなく、自律的なデザインでまとめられています。中央に位置する《監督官の館》[図11]は、トスカナ風のオーダーのゴツさとか、ペディメントの意図的な誇張とか、古典主義もここまで来るとすごいですね。単なる製塩工場にこの大仰さですから、王からは、たかが工場にしては贅沢だ、と大目玉を食らったそうです。

幻視の建築家──ブレー、ピラネージ

　ルドゥーとともに、幻視の建築家といわれたのがエティエンヌ＝ルイ・ブレーです。年齢的にはこの人のほうが上です。この人

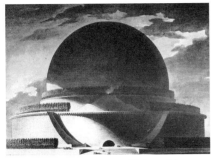

図12, 13　ブレー《ニュートン記念堂》(1784年)

はブロンデルに才能を見いだされて、若いときにアカデミーの会員になります。ところがあまりに誇大妄想的なので、実際に建った建物はほとんどありません。ですが、僕はこの人の作品が結構好きです。ルイス・カーンも「ブレーがいる、故に建築は存在する」[*13]という言葉を残しています。カーンに尊敬された建築家なんですね。

　ブレーの計画案の中でとくに有名なのが《ニュートン記念堂》[図12, 13]です。形は、直径が150mという巨大な球です。真っ暗な空間にたくさんの穴が開いていて、それは星空に見立てた大宇宙空間を表現しています。無限の空間の最下部には、ニュートンの石棺が安置されています。すごく幻想的で誇大妄想的な建築ですね。有限と無限、大きいものと小さいもの、永遠なものと死といった対比的な概念をひとつの空間に表現したとされていますが、これは建たないですよね。でも、素晴らしい作品を残してくれました。

　もうひとつ有名なのがフランスの《王立図書館再建案》[図14]です。巨大すぎてとても作れないので、発注者から断られてしまいます。しかし、円筒状のヴォールト天井と、3段の書架は有名で、後々の建築家に大きな影響を与えた作品です。

　以上、新古典主義の2人の幻視の建築家の作品に共通する美の概念を「崇高」と「自律性」にした理由が、おわかりいただけたかと思います。

　幻視の建築に関連してもうひとり、イタリアのジョヴァンニ・バッティスタ・ピラネージにも触れておきます。この人も実際に建築をつくっていません。ローマの古建築を調査して、《ローマの

*13
ロマルド・ジョゴラ+ジャミーニ・メータ著、横山正訳『ルイス・カーン』(A.D.A.Edita Tokyo、1975年)

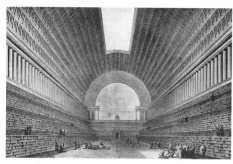

図14 ブレー《王立図書館再建案》(1784年頃)　　図15 ピラネージ《牢獄》(1761年)

景観》という版画を出版しました。でも、一番有名なのは《牢獄》[図15]という版画ですね。おどろおどろしさの極地みたいな絵です。こういう美的概念はそれまでなかったんです。ですから、以後、フランスの新古典主義建築家に大きな影響を与えたといわれています。

時代を超越するシンケルの美学

さて、それではカール・フリードリッヒ・シンケルの話に移ります。ドイツの新古典主義で最も有名な建築家です。僕がシンケルを好きになった理由は、彼は新古典主義的な志向と同時に、ロマン主義的な志向、つまり「ピクチャレスク」なものも同時にもっていたところです。建築家というのは、そういう複眼的な視点をもっていたことが大事だと僕は思います。彼はその典型のようなところがあって、そこに惹かれるんです。

シンケルはルイーズという王妃に認められて一躍有名になり、それでベルリンの建築行政のトップにまで上り詰めます。ですから、この人が設計した建物は、ベルリンに集中しています。

若いときにイタリアで古建築を見て回り、ゴシック建築や田舎の民家に感激します。絵も半端でなくうまかったし、建築の仕事がなかった頃には舞台のデザインをしたりもしていました。モーツァルトの「魔笛」の舞台は有名で、先年も再現され上演されました。

シンケルのすごいところは、その影響力の大きさにあります。近代建築の父、ドイツ工作連盟のペーター・ベーレンスが設計した《AEGタービン工場》[p.92]には、シンケルの影響が見

られますし、その弟子であるミース・ファン・デル・ローエの初期
作品である《クレラー＝ミュラー邸案》も見るからにシンケルです。
その後ミースは少し変わりますが、アメリカに渡ってからのイリ
ノイ工科大学の《クラウン・ホール》［p.177］などの作品は、そ
れまでのものとは明らかに違います。鉄とガラスの建築になり
ますが、まさにシンケルの新古典主義の美学なんですね。晩
年、彼はそこに帰っていくんです。

　ほかに影響を受けた建築家を挙げると、アドルフ・ロースが
います。「装飾は罪悪である」[14]といった人ですが、シンケル
を尊敬していました。それからアルベルト・シュペーア。ヒトラー
の片腕だった建築家ですね。彼はシンケルの新古典主義を
参考にして、ナチスの建築をつくりました。おかげで、シンケル
の建築は、ナチスの負のイメージがついて回りました。

　近年の建築家ですと、イギリスのジェームズ・スターリングが
いますね。この人も晩年、シンケルに私淑しました。《シュトゥッ
トガルト州立美術館》［p.238］を見ると、次にお話しする《ア
ルテス・ムゼウム》の引用が明らかです。

　日本では谷口吉郎です。1938年、第二次世界大戦勃発
前夜、日本大使館の庭園をつくるためにナチスの時代のベル
リンに派遣されて、その際にシンケルの建築に感銘を受けます。
氏は名文家として知られますが、『雪あかり日記』[15]という本に、
シンケル行脚の記録を残しています。

[14]
アドルフ・ロース著、伊藤哲
夫訳『装飾と罪悪』（中央
公論美術出版、1987年）

[15]
谷口吉郎著（東京出版、
1947年／中央公論美術出
版、1974年）

シンケルの「新古典主義」と「ピクチャレスク」

シンケルはベルリンにいろいろな建築をつくっていますが、中
でも僕は、衛兵の駐屯所としてつくられた《ノイエ・ヴァッヘ》［図
16, 17］が好きです。内部は、現在では改修されて戦没者
の慰霊堂になっています。建物は神殿風のファサードで、両
サイドのコーナーの壁が非常に効果的にファサードを引締め
ています。均整がとれていて、プロポーションがじつに美しい
と思います。中へ入ると、戦争で亡くなった自分の息子を抱く
女性の彫刻が、床に直接置いてあるのですが、その部屋の
天井の中央に丸い穴が開いています。天井の穴にはガラス
も何も入っていなくて、外部空間になっているんです。僕が行っ
たときは雨が降っていて、そこの下の彫像だけが濡れていま

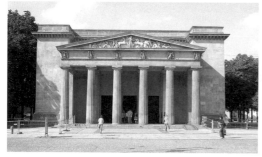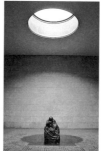

図 16,17　シンケル《ノイエ・ヴァッヘ》(1818 年)

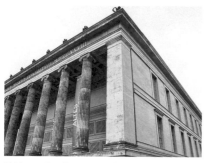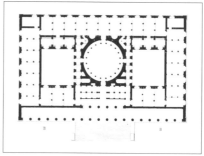

図 18　シンケル《アルテス・ムゼウム》(1830 年)　　図 19　同 平面図

図 20-22　シンケル《宮廷庭師の家》(1833 年)

図 23　シンケル《バーベルスベルク宮》(1849 年)　　図 24　同 配置図兼 1 階平面図

した。

　もうひとつのシンケルの代表作が《アルテス・ムゼウム》［p48-49，図18，19］です。かつての東ベルリンにあった国立美術館ですね。ファサードいっぱいに並んだ18本のイオニア式の列柱が見事です。これだけの列柱は、ギリシャの神殿以外それまでの建築になかったし、柱の一本ずつがとても格好いいんです。しかもここでも、両サイドのコーナーの部分の壁柱の納まりがじつにうまい。シンケルはすごいなと思いますね。入口の動線がまっすぐ入っていかずに、階段で行って帰ってという構成になっている。このあたりもなんというか、セクシーですよね（笑）。この建築も、後々いろいろな建築家に影響をもたらしました。

　シンケルになぜ興味が引かれるかというと、先ほども言いましたが、彼は《アルテス・ムゼウム》のような「自律性」の強い古典主義的な建築とは全然違う、「ピクチャレスク」な建築もつくった人だからです。18世紀のドイツはロマン主義でも有名ですが、彼が歴史的なものと詩的なものを併せもっていたことが、すごく魅力的だと思うんです。そうした作品の代表が、ポツダムにある《宮廷庭師の家》［図20-22］です。

　ベルリン郊外のポツダムは、フリードリッヒ大王の夏の離宮《サンスゥーシ宮》*16があることで有名ですが、シンケルはここに《シャルロッテンホーフ宮》*17と、皇太子の別荘《宮廷庭師の家》を設計しています。それらの佇まい、とくに《宮廷庭師の家》の周辺は、「ピクチャレスク」とはこういうことをいうのかと感心させられます。

　運河に面した敷地の中には、神殿風の建物もあれば、イタリアのトスカーナあたりにありそうな田舎風の建物もあります。パーゴラがあり、テラスがあり、塔がある。中央の噴水のある広場に面した建物のファサードが全部違います。全体が「絵のように」バランスがとれていて、非常に「他律的」なんです。

　その近くのハーフェレ川沿いにある《バーベルスベルク宮》［図23，24］はゴシック風です。シンメトリーではなくて、雁行する軸線に沿っていろいろな部屋が集まったようなデザインになっています。これも「ピクチャレスク」以外の何物でもないですね。こういう建築もつくったところに、僕は魅力を感じるわけです。

*16
フリードリッヒ2世の命によりポツダムのサンスゥーシ公園に建てられたロココ様式の宮殿。「サンスゥーシ」はフランス語で「憂いなし」の意味。

*17
1829年、ポツダムのサンスゥーシ公園に建てられた新古典様式の宮殿。フリードリッヒ・ウイリアム皇太子の夏の離宮。

3 Dialog *by Shinsuke Takamiya × Yoshihiko Iida*

飯田　シンケルまで来て、一気に近代に近くなってきた感じがしますが、その背景を見ると、ものすごくいろいろなことが起きている時代でした。たとえば、アメリカの独立が1776年。フランス革命が1789年。そして自然科学の分野では、ニュートンが万有引力を1787年に発見しています。この頃から自然科学は驚異的に進んでいきます。そして芸術の分野ではロマン主義が興ります。

髙宮　ドイツ・ロマン主義は、文学ならゲーテ、音楽ならベートーヴェン以降の人たちですね。

飯田　絵画ならイギリスのターナーですね。

髙宮　ゴシックに通じる流れともいえますね。そういう流れは、じつはバウハウスまでつながっています。バウハウスが最初に目指したのは、ゴシック時代の職人たちによる手工芸のようなものだったわけですから。

飯田　ルドゥーやブレーの建築は、崇高という概念で捉えていましたけど、彼らの発想は本当に「もの」的ですね。しっかりした形のイメージは、流動的に社会が構築されていく時代だからこそなんでしょう。それから、この時代のもうひとつの特徴は、教会が力を弱めているという点だと思います。宗教建築が、この頃から主体にならなくなっています。

髙宮　それは面白い指摘です。神様がいなくてもこういう崇高な建築がつくられるということですね。

飯田　自然科学の発達とともに、宗教から離れた崇高性の美学が生まれていったのではないでしょうか。

髙宮　そういう意味で啓蒙思想というのは大きいよね。

飯田　シンケルによる《アルテス・ムゼウム》のファサードはやはり新しかったんですか。

髙宮　ああいうプロポーションは新古典主義には珍しいんですね。ペディメントがなくて、ドームも外形には出てこない、列柱しかない。

飯田　シンメトリーにして中心をつくりたくなるところを、そうはしなかったわけですね。しかも中に入って行くとそこに空間がある。見に行ったときに、僕はそこがすごいと思いました。建築が質的に変わってきた節目のようなものを感じます。

髙宮　1932年にニューヨークのMoMAで「近代建築国際展」という有名な展覧会が開かれますが、それを企画し

たフィリップ・ジョンソンとヘンリー・ラッセル・ヒッチコックは、ヨーロッパに出かけて行って、シンケルの建築、とくに《アルテス・ムゼウム》に感激するんです。インターナショナル・スタイルを唱えた2人がそう思うんだから、やはりモダニズムに通じるものがあったんでしょうね。

飯田　タイトルにある自律性と他律性という言葉の意味を、最初ははっきりつかめていなかったのですが、講義を聞くとよくわかりました。その建築だけで成り立っているような意匠と、そのほかとの関係で自分の位置づけを求める意匠があるということですね。そしてシンケルには、その両面がある。

髙宮　その通りです。だから面白い。与条件によって他律的にならざるを得ないところもあるし、自律的になるほうがいいという場合もある。両方対応できる能力がないといけないと思います。

飯田　では聴講生の方から何か質問はありますか。

受講生A　髙宮先生がシンケルに興味をもたれたきっかけは何かありましたか。いつ頃興味をもたれたのかも知りたいです。

髙宮　僕がヨーロッパにいたときは、じつはあまりシンケルに関心をもっていませんでした。きっかけとなったのは、1979年、雑誌『新建築』の住宅設計コンペです。ジェームズ・スターリングが審査員を務めて、そのときの課題が「K・F・シンケルのための家」でした。スターリングの建築は好きだったから、それで関心をもって調べたんです。その後、ベルリンの壁が崩壊してから、再びベルリンとポツダムに行って、シンケルはすごいなと思いました。

飯田　僕は髙宮さんと谷口吉生さんの事務所でずっと仕事をしていましたが、当時、髙宮さんとシンケルの話をしたことはありませんでしたよね。谷口さんからは谷口吉郎先生がシンケルについて書いた『雪あかり日記』をいただきました。そこの棚にあります。

髙宮　そうでしたか。

受講生B　ブレーの《ニュートン記念堂》には、ニュートンによる新しい世界観を建築で提示しようという建築家の意図がはっきりと見えている感じがしました。反対にバロックの建築はよくわかりません。表現のための表現なのかなとも

思います。

髙宮 様式建築というのは中身と関係ないんです。オーダーがあって、ペディメントがあって、シンメトリーがあって、そういう決まり、つまり制約が大きい。だから世界観を表現するようなものに見えないんだと思いますね。新古典主義はその点より自由になったといえます。

受講生C プロテスタントが台頭して、カトリックが弱くなる。それでカトリックの信者を再び増やすための演出として、バロックという建築様式が出てきたんだ、という説もあります。

髙宮 そうですね。ロココという装飾過多の様式も、挽回を期してああなったのでしょうね。中に入ったらまったく違う世界を演出しようとしています。ゴシックはゴシックで、カトリックの権威を誇示しようと、高く見せて違う世界をつくろうとしました。

受講生D シンケルの建築は一見、わかりにくいんですが、よく見ると抑制された表現の良さがあります。それが都市の中の建築としてもうまくいっているように思いました。

髙宮 そうですね。古典主義には、そういう抑制された美もたしかにあると思います。今回が古典主義の建築を取り上げる最後の回なので補足しておくと、ジョン・サマーソンというイギリスの歴史家が、『古典主義建築の系譜』[18]という有名な本の最後で、古典主義のいい点は、「物事を合理的にはこべる」ことだといっています。「そうすることによって創意が抑制され、また刺激される」。別な言い方をすると、下手な建築家がやってもある程度のところまではできてしまう、ともいえますね。そこまで露骨にはいっていないけれど。

飯田 なるほど（笑）。

髙宮 自由にはできずに制約があるわけですよ。その制約の中で努力をしていたわけですね。そこが古典主義の魅力だし、そこから生まれる良さというのがやはりあると僕も思います。でも様式という範囲内でいくら努力しても、結局のところ、そこからは新しい建築は出てこないんですね。そこを突破しようとしたのが、次回、紹介するエンジニアたちなんです。

*18
鈴木博之訳（中央公論美術出版、1976年）

第4回

新素材と新技術

ラブルースト《サント=ジュヌヴィエーヴ図書館》(1850年)

4

Introduction *by Yoshihiko Iida*

今日は「新素材と新技術」というテーマで、産業革命以降の100年間ほどの時代が取り上げられます。社会の変化がものすごく早くなってきた時代で、ヨーロッパでは各国の政治体制や領土が大きく変わりました。その中で新しい技術が生まれ、それをもとにした建物がつくられていきます。今の建築につながるベースメントができていった時代なのだと思います。面白い話になるかと思います。では髙宮さん、お願いします。

Lecture *by Shinsuke Takamiya*

18世紀の終わり頃にスコットランドのジェームス・ワットが、蒸気機関でピストン運動を回転運動へ変える画期的な改良に成功します。それまで水車に頼っていた機械も、蒸気機関で動力を確保することができるようになる。それが産業革命へとつながり、あらゆる分野で飛躍的に技術が発展します。でも建築家はそういうところに目が向いていません。そこに出てくるのはエンジニアです。彼らが新しい技術に対応した、新しい建築や構築物をつくっていくことになります。

それから産業革命によって、都市への人口集中が起こります。工場で雇用が生まれますから、農村にいた人たちが職を求めて都市へと集まってくるわけです。それでヨーロッパの大都市の環境がものすごく悪化します。イギリスではエベネザー・ハワード[*1]が、都心の環境がこのままではまずいということで、19世紀の終わり頃に《田園都市》の構想を出します。郊外に人口3.2万人くらいの、職住一体のサテライト・コミュニティをつくるという提案です。実際にレッチワースという町ができています。

パリも同じような状況で、1800年の初めに人口50万だったのが、1850年頃には2倍の100万になっています。それでやはりひどい都市環境になってしまいます。そんな状況を予見したシャルル・フーリエ[*2]という社会主義思想家は、自給自足の理想的なコミュニティの共同体《ファランステール》[*3]を提案します。

[*1]
イギリスの都市計画家（1850-1928）。近代都市計画の祖。重工業によるロンドンの環境悪化と貧困を憂い、1902年『明日の田園都市』を出版。自立した職住接近型の《田園都市》の構想を提案した。

[*2]
フランスの空想的社会主義者（1772-1837）。1808年にそのコスモロジカルな社会思想を提唱する代表作『四運動の理論』を著した。

[*3]
フーリエは自身の理論にもとづいたユートピア像を実現するため、1800人規模の共同体「ファランジュ」を提唱。その中心的施設として自立自生できる《ファランステール》というパヴィリオンを提案した。

一方、不衛生で入り組んだ道路網のパリに対して、セーヌ県知事ジョルジュ・オースマン[*4]は、《パリの大改造計画》を実行します。強権を発動して既存の建物を取り壊しながら、シャンゼリゼやオペラ通りといったブールバールを敷設します。今あるパリの街並みは、こうしてできたものです。オースマンによる都市改造には、もうひとつ目的があったといわれています。それは、フランス革命のような市民蜂起への対策です。迷路みたいな市街で暴動が起こると制圧できなくなるので、幅が広い道路を通して効率的に対処できるようにしたのです。

[*4] フランスの政治家(1809-1891)。セーヌ県知事として皇帝ナポレオン3世のもとで、下水道整備を含めたパリ市街の大改造を実現。多くの入り組んだ路地や「パッサージュ」が姿を消した。

鉄とガラスの大量生産、エレベーターの発明

この時代のもうひとつの大きな出来事として、万国博覧会がありました。歴史的に名高いのが1851年のロンドン万博と1889年のパリ万博ですね。このとき、ロンドンでは《クリスタル・パレス》が、パリでは《エッフェル塔》が建てられています。それまでは考えられなかったようなすごい建築や構築物が、万国博覧会を契機につくられたんですね。

　同じ頃、博覧会場のほかにも新しいビルディング・タイプがいくつも生まれます。そのひとつが工場です。現存しているものには、19世紀後半に建てられた、ジュール・ソルニエによる《ムニエのチョコレート工場》[*5]があります。それから鉄道が発達することによって、駅舎もできます。ヨーロッパの都市に見られる、大スパンの鉄骨の屋根で覆われた駅舎は、ほとんどがこの時期のものです。ロンドンにある有名なイザムバード・K・ブ

[*5] フランスの建築家、ジュール・ソルニエ(1817-1881)により、パリ郊外ノワジエルに1872年完成。純鉄骨構造の建築で外壁は色タイルとレンガの装飾が施された華麗な工場。1992年世界遺産に登録された。

図1　ブルネル《パディントン駅》(1854年)

図2　プリチャード《コールブルックデール橋》(1779年)

ルネルの設計よる《パディントン駅》[図1]も、1854年にできています。

　これらの膨大な建設需要に対応できた背景に、建築材料生産の技術的な進歩がありました。その主役は鉄です。青銅器の時代から鉄はありましたが、鉄鉱石から鉄を作るのが大変で、限られた量しかつくれなかった。ところが産業革命に伴って、イギリスでコークスを使って鉄鉱石を溶かす技術が生まれる。それによって鉄の供給量が一気に増えるんですね。それでいろいろなところに鉄が使えるようになります。現存する世界で最古の鉄橋《コールブルックデール橋》[図2]、別名《アイアン・ブリッジ》は、トーマス・プリチャードの設計、地元の製鉄業者エイブラハム・ダービー3世の製作により、1779年にできています。

　ガラスの大量生産も、イギリスから起こっています。ガラスの生産量を見ると、19世紀の中頃に100万tほどだったのが、10年間で5-6倍になったというくらい急激に伸びます。鉄とガラスの大量生産が、この時代の新しい建築をつくっていったともいえます。

　鉄筋コンクリートの工法が確立したのも19世紀でした。最初はモニエというフランス人が、植木鉢をつくるのに用いました。建築に初めて採用したのがフランソワ・アンネビック*6という人で、配筋図を見ても、今のやり方と基本的に変わらないものが、この頃、既にできていたんですね。

　それから建物に関わる技術で重要な出来事として、エレベーターの発明も欠かせません。アメリカ人のエリシャ・オーティス*7の発明で、1853年のニューヨーク万博で発表されます。今で

*6
フランスの構造エンジニア（1842-1921）。鉄筋コンクリート造の柱梁構造で本格的な建物を完成させ、RC造の橋梁でも先駆的な役割を果たす。

*7
アメリカの発明家（1811-1861）。1852年に落下防止装置を発明し、同年会社を設立。1857年最初のエレベーターがニューヨークで設置された。

図3　バリー、ピュージン《国会議事堂》（1860年代）

図4　カイペルス、ゲント《アムステルダム中央駅》（1889年）

もオーティスというエレベーターの会社がありますが、その創設者です。それまでの建築は、人間が階段で上がれる限度から、せいぜい5-6階建てでした。それで高さが決まっていましたが、エレベーターが発明されたことによって建物が垂直に伸びていき、19世紀末のシカゴでは20階を超える高さの建物も実現しています。

歴史主義という残照

先にも触れた通り、こういう新しい技術に対応した建築を開拓したのはエンジニアでした。《クリスタル・パレス》を手がけたジョセフ・パクストンも、《エッフェル塔》を設計したギュスターヴ・エッフェルも、建築家ではなくエンジニアです。

では、建築家は何をしていたかというと、エンジニアたちがやっていることに目を向けなかったんですね。あんなのは建築家のやる仕事じゃない、と思っていたんでしょう。この頃、建築家が執着していたのが歴史主義、つまり折衷主義やリヴァイヴァルです。

イギリスではゴシック・リヴァイヴァルが起こって《国会議事堂》[図3]などが、オランダではネオ・ゴシック様式で《アムステルダム中央駅》[図4]などが建てられます。また、アメリカでは、アメリカン・ボザール様式の《ボストン公共図書館》[図5]が、フランスでは、ネオ・バロック様式の《オペラ座》[図6]が建てられます。19世紀後半、建築界を支配していたのは、こういう歴史主義という残照でした。そこからは、新しい建築は出てきませんでした。

図5 マッキム・ミード＆ホワイト
《ボストン公共図書館》(1898年)

図6 ガルニエ《オペラ座》(1874年)

もうひとついえるのは、激動の時代だったことです。19世紀というのは、マルクスとエンゲルスによる資本主義批判の思想も出ますし、哲学では観念論哲学のヘーゲルから実存主義哲学のニーチェまで、絵画ではダヴィドのような新古典派やドラクロワのようなロマン派に始まって、セザンヌやモネといった印象派まで広く、音楽でいえばベートーヴェンらの古典派から、シューベルト、メンデルスゾーン、ワーグナー、チャイコフスキーといったロマン派や、ドビュッシー、ラヴェルの印象派まで、さまざまな流派が出てきます。とにかくいろいろ変化があって、新旧入り乱れた時代として19世紀を捉えることができると思います。

近代の萌芽——ラブルースト、パクストン

さて、ひとりずつ建築家を見ていきます。最初はアンリ・ラブルーストです。この人は古典的な芸術の殿堂といわれるエコール・デ・ボザール出身です。ところがローマ賞を取って、ローマに行って帰ってくると、ボザールを批判するようになるんです。というのは、彼はギリシャを研究していたんですが、ボザールはローマだったんですね。そんなこともあって、最初はなかなか仕事には恵まれませんでした。

　40歳を過ぎてようやく、《サント＝ジュヌヴィエーヴ図書館》［p.66-67，図7］を設計します。現存する建物の外観を見ると、このへんは建築家の悲しいところで、古典主義のデザインから抜け出ていません。ところが中に入ると、鋳鉄の柱と2連の

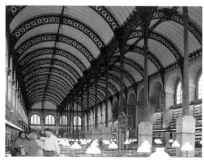

図7　ラブルースト
《サント＝ジュヌヴィエーヴ図書館》（1850年）

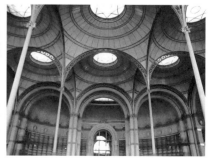

図8　ラブルースト《フランス国立図書館》（1868年）

アーチ梁で構成されていて、まるきり外と違っています。彼は、保守的なボザールと、革新的なエンジニアの世界の空隙を埋めた最初の人でした。ハイサイドライトからの光の効果もあってとてもきれいです。装飾性への固執が見られるところは建築家の宿命でしょうが、でも、こういう空間はやはりエンジニアだけではつくれませんよね。

　ラブルーストは《フランス国立図書館》[図8]も設計します。外側はやはり石造の古典主義建築です。閲覧室の屋根には鉄骨で9個のクーポラを架けます。支えているのもやはり鋳鉄の細い柱です。太い石の柱しか見たことがなかった当時の人は、びっくりしたでしょうね。天井の仕上げは陶板を使っていて、これもきれいです。両図書館とも、帆にいっぱい風をうけて浮遊するような軽さがあります。

　次は《クリスタル・パレス》[図9, 10]を設計したイギリスのジョセフ・パクストンです。この人は建築家ではなく造園家で、温室の設計を手がけたりしていました。この建物は1851年のロンドン万博のパヴィリオンで、ハイドパークに建てられました。全長が563mですから、すごい規模ですね。鉄骨とガラスだけからなる建物です。こういう建築は、建築家には思いつかなかったでしょう。

　これを建てるに際しては、コンペが行われました。240点ほどの応募作があったんですが、審査でもめて該当者なしになりました。それを聞いたパクストンが、それなら自分がやってやろうと思ったそうです。彼はこの建物のスケッチを、ロンドン行きの電車の中で偶然出くわした建設委員長に見せます。

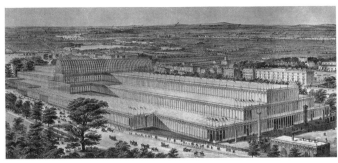
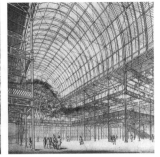

図9, 10　パクストン《クリスタル・パレス》(1851年)

熱心な説得が功を奏して、結局、彼に設計が任されることになります。

　鋳鉄の構造体は8フィートのモジュールで全部ができています。すべてがユニット化され、プレファブの工場生産です。それでこのガラス張りの大空間が、わずか6カ月で完成してしまいました。すごいことですよね。敷地には、もともとニレの大木があったそうで、パクストンは、それを残したくて天井高を決めたという話があります。いかにも造園家らしいエピソードですし、この温室のような軽快で透明な建築は、造園家だからできたんだと思います。万博終了後移築されましたが、惜しくも火災で焼失しました。

ふたつの革新的建築を生んだエンジニア
──デュテール＆コンタマン、エッフェル

　1889年にはパリで万博が開かれます。フランス革命の100周年を記念したイベントでした。このときに、重要な建築と構築物ができています。《機械館》[図11, 12]と《エッフェル塔》[図13]です。《エッフェル塔》は今でもありますが、《機械館》は壊されてしまいました。

　《機械館》を設計したフェルディナン・デュテールは建築家ですが、この革新的な構造を手がけた共同設計者のヴィクトール・コンタマンは構造エンジニアです。この建物は、スパンが115mの大空間で、3ピン・アーチで屋根を架けています。それによって、部材をスリムにすることができました。材料としては、

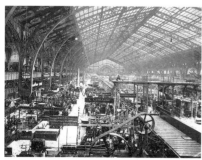
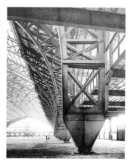

図11,12　デュテール＆コンタマン《機械館》(1889年)

鋼鉄が使えるようになり、接合にはリヴェットが用いられています。写真でしか見ることができませんが、展示している機械と建物が一体になっているような印象で、すごいですね。

一方、《エッフェル塔》で有名なギュスターヴ・エッフェルは、橋梁のエンジニアであると同時に気象学者でもありました。風に対して造詣が深くて、構築物に対する風の影響について深く研究していたようです。《エッフェル塔》も、そうした知識があって実現したんですね。

《エッフェル塔》は、高さが312m、材料は錬鉄です。装飾のあるアイアン・ワークは、今見てもきれいですよね。パリでは初めての斜行エレベーターもつけられました。でも計画当初は、ものすごく批判を受けました。ネオ・バロックの建物が並ぶパリの街中に、こんなお化けみたいな構築物が建つのは許せない、となったんですね。とくに知識人は猛反対します。そして建設委員長宛てに抗議文が出されるんですが、そこに署名している人の名前には、著名な著述家や芸術家などに混じって、建築家も入っています。エッフェル塔ができた後に、抗議したひとりで作家のモーパッサンは、エッフェル塔のレストランに通っていたそうです。反対していたのになぜここに通うのかと聞かれ「このレストランがパリで唯一エッフェル塔を見なくて済む場所だから」と答えたという逸話も残っています。

しかし、エッフェルはそのような抗議に対して、「まだ誰も経験してない巨大なモニュメントの美しさを、できていないのに誰が評価できるだろうか」と返したそうです。さすがですね。

ちなみに、パリはこういう歴史を繰り返していて、《エッフェ

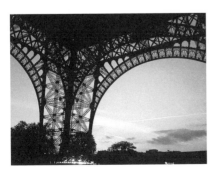

図13　エッフェル《エッフェル塔》(1889年)

図14　エッフェル、ボワロー
《ボン・マルシェ・デパート》(1896年)

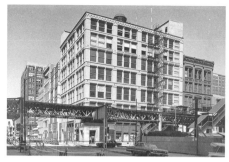

図15 ジェンニー《ライター・ビル》(1879年)　　図16 バーナム&ルート
《リライアンス・ビル》(1894年)

ル塔》ができてちょうど100年後、ルーヴル美術館に《ルーヴル・ピラミッド》ができたときも、たいへんな騒ぎになりました。《ポンピドゥー・センター》のときもそうでしたね。でもいずれも結局はパリの名所になっています。きちんとした建築家が設計すれば、建物はちゃんと残るという証左ですね。

　また、エッフェルは、建物の設計もしています。代表作は有名な《ボン・マルシェ・デパート》[図14]です。ルイ=オーギュスト・ボワロー[*8]と共同で設計し、エッフェルは構造を担当しました。鋳鉄を使ってガラスの屋根を架け、明るい商業空間をつくりあげています。でもデザインはネオ・バロック的ですね。

アメリカのプレモダニスト
——ジェンニー、バーナム、サリヴァン

19世紀に入って初めて、このレクチャーでアメリカが登場します。1775年に独立戦争があって、そこから100年くらいたつと、アメリカも経済的に活況となります。そうすると、まずシカゴで建築ブームが起こります。1883年からたかだか10年ほどの間に、シカゴのスカイラインががらりと変わるくらい高層ビルが建つのです。最初の立役者がウィリアム・ル・バロン・ジェンニー[*9]です。この人が「シカゴ派」の元祖となります。

　彼が設計したのが《ライター・ビル》[図15]と《セカンド・ライター・ビル》です。ジェンニーは、フランスのエコール・ポリテクニークという技術の学校で勉強していましたので、装飾のないほとんど鉄骨フレームそのままの建築をつくっています。

[*8] フランスの建築家(1812-1896)。デパート中央の鉄骨の大吹き抜け空間は、エッフェルの構造で、全面トップライトやバロック階段などがあり壮麗を極める。ボワローは主にファサードや売場のデザインを担当。

[*9] アメリカの建築家、技術者(1832-1907)。アメリカ高層建築の父といわれる。1856年パリのエコール・サントラルを卒業(1学年上にはエッフェルがいた)。南北戦争に参加した後、シカゴに設計事務所を開設。バーナムやサリヴァンらがスタッフとして在籍した。

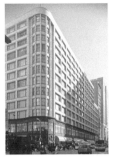

図17　サリヴァン
《ギャランティ・トラスト・ビル》
(1895年)

図18　サリヴァン
《カーソン・ピリー・スコット
百貨店》(1899年)

　そしてジェンニーの弟子がダニエル・バーナム[*10]です。ジョン・ルートと共同で設計事務所をやっていました。2人で設計したのが《リライアンス・ビル》[図16]です。じつに見事な建物ですね。写真で見るよりも実物はもっとガラスが輝いています。ベイ・ウィンドウの採用で、ガラスのスカイスクレーパーという効果がよく出ていますね。ミース・ファン・デル・ローエが、《ガラスのスカイスクレーパー計画案》[p.171]を発表するじつに28年も前にできています。

　そしてルイス・サリヴァン[*11]です。「形態は機能に従う」という有名な言葉を発した人ですが、ここでいわれている機能とは、一説によると、いわゆる「機能」というよりは「課題」の意味なのだそうです。いわゆるモダニズムの機能主義とはまた少し違うんですよね。だから彼の建築にはまだまだ装飾があります。

　代表作には12階建ての《ギャランティ・トラスト・ビル》[図17]や、《カーソン・ピリー・スコット百貨店》[図18]があります。ファサードは、一部に装飾があるものの、基本的にはフレームです。ファサードの窓は、真ん中に嵌め殺しが、両側に上げ下げ窓があるいわゆる「シカゴ・ウィンドウ」です。サリヴァンがこれを発案しました。

　これらのシカゴ派の高層ビルの建設を可能にしたのが、鉄骨フレームという新しい素材による構造架構とエレベーターの発明だったというわけです。

鉄筋コンクリート造の建築家——ペレ、ガルニエ

　ここからは、優れた鉄筋コンクリート造の建築をつくった、フラ

[*10]
アメリカの建築家、都市計画家(1846-1907)。ジェンニーのもとで働いた後、1872年ジョン・ルートと設計事務所を設立。ニューヨークの《フラットアイアン・ビル》をはじめ多くの高層建築を手がけた。1893年のシカゴ万博の建設総括も務める。その新古典主義的なデザインは、サリヴァンらから批判を浴びた。

[*11]
アメリカの建築家(1856-1924)。シカゴ派を代表する建築家で、H・H・リチャードソン、フランク・ロイド・ライトとともにアメリカの三大巨匠のひとりとされる。ボストンで生まれ、マサチューセッツ工科大学に入学。一時フィラデルフィアで働いた後、シカゴに移りジェンニーの事務所に在籍。パリのエコール・デ・ボザールで1年間学び、1880年にシカゴへ戻ってD・アドラー事務所のパートナーとなり、多くのビルの設計に携わった。ライトの師としても知られる。

図19 ペレ《フランクリン街のアパートメント》(1904年)

図20 ペレ《ノートル・ダム・デュ・ランシー教会》(1923年)

ンスの建築家を2人紹介します。まずはオーギュスト・ペレです。鉄筋コンクリート造の建築を初めて手がけた人としてアンネビックの名前を挙げましたが、彼は建築家ではなかったので、工場くらいしか設計していませんでした。

ペレは建築家として、初めて鉄筋コンクリート造を一般的な建物に用いた人です。彼は合理主義の建築理論家ヴィオレ=ル=デュク[*12]の薫陶を受けました。そしてル・コルビュジエの師匠にあたります。

作品で有名なのはまず《フランクリン街のアパートメント》[図19]です。躯体が細くて鉄骨造みたいに見えますが、鉄筋コンクリート造です。あまりに構造が華奢なので、当時の不動産銀行が抵当物件として認めなかったという逸話もあります。平面も非常にモダンですね。開口部が大きく取ってあって、やはり斬新です。

コンクリートを建築の仕上げとして、そのまま表に出すということも、ペレが初めてやりました。それが《ノートル・ダム・デュ・ランシー教会》[図20]です。構造的には非常に理にかなっていて、躯体は現場打ちのコンクリート、それ以外はプレキャスト・コンクリートを組み合わせています。ステンドグラスが入ったプレキャスト・コンクリートの壁がとてもきれいですね。

今回、最後に触れるのがトニー・ガルニエです。この人は実際にあまり建築をつくっていなくて、代表作は《工業都市》[図21]という計画案です。これはエベネザー・ハワードの《田園都市》のような構想ですが、居住型のサテライト都市ではなく、用途地域制によって住む場所と工場群が調和した都市を、

*12
フランスの建築理論家(1814-1879)。フルネームはユジーヌ・エマヌエル・ヴィオレ=ル=デュク。中世建築、とくにゴシック建築の改修や復興に関わる。構造合理主義を唱え、モダニズム誕生に大きな役割を果たした。

図21　ガルニエ《工業都市》(1917年)

鉄筋コンクリートの可能性を駆使して計画したものでした。

　彼は徹底的な合理主義者で、飾りは一切ありません。住居群の屋根はフラット・ルーフです。基本的に工場で生産した鉄筋コンクリート部材を現場で組み立てるという方式を考えていたようです。四角い豆腐みたいな建物に、四角い窓が開いているだけですから、これはもうほとんどモダニズムですね。実際につくった建物では、鉄筋コンクリート造の《リヨン市営屠殺場》などがあります。

　あらためて19世紀を振り返ると、産業革命で機械化が進み、それに伴って都市環境の悪化が問題になります。その中でエンジニア的な人たちが新しい技術を取り入れて建築をつくっていく、そういう時代でした。

4 Dialog *by Shinsuke Takamiya × Yoshihiko Iida*

飯田 《クリスタル・パレス》ができたのは1851年ですから、日本だとペリーが来航する直前ですね。

髙宮 そう、幕末に、イギリスではあれができていたわけですね。

飯田 やはり産業革命というのが大きかったんでしょうね。帝政が共和制になるなど、政治の体制も大きく変わるわけですが、それをしのぐ力が産業革命にはあったと思われます。そこから生まれる新しい技術を喜んで使う人たちが現れ、建築を大きく変えたわけですね。一方で、建築家の側は様式にこだわってしまう。それはそれでわかる気もします。

髙宮　その一方で、僕はエンジニアだけではいい建築はできないと思っています。有名な構造家の坪井善勝さんは、合理的な構造から、必ずしも美しい建築はできない、といっています。つまり、構造的な合理性から考える形から、少しだけ外れたところに美しい建築ができる、ということです。そこに、建築家の存在理由がある、と僕は信じたいですね。

飯田　たとえば、《クリスタル・パレス》は力学的に無駄がなく、それでいて機能的で、建築的な美しさがあったと思うんですけど、建築家としての自分なら、そこにストレートにはいかないかな。少しずれている感じがあるわけです。様式にこだわるというのともまた違うのですが。

髙宮　様式というか、空間の質のようなものですね。そういうものの素晴らしさというのはたしかにある気がします。《サント゠ジュヌヴィエーヴ図書館》にしても、あの繊細な2連の鋳鉄のアーチの天井でなくて、ただの鉄骨の水平梁だったら面白くないじゃないですか。

飯田　建築を大きく変えていく技術というのは、今の時代にもありますね。

髙宮　たとえば、コンピュータの技術がそうでしょう。フランク・ゲーリーやザハ・ハディドが設計するような複雑な形をした建築ができるのも、こうした技術があってこそでしょうし。いい意味でも悪い意味でもね。

飯田　では受講生の方から質問をどうぞ。

受講生A　19世紀に起こった建築技術の革新が鉄やガラスといった素材に関するものだったのに対し、今のコンピューター技術の進歩は、要はソフトウェアの話ですから、建築を変えていくとしても変わり方が違うように思います。

髙宮　変わり方はたしかに違うかもしれないけど、技術革新が建築を変える大きなきっかけになるという意味では、どちらも共通していると思います。

飯田　産業革命以後、鉄やガラスの生産量が増えて広まりましたが、それに匹敵するようなハードウェアにおける変化というのは、今後、それほど望めないんじゃないかとも思います。強度の高いコンクリートができるとか、炭素繊維が開発されるとか、そういう新技術はもちろんありますが、それほどドラスティックな変化とは感じないわけですよね。むしろ、

世界人口が爆発的に増大していくときに地球環境の悪化を
どう食い止めるかとか、そういう考え方の変化のほうが大き
な要因になっていくのかもしれません。

髙宮 僕はもう年老いたモダニストだから（笑）、将来の話
は飯田さんに任せたいけど、建築家がどういうところで必要
とされるだろうかということは、考えてみたいと思いますね。
情報化社会なんていうことは、僕が丹下健三さんの事務所
にいた、50年も前から言われていたんですよ。でもそのとき
に考えられていたこととまったく違うレベルで、今それが起こっ
ているんですよね。それだけ世の中が変わる速度が早い。
でも、建築家が社会的に求められる職能であることは変ら
ない。そう信じたいわけだけれども。

受講生B 講義で集合住宅が取り上げられたのは、今回
が初めてだったと思います。建築家が扱う建物の範囲も変
わってきたな、と感じました。

髙宮 おっしゃる通りです。都市化によって労働者が劣悪
な環境の中での暮らしを余儀なくされていることに対して、
理想的なフーリエの《ファランステール》があり、ガルニエの
《工業都市》の提案があったのだと思います。そういう社
会主義的な思想と建築が結びついていくのが19世紀なん
ですね。

受講生C 技術というのは建築と無関係のところから現れ
ていて、それを建築にまとめ上げていくコンダクターのような
役割が建築家なのではないかと、お話を聞いていて思いま
した。

飯田 やはり建築は基本的にローテクなんですね。新しい
技術というのはどこから起こるかわからない。建築家は何
かを解決するためにこの技術が使えるかもしれない、それ
に気づくという能力が必要とされるんだと思いますね。

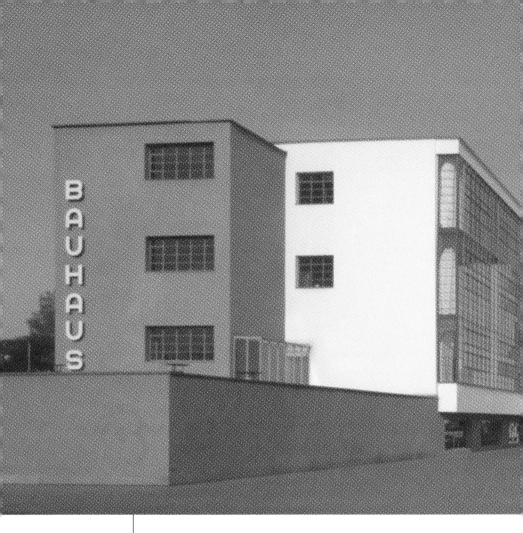

第5回

合理主義と表現主義 1

思想の革新と運動の理念

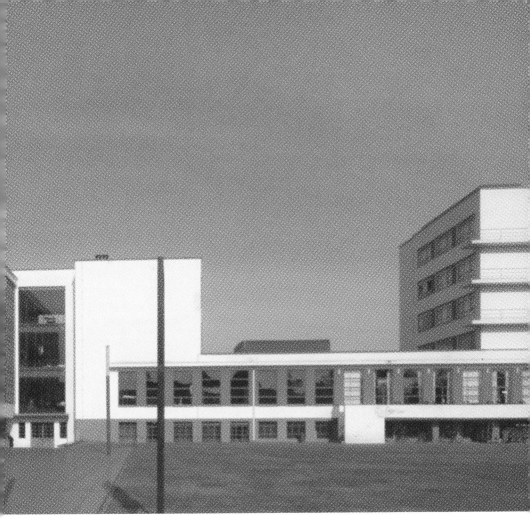

グロピウス《バウハウス・デッサウ校舎》（1926年）

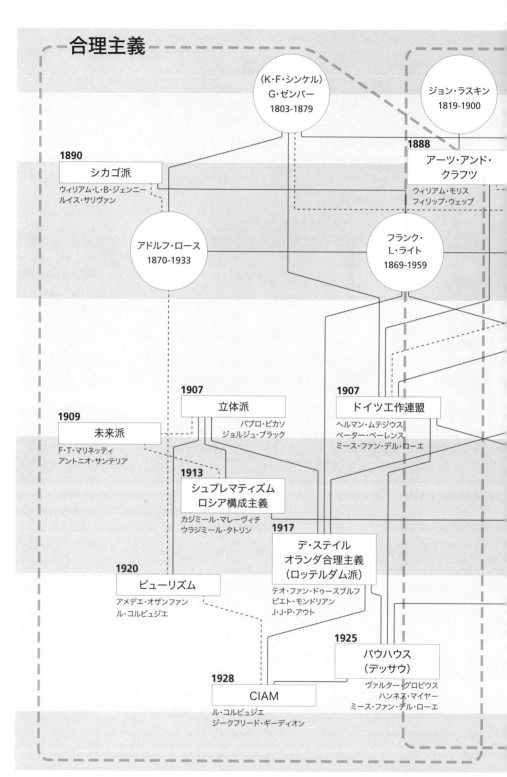

表1 合理主義と表現主義の系譜

5

Introduction *by Yoshihiko Iida*

いよいよ20世紀に突入します。前回は産業革命に関連した技術革新の話でした。これもとても面白かったのですが、その後社会は激動の時代に入っていきます。建築デザインの潮流も、いってみれば百花繚乱のような状態になっていくわけです。そのあたりを、今回から3回に分けて、横断的に見ていきます。この時代の建築だけでなく、美術やデザインの歴史を振り返ると、〇〇主義といったものがいろいろ出てくるのですが、それらを個別に理解するだけでなく、互いにどう関係し合っていたのか、とても複雑ですが、自分でもうまく整理できるようになるといいなと思っています。では、髙宮さん、お願いします。

Lecture *by Shinsuke Takamiya*

ここまでの4回で、近代建築の前段にあたる約600年間の話を駆け足でしてきたわけですけれど、いよいよいわゆるアーリー・モダンという時代の話に入ります。モダニズムが形成されて成熟期を迎える、その少し前の時代ですね。僕はこの時代が、モダニズムでじつは一番面白い時代だと思っています。第一次世界大戦やロシア革命など社会的にも激動の時代だったのですが、建築もこの30-40年の間にものすごくいろいろな動きがあって、建築的にも波瀾万丈の時代だったといえます。

　この時代の建築デザインを、少し強引ですが、合理主義と表現主義という2つに分けて、対比的に考えてみようと思います。その両者の概念を分類して表にしてみました［表2］。実際には、合理主義と表現主義を完全に切り分けることはできません。とくにこの時代の最初の頃は、この2つが入り乱れていますから、そうすっきりとはいきません。ですが、これから3回は、この対比的なキーワードでアーリー・モダンの時代の話をしたいと思います。

　まず最初に、この時代の潮流をまとめた年表を作りましたので見てください［表1］。四角で囲んだのは運動です。丸で囲んだのは個人名で、派を成して運動は起こさなかったけれ

合理主義	表現主義
理性的	感性的
理論的	詩的
理念的	情念的
機械	自然
幾何学	自由（曲線）
無機的	有機的
外向的	内向的
楽観主義	悲観主義

表2　合理主義と表現主義の概念

ども、大きな影響を及ぼした建築家を挙げています。大きくい
うと左側に合理主義があって、右側に表現主義があります。
最初はどちらかというと、表現主義が優勢です。

　ニコラス・ペヴスナーが書いた『モダン・デザインの展開』[*1]
という有名な本があります。副題が「モリスからグロピウスまで」
で、それはちょうどこのあたりのことを扱っています。その本で
彼は、アーツ・アンド・クラフツと、アール・ヌーヴォーのような表
現主義的建築、それに19世紀のエンジニアがやったような建
築、その3つが合流してモダニズムの源流ができたと主張し
ています。最初はやはり表現主義的な建築が主流で、それ
からだんだん合理主義が優勢になっていったんです。そして
最後はバウハウスに結集して、CIAMへと移っていく。モダ
ニズムの大まかな流れはそういう感じだと思います。

　では、第5回の今日は「思想の革新と運動の理念」というタ
イトルで、合理主義の系譜について話を進めていきます。

*1
白石博三訳（みすず書房、
1957年）

純粋芸術による思想の革新

合理主義モダニズムに大きな影響を与えたことのひとつに、
近代絵画の動きがあります。19世紀の終わり頃から20世紀
の初めにかけて、みなさんがよくご存知の印象派というのが
出てきます。とくに後期印象派とされているセザンヌは、絵画
における立体派、キュビズムとも呼ばれる流れへとつながっ
ていきます。パブロ・ピカソとかジョルジュ・ブラックとかですね。
ルネサンス以降の絵画はパースペクティヴ——つまり1つの視

点で物を描いていたのですが、立体派は人間の視点が対象物の周りを回って、それを平面に表現します。動的な多焦点といえますね。また立体派は、対象物を円とか四角形といった幾何学的なものに分解して表現するという手法を採ります。これがデ・ステイルや未来派に非常に大きな影響を与えるんですね。1910年の前後が、こうした動きのピークでした。

それから抽象芸術というものがこの時代に出てきます。それまでの絵は具象でしたが、いわゆるモノを描かないんですね。この抽象芸術のアーティストたちが、後で出てくるバウハウスの先生になります。そうしてモダニズムに大きく関係していきます。

さらに建築寄りなのが、シュプレマティズム、デ・ステイル、ピューリズムです。至上派とも訳されるシュプレマティズムは、ロシアのムーヴメントで、後で話すロシア構成主義に先んじた運動です。口火を切ったのがカジミール・マレーヴィチ[*2]で、《白の上の白》[図1]と題した、白い画面に白で四角を描いた作品などがあります。それからデ・ステイルはオランダで、テオ・ファン・ドゥースブルフとピエト・モンドリアン[図2]の2人が有名です。この2人は絵描きですが、のちに建築家のヘリット・トーマス・リートフェルトやJ・J・P・アウトといった建築家が加わります。

それから純粋派ともいわれるピューリズム。これはフランスですね。アメデエ・オザンファン[*3]と、それから、まだシャルル・エドゥアール・ジャンヌレと名乗っていたル・コルビュジエが中心でした。立体派の影響を受けて、これもまた、ストレートに建築に結びついていきます。

*2
ウクライナ生まれの抽象画家(1879-1935)。キュビズムや未来派の影響を受けロシア・アヴァンギャルドの一翼を担った。

*3
フランスの抽象画家(1886-1966)。1930年代からは教育者として、パリ、ロンドン、ニューヨークなどで絵画教育に専念。

図1　マレーヴィチ
《白の上の白》(1918年)

図2　モンドリアン
《赤・青・黄のコンポジション》(1929年)

機械の礼賛と運動の理念

一方、アーリー・モダンの最初の頃は、エッフェルに代表される
エンジニアたちがつくった前世紀の建築デザインを継承する
ような、機械の礼賛と運動の理念が支配的です。伝統から
断絶して、機械とか運動とかという言葉に、自分たちのやりた
いことを託すわけです。これは未来派、ロシア構成主義、ピュー
リズムなどに共通した主題ですね。

たとえば未来派、これはイタリアですね。1909年にフィリッポ・
トマーゾ・マリネッティ[*4]という人が出した未来派宣言は、速度
の美学を謳った機械礼賛だったんです。後でも触れますが、
アントニオ・サンテリアが《チッタ・ヌオーヴァ》、訳すと「新都市」
というタイトルのドローイング集を発表します。1914年に既に、
現在の都市で見られるような、交通システムやエレベーターと
一体化した高層建築をプロジェクトとして描きました。そういう
動く美学に、取り憑かれたんですね。

それから1917年のロシア構成主義、これものちほど詳しく
触れますが、ここにも熱狂的な機械礼賛と運動の理念が見ら
れます。そしてピューリズム。ル・コルビュジエが1923年に出
した『建築をめざして』[*5]という本があります。これはピューリ
ズムの宣言書みたいな本ですけれども、その中に、パルテノ
ン神殿と当時の自動車の写真が並んで載っています。ル・コ
ルビュジエは、パルテノンと機械の象徴である自動車はどちら
も冷静な理性によってつくられたもので、同じなのだ、と主張
しているわけです。そういうところに建築は戻るべきである、
と彼は主張します。そして「住宅は住むための機械である」
という有名な言葉が発せられます。

ザッハリッヒカイト──ドイツ工作連盟

では、それぞれ建築に関係する運動を詳しく見ていこうと思
います。まずは、アーリー・モダンの時代、合理主義の先陣を
切るのが1907年のドイツ工作連盟です。中心人物はヘルマ
ン・ムテジウス[*6]。この人はプロイセンの文化アタッシェとしてロ
ンドンの大使館に勤務し、アーツ・アンド・クラフツ運動から大き
な影響を受けます。やったことは、規格化です。それによって、
建築も含めて、品質を高めることを目指すわけです。これが

*4
イタリアの詩人、作家(1876
-1944)。エジプト生まれ。
1909年に「未来派宣言」
を発表後、1919年には
「ファシスト・マニフェスト」
を発表し、ムッソリーニが結
成した「イタリア戦闘者ファッ
シ」に参加したが、のちに
脱退。60歳で再びファシス
ト党に入党し、ソヴィエト戦
線で闘う。

*5
吉阪隆正訳(鹿島出版会
[SD選書]、1967年)

*6
ドイツの建築家、外交官
(1861-1927)。シャルロッ
テンブルク工科大学で学
び、1886(明治19)年に明
治政府の「官庁集中計画」
のためにW・ベックマンと来
日。1896年にはプロイセン
政府の文化アタッシェとして
イギリスのドイツ大使館に
勤務し、アーツ・アンド・クラフ
ツ運動の影響を受けてイギ
リスの住宅について研究し
た。1904年にドイツへ戻っ
た後は、工業デザインとクラ
フツマンシップの融合、工
業製品の規格化を唱え、
1907年のドイツ工作連盟
の設立に参加。ドイツ・モダ
ニズムの基礎を築いた。

合理主義のモダニズムの最も太い流れになっていきます。

ところがこの頃のドイツ工作連盟には、ペーター・ベーレンスやミース・ファン・デル・ローエといった合理主義的な建築家のほかに、アンリ・ヴァン・ド・ヴェルド[*7]という表現主義的なアール・ヌーヴォーの人もいたんですね。当然のことながら、両者はさまざまなことでぶつかります。たとえば、ムテジウスは、「高い品質と普遍性を確保するには規格化によらなければならない。力を結集するために有効な手段は規格化である」、といっています。ところがヴァン・ド・ヴェルドは、「芸術家は自立的な創作家であり、生産のための規格化は芸術家の創造性と対立する」というわけです。全然合いません。しかし、次第に「ザッハリッヒカイト」、つまり「即物的」と訳すべきですかね、余計なことをやらずに、要求に沿って合理的にものをつくろうとする方向に向かいます。

ではここで、ドイツ工作連盟の建築家たちと作品を見てみようと思います。

*7
ベルギー生まれの建築家(1863-1957)。1895年にパリのアール・ヌーヴォー発祥のビング・ギャラリーのインテリア・デザインを手がけ、1902年にはヴァイマール工芸学校を設立した。ドイツ工作連盟の中心メンバーのひとり。

ドイツ・モダニズム建築の父——ベーレンス

ドイツ工作連盟が意図した建築を最初に実現したのは、ペーター・ベーレンスですね。代表作は《AEGタービン工場》[図3]です。これが工作連盟結成の翌年、1908年に完成しています。ムテジウスもそうでしたが、ベーレンスもカール・フリードリッヒ・シンケルの信奉者でした。ですからこの《AEGタービン工場》も見るからにシンケルです。第3回でシンケルの《ノイエ・ヴァッヘ》[p.60]を紹介しましたが、ファサードの両脇にガッチリした堅

図3　ベーレンス《AEGタービン工場》(1908年)

図4　グロピウス《ファグス製靴工場》(1911年)

い壁があって、その間にペディメントがあるというクラシックなファサードの建物でした。ベーレンスの《AEGタービン工場》もそれを踏襲しているように見えます。

ただし違う点ももちろんあって、カーテン・ウォール状のガラスのファサードが、オーダーの列柱に代わり、壁の面よりも少し出ています。これが圧倒的に違うところです。それから特徴的なペディメントの形。ここでは中のトラス構造をそのままファサードに出しています。だからこういう形になっているのです。これらのデザインはつまり、ドイツ工作連盟のモットー、ザッハリッヒカイトといっていいものです。ですからこの作品は、スタイルはシンケルですけれど、考え方は非常にモダニズムに近いといえます。

ちなみに、AEGは現在もある電気製品のブランドですが、ベーレンスはこの会社の建築だけでなく、扇風機やカタログ、ポスターまでデザインしています。CIデザイナーの元祖のような多才な人です。

さらに注目したいのは、ベーレンスの事務所にいたスタッフです。ミース・ファン・デル・ローエ、ヴァルター・グロピウス、ル・コルビュジエという、モダニズムの三巨匠が、ほぼ同時期にこの事務所で働いていたことがあるんですね。このうち、ル・コルビュジエはあまりベーレンスの影響を受けていません。グロピウスは工作連盟にいただけあって、ザッハリッヒカイトの精神は受け継ぎますが、最終的には袂を分かちます。一番、大きな影響を受けたのはミースです。第9回で詳しく話しますが、ミースは最後までシンケルを信奉していて、そのへんもやはりベーレンス譲りではないかと思います。

早咲きの天才——グロピウス

次はヴァルター・グロピウスです。この人は、建築デザインの年表をつくるといろいろなところに出てきます。最初がドイツ工作連盟です。肖像写真を見ると、色男ですよね。若いときには浮き名を流しました。グスタフ・マーラーの妻、アルマと浮気して、それがもとでマーラーがノイローゼになり、フロイトのところに相談に行ったりもするんですよね。それでマーラーが病没すると、グロピウスはアルマと結婚してしまいます。

バウハウス設立時にはその初代校長を務めますが、その前の1911年に《ファグス製靴工場》[図4]をつくっています。著名な建築評論家のレイナー・バンハム[8]は、第一次世界大戦前の建築で一番の傑作といえばこれだろう、といっていますね。

先ほど、グロピウスはベーレンスを継がなかったと言いました。それはこの建物のコーナー部に現れています。それまでの建築は、コーナーをがっちりと固めるのが定石で、ベーレンスもそうしていました。ところがグロピウスは、コーナーにガラスをもってきてしまったんです。それがこの建物のとても斬新なところでした。早咲きの天才です、グロピウスは。

バウハウスの校舎にもこの方法が採られますし、ドイツ工作連盟展の《モデル工場》[9]でもコーナーに曲面のガラスで覆われた階段室をつくっています。

「インターナショナル・スタイル」の前夜祭
——ヴァイセンホーフ・ジードルング

それから、ドイツ工作連盟で欠かせないのがミース・ファン・デル・ローエです。ですが、ミースについては第9回で取り上げますので、今回はドイツ工作連盟の副総裁として1927年にプロデュースした《ヴァイセンホーフ・ジードルング》[図5]だけを紹介します。これは、ヨーロッパ中の建築家17名に声をかけて、1棟ずつ集合住宅を設計させた、歴史に残るイベントです。設計者の名前を見ると、ル・コルビュジエ[図6]、ベーレンス[図7]、ハンス・シャローン[図7]、J・J・P・アウト[図8]、

[8]
イギリスの建築評論家(1992-88)。ロンドンのコートールド美術学校でギーディオンやペヴスナーに学ぶも、のちにギーディオンの建築史観に対抗するようになる。1952年から『アーキテクチュラル・レヴュー』誌で執筆活動、ニュー・ブルータリズムの建築家たちと交流。1960年代からは主な拠点をアメリカに移し、ニューヨーク州立大学などで教鞭をとる。主著は『第一機械時代の理論とデザイン』。

[9]
1914年にケルンで開催された展覧会に、産業従事者を育成するためのモデル工場として建てられた。

図5 《ヴァイセンホーフ・ジードルング》敷地図（1927年）

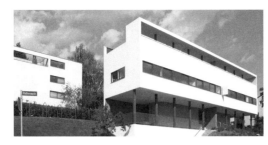

図6 同 ル・コルビュジエ棟

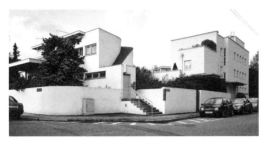

図7 同 シャローン棟（左）とベーレンス棟（右）

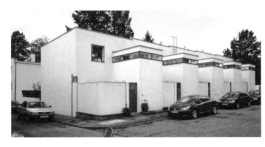

図8 同 アウト棟

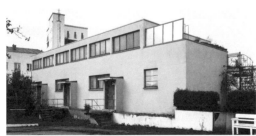

図9 同 スタム棟

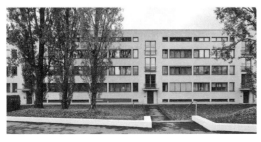

図10 同 ミース棟

マルト・スタム［図9］などなど、当時のオールスターが名を連ねています。各建物の違いはもちろんありますが、白い直方体にフラット・ルーフ、そして四角い窓で、スタイルとしては統一感があります。この5年後にニューヨークの近代美術館で開かれた「近代建築国際展」を経て、こうしたスタイルの建築が「インターナショナル・スタイル」という名前で呼ばれるようになるわけです。

　その中で一番いい敷地に、一番大きい建物をつくったのがミースでした［図10］。この建物はプランがなかなかいいですね。ユニットは大きいですが、いわゆる公団タイプで、柱や階段の位置を共通させながらも、いろいろなバリエーションをつくっています。そのあたりがとても上手です。すごいなと思うのは、90年も前の集合住宅がまだ立派に機能していることです。

機械と運動の理念への憧憬——未来派

先ほど話しましたが、未来派はイタリアで20世紀初頭に起こった革命的な思想の運動です。主唱者はフィリッポ・トマーゾ・マリネッティ。1909年、パリのフィガロ誌に「未来派宣言」を発表します。「世界の輝きは新しい美——スピードの美——によって豊かにされている。［……］機関銃のように轟音をたて、ほえるレーシング・カーはサモトラケの翼をつけた勝利よりも美しい」[10]。つまり速度の美によって世の中はまるで変わるんだ、というわけです。

　未来派で建築を代表したのがアントニオ・サンテリアというイタリア人です。この人は第一次大戦に参戦して、28歳の若さで亡くなります。ですから本当に短い期間しか活躍していなくて、実現した建物はほとんどありませんが、《チッタ・ヌオーヴァ》［図11］という非常に先鋭的なプロジェクトを発表します。すべてパースペクティヴで描かれたドローイングで、エレベーターやら、交通装置のようなものやらが大規模建築に取り付いています。すごいですね、1914年にこれを描いたというのは。

　未来派としての建築は実現しませんでしたが、その機械や運動の理念への憧憬は、アルプス山脈を越えてヨーロッパの各地に影響を及ぼします。20世紀建築のひとつの源流ですね。

*10
レイナー・バンハム著、石原達三＋増成隆士訳『第一機械時代の理論とデザイン』（鹿島出版会、1976年）

漂う建築へ——デ・ステイル

次はオランダのデ・ステイルです。この言葉は、英語でいえば「ザ・スタイル」です。主唱者はテオ・ファン・ドゥースブルフ。この人も建築家ではなく、アーティストです。扇動家のような資質をもった人で、ロシアやらドイツやら、いろいろなところの運動に首を突っ込んで、引っかき回しました。バウハウスにも先生として呼ばれますが、かなりエキセントリックな教育をしたらしく、さすがのグロピウスも持て余したようです。彼の《カウンター・コンポジション》[図12]という絵は非常に建築的です。絵描きなのに、建築に強い関心をもっていたんですね。1924年に発表された、「造形的建築をめざして」の11番から引用します。

「新しい建築は反立方体的である。すなわち、それは、すべての機能的空間細胞を、ひとつの閉ざされた立方体のなかにまとめようとするのではなく、機能的空間細胞を[……]外に向かって遠心的に放射する。かくて、高さ、幅、深さに時間が加わって、開かれた空間のなかにまったく新しい造形的表現が実現されることとなる。このようにして建築は、多かれ少なかれ漂うような姿を示すこととなる」[*11]。

デ・ステイルの絵画の特徴は、垂直、水平、そして三原色というミニマルなもので、これは造形数学者M・H・J・スフーンマーケルス[*12]の理論からきているといわれます。デ・ステイルの理論面を担ったのが、もうひとりの立役者、ピエト・モンドリアン[*13]です。この人は純粋な絵描きで、建築に興味があるドゥー

[*11]
ウルリヒ・コンラーツ編、阿部公正訳『世界建築宣言文集』(彰国社、1970年)

[*12]
オランダの造形数学者、神智学者(1875-1944)。汎神論的な実証的神秘主義にもとづく造形数学はモンドリアンに大きな影響を与える。主著は『造形数学の原理』。

[*13]
オランダ生まれの画家(1872-1944)。初期の風景絵画からパリでキュビズムの影響を受け抽象絵画に転ず。1930年代からパリ、ロンドンで、1940年代にはニューヨークで活躍。

図11　サンテリア
《チッタ・ヌオーヴァ》(1914年頃)

図12　ドゥースブルフ
《カウンター・コンポジション》(1924年)

スブルフと次第にそりが合わなくなっていきます。また、彼らの絵は非常に似て見えるのですが、モンドリアンの絵が水平垂直で構成されているのに対し、ドゥースブルフは斜め45度なんですね。モンドリアンは、そういうところも気に入らなかったみたいです。この2人が離れて、デ・ステイルの前期が終わります。そしてこの運動には、ヘリット・トーマス・リートフェルトらの建築家が出てくるのですが、それはまた次回のオランダ建築のところでまとめて話したいと思います。

社会主義革命が生んだ建築思想——ロシア構成主義

次にシュプレマティズムとロシア構成主義です。2つの名前が並んでいますが、シュプレマティズムというのはアートの運動で、それを継承して建築で展開したのがロシア構成主義です。先ほども話しましたが、シュプレマティズムを唱えたのがカジミール・マレーヴィチというアーティストです。

　建築家にはいろいろな人がいますが、3人だけ取り上げましょう。ひとりはウラジミール・タトリン[*14]。《第三インターナショナル記念塔》[図13]の作者です。第三インターナショナルというのは共産主義の国際組織で、それを記念したモニュメントをつくるというプロジェクトを発表します。高さは400mで、鉄骨フレームの中にある立方体、四角錐、円筒の3つの立体が、それぞれ違う周期で回転するというものでした。1925年のパ

*14
ロシアの画家、建築家(1885-1953)。ウクライナ生まれ。1910年モスクワ美術アカデミー卒業。1913年にパリへ赴いた際にピカソらと会い立体派から影響を受ける。1917年の革命以降は、レニングラードやモスクワで教職に専念した。ロシア構成主義の代表的な建築家であったが、のちに構成主義を批判した。

図13　タトリン
《第三インターナショナル記念塔》
(1920年)

図14　メーリニコフ
《ソヴィエト・ロシア館》(1925年)

図15　ヴェスニン兄弟
《プラウダ社屋》(1924年)

リ万国博覧会に出展され注目を浴びます。

それからコンスタンチン・メーリニコフ[*15]。代表作は同じくパリ万博の《ソヴィエト・ロシア館》[図14]で、これは実現しました。長方形の平面で、そこを斜めに階段が貫いています。このあたりに構成主義のにおいが強く漂っていますね。階段を上がって中を見てから下りるという動線だったようです。構造は木造でした。博覧会ではこのパヴィリオンが一番人気だったみたいです。ル・コルビュジエのあの《エスプリ・ヌーヴォー館》もありましたが、そちらは全然注目されなかったそうです。

最後にヴェスニン兄弟[*16]。肖像写真を見ると、レーニンにそっくりですね。代表作は、これも実現しなかったプロジェクトですが、《プラウダ社屋》[図15]という新聞社の計画案です。シースルーのエレベーターがあって、広告板がグルグルと回転するような仕掛けが考えられていました。機械仕掛けの建築ですね。時代を先取りした、僕の好きなプロジェクトです。

近代合理主義デザインの孵卵器——バウハウス

1919年にバウハウスが誕生します。初代の校長であるグロピウスが、ゴシック時代のギルドのような手工の素晴らしさをもう一度復活させて、彫刻と絵画と建築が一体になった芸術を目指そうと宣言します。バウハウスは校舎があった場所によって、3期に分かれています。ヴァイマール時代、デッサウ時代、そしてベルリン時代です。

*15
ロシアの建築家(1890-1974)。モスクワ生まれ。モスクワ絵画彫刻建築学校で絵画を専攻したのちに建築を学び、1918年に建築学士取得。1923年モスクワ国立大学で再び建築を修め、1925年のパリ万博《ロシア館》の革新さによって一躍注目を浴びる。その大胆な形態は《ルサコフ労働者クラブ》(1928)や《メーリニコフ自邸》(1929)にも継承され、現代建築家にも大きな影響を与えた。後年はヴフテマス(モスクワ高等芸術技術工房)などで教育に専念した。

*16
レオニード(1880-1933)、ヴィクトル(1882-1950)、アレクサンドル(1883-1959)の3兄弟。レオニードは芸術アカデミーを卒業後、モスクワ建築大学で教職に就く。主に都市計画や実務面を担当。ヴィクトルはサンクトペテルブルク技術大学を卒業後、ヴフテマスで教鞭をとる。1924年に事務所を開設し、多くの産業建築を手がけた。アレクサンドルはヴィクトルと同じ大学を卒業後、タトリンに師事し、舞台芸術などの分野で活躍した。

図16　バウハウスの教育ダイアグラム

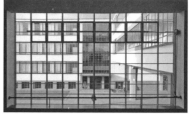

図17,18　グロピウス《バウハウス・デッサウ校舎》(1926年)

　まずヴァイマールは、ゲーテが長く住んだ町として知られます。そこのヴァン・ド・ヴェルドの工芸学校を引き継いでスタートするわけです。その教育ダイアグラム［図16］は同心円で描かれていて、一番外側が半年のベーシック・コース、その内側に3年の教育期間があって、色、テキスタイル、メタル、ウッド、ストーンなど、つまりすべて建築以外の教育を行います。そして最後の学年である中心部にBAU（建物）と書かれていますが、最初の頃は建築の先生（マイスター）がいなかったんです。

　この頃の先生では画家のヨハネス・イッテン[*17]が力をもっていました。「あらゆる既成概念を捨てろ、絵は子どもの気持ちで純真に描かなければいけない」と、生徒を洗脳します。そのためか、彼らはゾロアスター教に入信したり、断食をして汚い格好で街を歩いたりして、保守的なヴァイマールからバウハウスは追い出されてしまいます。このヴァイマール時代、ドゥースブルフが学校の近くにアトリエを構えて自主講座を開きます。彼は、当時影響力のあったイッテンを攻撃し、生徒に大きな影響を与えています。結局イッテンはバウハウスを去ることになり、この頃から表現主義的な傾向の強かったバウハウスは合理主義的な方へ向かいます。そしてヴァイマールを追い出されたバウハウスはデッサウ市に救われるんですね。1926年、グロピウスによって有名な《バウハウス・デッサウ校舎》［p.84-85, 図17, 18］がつくられます。

　この《バウハウス・デッサウ校舎》は、モダニズム建築のアイコンとしてたいへん有名になりました。カーテン・ウォールが採用され、突き出し窓はひとつのレバー操作で同時に開閉できます。照明やイスもバウハウスのデザインです。平面計画も有名で、左右対称を完全に崩し、3棟を風車の羽根のように配置しています。

*17
スイス生まれの画家(1888-1954)。教育者、青騎士、分離派、バウハウスの芸術家たちと接触。1926年に「イッテン・シューレ」を開設したが44年に閉鎖。

図19　バウハウスの照明　　図20　バウハウスのティーポット　　図21　ブロイヤー《ワシリー・チェア》（1925年）

　グロピウスはデッサウ時代の中頃まで校長を務め、次にハンネス・マイヤー[18]という建築家が跡を継ぎました。彼は、ル・コルビュジエの落選で有名な《国際連盟会館コンペ》（1927）にも応募しています。メカニカルで素晴らしい案ですが、もちろんこれは落選しました。

　このあたりからようやく、マルト・スタムやルートヴィヒ・ヒルベルザイマー[19]といった建築家が先生として登場します。

　さて、ようやく建築学科が動き出しますが、デッサウ市は次第にナチスの町へと変わっていきます。極端な左派思想の持ち主であった校長ハンネス・マイヤーはロシアに逃れます。マイヤーの跡を継いだミース・ファン・デル・ローエは、バウハウスをベルリンに移します。しかし最後はナチスによって強制的に閉鎖されて解散し、ミースをはじめ多くの先生はアメリカに渡る。こうしてその歴史が終わります。

　バウハウスが残した功績と呼べるもののうち、建築にはデッサウ校舎や教員住宅などしかありません。でも工芸品は、照明スタンド、ティーポット［図19, 20］など、今見ても格好いいデザインがとても多い。また、家具ではマルセル・ブロイヤーの有名な《ワシリー・チェア》［図21］もバウハウス時代のものです。タイポグラフィやグラフィック・デザイン分野でも大きな足跡を残しました。それから、1925年から「バウハウス叢書」を刊行したことも、大切な功績のひとつです。モホリ=ナジ・ラースローをはじめいろいろな先生が本を出します。そのうちグロピウスの著作『国際建築』[20]は、「インターナショナル・スタイル」の語源となった名著です。

　バウハウスは非常に有名な学校ですが、その期間は1919年から33年までのたったの14年間ほどです。それであれだけの足跡を残したというのは、じつはたいへんなことですね。

[18]
スイス生まれの建築家、都市計画家、新即物主義者（1889-1954）。1931年に共産主義を理由にバウハウスを去り、ソ連に亡命。その後《ソヴィエト・パレス・コンペ》に失望、36年にモスクワを去った。

[19]
ドイツの建築家、都市計画家（1885-1967）。ベーレンスの事務所に在籍。その後バウハウスを経て、1938年アメリカに渡りミースとともにイリノイ工科大学で教鞭をとった。

[20]
貞包博幸訳（中央公論美術出版［バウハウス叢書1］、1991年）

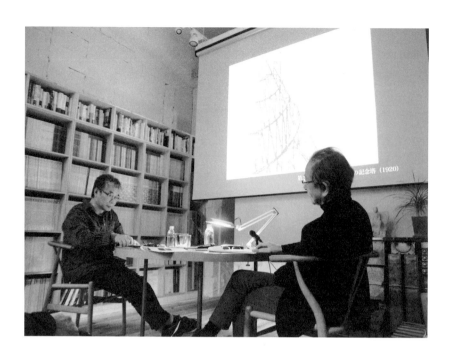

5 Dialog *by Shinsuke Takamiya × Yoshihiko Iida*

飯田　今日のレクチャーを聞きながら、新しい建築がどうやって生まれてくるのかがよくわかった気がします。19世紀の終わりから20世紀の初めにかけて、ヨーロッパでは第一次世界大戦が勃発し、ロシア革命が起こります。まったく新しい社会が生まれてくると同時に、新しい建築も出てきたということですね。

髙宮　とくにサンテリアのドローイングや、ロシア構成主義の建築などは、本当に新しいですね。

飯田　でもそれも一瞬で終わってしまいますね。すごく流動的な時代だったのだろうと思います。面白いのはアメリカで、こちらはまだ新古典主義が強いままです。新天地であるにも関わらず、ものすごく保守的に見えるんですね。そこに興味深い反転があります。

髙宮　アメリカは一歩遅れますが、一般的に、国によらず、実現する建築はどうしても保守的になりますよね。

飯田　未来派はマリネッティ、ロシア構成主義ではシュプレマティズムの作家、マレーヴィチが主導したというわけですね。

髙宮　マレーヴィチは、アーツ・アンド・クラフツ運動の祖といわれるジョン・ラスキンのことを、人はいつなげかわしきラスキンの鈍重なイデオロギーから自分を開放するのか、といった調子で、強烈に批判しています。

飯田　マレーヴィチはイギリスのラスキンのことを知っていたし、ヨーロッパ各国でみんな情報を共有していた。

髙宮　とくに、1920年前後のドイツ、オランダ、ロシアなどはそのようですね。

飯田　面白い時代だったのでしょうね。

髙宮　第一次大戦前後の波瀾万丈の時代ですけれども。

飯田　バウハウスという教育組織も興味深いですね。あれはドイツの職人同盟と関係があったりするのでしょうか。

髙宮　ギルドの伝統ですね。

飯田　教育というものの重要性がクローズアップされたことも、この時代の特徴だったと思います。

髙宮　世直し的な教育の重要性という点では、アーツ・アンド・クラフツとバウハウスは同根ですね。産業革命以降、工業生産が人間をダメにして、製品もダメにした、それに対する反動がアーツ・アンド・クラフツの運動でした。バウハウスも、

クオリティの高い製品を芸術家と一緒になって生産して、産業革命で疲弊した粗悪品を一掃しようとしたのです。

飯田 規格化という手段を取るところはドイツらしいですね。

髙宮 そうです。そしてそこがヴァン・ド・ヴェルドと対立してしまうところでもあったわけです。

飯田 産業革命で機械による生産を行うと粗悪品が出てしまう。それに対して、イギリスのアーツ・アンド・クラフツでは手工芸を復活させていい製品をつくろうとした。一方ドイツのほうは、さらに規格化によって技術を推し進めていい製品を量産しようとしたわけですね。

髙宮 ドイツが近代建築を主導できた理由は、やはりそのへんにあると思います。

飯田 都市が拡大していく局面にあったとき、量産化に対応した建築デザインということが求められたのでしょうね。しかし今や、都市は縮小する傾向にあるわけだから、建築が量産化を前提としたデザインでこれからもよいのか、という問題はあるように思います。さて、このへんで受講生からの意見ももらいましょう。

受講生A 機械による生産技術の進歩が、建築のデザインをどう変えたのか、そこのところをもう少し詳しく教えてください。

飯田 この時代に機械化が進んだとはいえ、基本的には手づくりですよね。その後、プレファブによって建築をつくるやり方も出てきますけど……。

髙宮 この時代は、前世紀のエンジニアの建築を否定する意味合いが大きく、そういう意味で、建築デザインはまず手工的で表現主義的な方向に向かったのだと思います。本当の意味で、生産技術の進歩が建築デザインに影響を及ぼすのは、第二次世界大戦後を待たなければならないんじゃないでしょうか。

受講生B バウハウスについて不思議な点があります。教授陣は優秀だし、工業製品はいろいろいいものを残しているのですが、バウハウスがどのような建築家を輩出したのか、そこが見えてきません。

髙宮 おっしゃる通りで、バウハウスは工芸やプロダクト・デザイン、グラフィック・デザインの分野に大きな足跡を残しま

たが、優れた建築家を輩出しませんでした。歴史主義的なボザールに対して反対の立場を明確にするため、バウハウスはああいう教育を行った面もあると思いますけど、建築教育を本格的に始める前に閉鎖を余儀なくされ、中途で断念せざるを得なかったわけです。結局、建築的には歴史主義に勝てたのでしょうか。

飯田 そこをどう突破するのか、それは次回以降の講義の中で考えていきましょう。

第6回

合理主義と表現主義 2

ロッテルダム派と
アムステルダム派

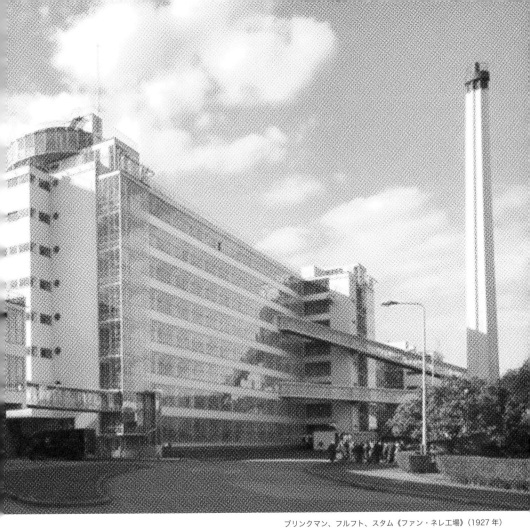

ブリンクマン、フルフト、スタム《ファン・ネレ工場》(1927 年)

Introduction _by Yoshihiko Iida_

6

前回から3回にわたり、1917年のロシア革命をはさむ激動のヨーロッパを横断的に見ながら、新しい建築の成り立ちをお話しいただいています。合理主義的建築と表現主義的建築という二大対立項を骨格とした講義です。前回は、インターナショナル・スタイルの萌芽ともいえるベーレンスから、グロピウス、ロシア構成主義、デ・ステイル、バウハウスなどを見てきました。今日はオランダを中心としたモダニズムの展開をお話しされると聞いています。髙宮さん、よろしくお願いします。

Lecture _by Shinsuke Takamiya_

オランダは人口せいぜい1,500-1,600万くらいの小さな国です。そこでモダニズムを牽引する、合理主義的建築と表現主義的建築とが、同時並行で存在していたことがあります。ロッテルダム派とアムステルダム派です。今日はそのあたりを中心にお話ししていきます。まず年表を見ながら概要を説明します［表1］。

現代建築を牽引するレム・コールハースやMVRDVも、源流をたどるとヘンドリック・ペトルス・ベルラーへに行き着きます。ベルラーへは、アメリカのフランク・ロイド・ライト、ドイツの機能主義者であるゴットフリート・ゼンパー[*1]、オランダの様式建築家のP・J・H・カイペルス[*2]、フランスの構造合理主義者のヴィオレ＝ル＝デュクなどから影響を受けます。

ベルラーへから、合理主義的なデ・ステイルなどの「ロッテルダム派」が、そして同じベルラーへから、雑誌『ウェンディンヘン』発刊を契機に起こった表現主義の「アムステルダム派」が生まれます。しかし、これらの運動はわりあい短命に終わります。そこに属さなかった人たちが「ヘット・ニューヴェ・バウエン」、英語でいうとニュー・ビルディングというグループを立ち上げます。彼らは、アーキテクチュアではなくバウエン（ビルディング）、つまり即物的な建築をつくりました。それが地域的に分かれて、ロッテルダムの「オップバウ」とアムステルダムの「デ・アフト」に。さらにそれが一緒になって「デ・アフト・エン・オップ

[*1]
ドイツの建築家（1803-1879）。新古典主義のシンケルや作曲家ワーグナーと交流をもち、ブルクハルトやニーチェに影響を与えた。《ドレスデン宮廷歌劇場（ゼンパー・オパー）》の設計者。

[*2]
オランダを代表する建築家（1827-1921）。レンガ造のゴシック風建築である《アムステルダム中央駅》《アムステルダム国立博物館》を設計した。

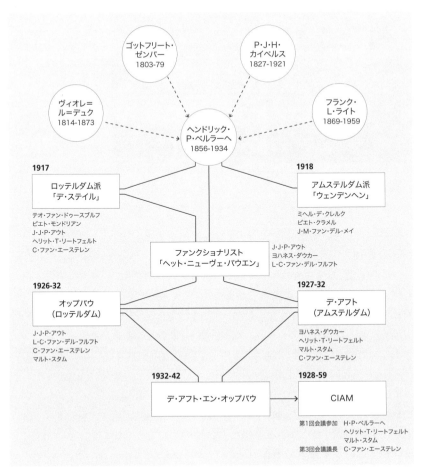

表1　ダッチモダニズムの系譜

バウ」となり、CIAMに流れていきます。

ダッチ・モダニズムの特徴

僕はモダニズムの中でオランダ合理主義が一番好きです。とても即物的で、なおかつ新鮮で魅力的な建築だと思います。さっき言ったように首都圏くらいの人口の国で、なぜこれだけモダニズムが繁栄したのか。要因と特徴を考えてみました。

　まずひとつめに、オランダは第一次世界大戦に参戦せず中立を保っていたということがあります。また昔から農業・貿易

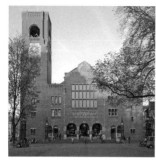 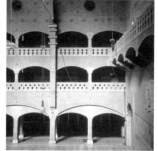

図1, 2　ベルラーヘ《アムステルダム証券取引所》(1898年)

立国で社会主義的な国でした。そうした政治的な状況も大きな要因だと思います。

　それから、先ほど話したベルラーヘという建築家の存在です。合理主義の建築家も表現主義の建築家も、オランダの建築家はみんな彼を尊敬します。ドイツでいえば《AEGタービン工場》をつくったペーター・ベーレンス、オーストリアでいえばゼツェッション結成の契機をつくったオットー・ヴァーグナー。ベルラーヘは彼らと同じところに位置づけられます。

　また、ソーシャル・ハウジング、いわゆる公営住宅も特徴として挙げられます。社会主義的な政策により、公共の集合住宅が建築家の取り組む重要な課題だったわけです。もちろん集合住宅は産業革命以降の新しいビルディング・タイプですが、中でもオランダでは、それが建築家の腕の見せどころとなり名建築が多く生まれました。

　もうひとつは、「新即物主義」といわれる建築デザインの存在があります。恣意性を否定し、狭義の芸術性を排除する。いわゆる、前回話したザッハリッヒカイトに通じるものです。

　それから、簡素な素材とラフなディテールも特徴です。僕の感想ですが、オランダの建築、とくに集合住宅の仕上げはあまり立派なものではないですね。ディテールもそれほど凝りません。そのあたり、オランダ建築はデンマークやスウェーデンなど北欧の建築と似ていて、ディテールに凝ったドイツやスイスなどの建築とは違います。

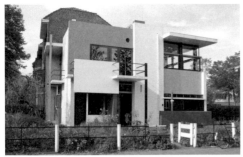

図3　リートフェルト《シュレーダー邸》（1924年）　　図4　同2階平面図

ダッチ・モダニズムの祖――ベルラーヘ

ここから具体的に建築を詳しく見ていきます。

　ヘンドリック・ペトルス・ベルラーヘの作品の数は多くありませんが、代表作は《アムステルダム証券取引所》［図1］です。現存していて、今でも見ることができます。これはオランダにおけるモダニズムの原点ともいえる作品です。その理由は、この建築が設計されたのは1903年ですが、その少し前は、先ほど名前の出たカイペルスなどがネオ・ゴシックやネオ・ルネサンス、つまり様式建築をつくっていた時代です。この証券取引所は様式建築を否定したものです。レンガ造なので表現主義的にも見えますが、合理主義的な発想のうえにつくられているのが特徴です。ですから表現主義的建築家と合理主義的建築家の両方にとって、これがひとつの原点になるんですね。つまり、実践面を表現主義的建築家が、理論面を合理主義的建築家が継承したといえます。

　《証券取引所》のインテリアでは、面一のデザインが徹底されています。壁に穴があいたように見せて柱頭の飾りもありません。ホールの天井を支えるアーチ状のスチール架構は、19世紀から使われているシステムですが、壁面のエレメントはあまり凸凹がないんですね［図2］。このあたりが新しい試みであったわけです。

「要素主義」の建築――リートフェルト

次に、ロッテルダム派「デ・ステイル」の建築家ヘリット・トーマス・

図5　リートフェルト《レッド・アンド・ブルー・チェア》（1917年）

図6　リートフェルト《ソンスベーク彫刻パヴィリオン》（1955年）

　リートフェルトです。前回途中まで話したデ・ステイルの後期を担った建築家ですね。僕の好きな建築家のひとりです。この人はもともと家具職人でした。その後、建築を学び、ドゥースブルフやモンドリアンとともにデ・ステイルに参加します。でも彼らは三者三様で、ドゥースブルフは言語巧みな運動家、モンドリアンは理論家、それに対してリートフェルトは寡黙な職人で、理論よりも実践を大事にした人でした。

　リートフェルトがデ・ステイルに参加するきっかけとなった有名な作品に、《レッド・アンド・ブルー・チェア》［図5］があります。原形はブナの素地ですが、『デ・ステイル』誌創刊と同年の1917年に発表します。それでドゥースブルフとモンドリアンから絶賛を受けるわけです。よくやってくれた、われわれの考え、そのままだと。つまり彼は、イスをバラバラの要素に分解して、ただ継ぎ合わせてみせた。デ・ステイルを別称「エレメンタリズム（要素主義）」といいますが、それを家具で実現したというので一躍有名になります。そして1919年、リートフェルトもデ・ステイルに参加することになります。

　彼の建築のデビュー作は《シュレーダー邸》［図3, 4］です。36歳のとき、シュレーダー夫人と息子のためにユトレヒトに設計しました。これも「要素主義」をそのまま建築にしたと思えるほどで、屋根スラブ、独立した壁、つっかえ棒のような柱、方立などの要素を分解して、三原色を塗って組み立てるという手法をとっています。実際に行ってみると、オランダの典型的なレンガ建ての共同住宅が並ぶところに、突如として現れるんですね。しかも1924年にできているわけですから、よくやっ

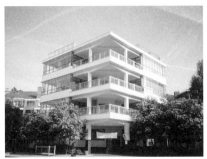

図7　ダウカー
《ゾンネストラール・サナトリウム》（1928年）

図8　ダウカー《オープン・エア・スクール》（1930年）

たなと思います。

　2階のプランもフレキシビリティが考えられていて、すごくモダンです。天井埋め込みのレールによって、壁がからくりのように動きます。これは家具職人ならではのアイディアだと思います。

　リートフェルトの作品ではあまり知られていませんが、クレラー＝ミュラー国立美術館[*3]の彫刻庭園に《ソンスベーク彫刻パヴィリオン》［図6］があります。小品ですが、なかなか素晴らしい建築です。1955年にアーネムのソンスベーク市立公園で開催された国際彫刻展のために建てられた仮設のパヴィリオンですが、オランダの建築家たちの働きかけによって移築保存されました。「要素主義」的なデザインは往年のスタイルを踏襲していますが、安い素材をそのまま表出し、それらが醸し出す静穏な空間は、素材こそ違えど、ミース・ファン・デル・ローエの《バルセロナ・パヴィリオン》［p.166-167, 172-173］を彷彿とさせます。枯淡の域に達した建築家の創意を感じます。

*3
オランダのデ・ホーヘ・フェルウェ国立公園内にある、実業家クレラー＝ミュラー夫妻のコレクションをもとに、ヴァン・ド・ヴェルドの設計によって1938年に開設された美術館。1970年代なってウィム・クイストによって増築された。ゴッホのコレクションで有名。

詩情あふれる新即物主義者──ダウカー

　オランダ近代建築の先陣を切ったアムステルダム派、そして合理主義の嚆矢となったロッテルダム派、その後に続くのがヘット・ニューヴェ・バウエンの建築家たち、すなわちヨハネス・ダウカー、L・C・ファン・デル・フルフト、そしてJ・J・P・アウトです。やがて彼らは、アムステルダムのデ・アフト、ロッテルダムのオップバウに分かれて活躍していきます。

　ヨハネス・ダウカーという建築家は45歳で亡くなるのですが、

とてもいい作品をいくつか残しています。彼は徹底した新即物主義者です。柱、梁、スラブといった構造をそのまま表現して、余計なものは何もつけない。でもそれがつまらないものかというとそうではなく、すごく詩情あふれる建築なんですね。たいへんに優れた建築家です。

　代表作のひとつめは《ゾンネストラール・サナトリウム》[図7]です。ゾンネストラールは太陽光線、サナトリウムは結核療養所のことです。当時のヨーロッパは産業革命による煤煙で大気が汚れていて、結核患者が多かったんですね。そのため、太陽に当たって外部のいい空気を吸うと結核は治るという発想で、開口部の大きいサナトリウムがたくさんつくられました。アルヴァ・アアルトの作品に《パイミオのサナトリウム》[p.201]という有名な病院がありますが、あれも同じ発想です。アアルトは実際ダウカーに会い、この建築を見てから《パイミオ》をつくったそうです。

　ダウカーのもうひとつの傑作が《オープン・エア・スクール》[図8]です。今でもそのまま学校として使っています。これも四角い柱にハンチのついた梁、スラブ、それ以外はすべて乾式というデザインですね。セクションを見ると一目瞭然ですが、何も付加するものがありません。最大限に開口部をとって、できるだけ太陽をたくさん浴びて、健康な子どもたちが育つようにという考えです。レンガ造ではなし得ないRCラーメンの特徴を十分に生かした作品です。1階に体育館があって、上の階はコーナーのテラスを挟むようにクラスルームがあります。

　ダウカーのパートナーを務めたベルナルト・ベイフトという人も重要な人物です。ダウカーの事務所を辞めたのち、フランスへ行き、ピエール・シャローの有名な《ガラスの家》[*4]を一緒に手がけます。ところがダウカーが45歳で亡くなったため、奥さんに呼び戻されて、彼が設計途中だった《グランドホテル・ホーイラント》を引き継ぎます。この作品はベイフトが最後の仕上げをしたわけです。

*4
1931年にピエール・シャロー（1883-1950）が改修した住宅。ガラスブロックのファサードと家具やインテリア・デザインで有名。

近代工場建築の傑作──ブリンクマン&フルフト

《ファン・ネレ工場》[p.106-107, 図9, 10]は、オランダが生んだモダニズム建築の至宝です。そしてモダニズム建築でイチ

推しの工場建築です。設計者はJ・A・ブリンクマン、L・C・ファン・デル・フルフト[*5]、マルト・スタムの3人といわれています。J・A・ブリンクマンの父、M・ブリンクマンはオランダ建築界の重鎮で設計事務所を経営していたのですが、ファン・ネレ工場の基本設計中に亡くなります。そこでまだ大学の学生だったJ・A・ブリンクマンが後釜に座ることになりました。

　この施主はファン・デル・レーウというたいへん立派な人物です。ブリンクマンはエンジニアだったので、レーウはデザインの心配をしてフルフトをつけます。ところが、この設計チームのチーフ・デザイナーに、マルト・スタムという曲者の建築家がいました。顔からして曲者です（笑）。バウハウスの先生をしたり、スイスやドイツ、ソ連を渡り歩いて革新的な思想をまき散らした有能な即物主義者です。彼は、例の《ヴァイセンホーフ・ジードルング》にも参加しています。スタム棟を左隣りのベーレンス棟と比べると、即物主義者としての個性がよくわかります[p.95]。ミース棟に近いものがありますね。また、あまり知られていませんが、彼は1927年に《キャンティレバー・チェア》を発明します。マルセル・ブロイヤーの《チェスカ・チェア》やミースの《ブルーノ・チェア》の原型にあたるものです。そんな優秀なデザイナーのスタムですが、《ファン・ネレ工場》の設計の最終段階で、フルフトとケンカをして辞めてしまいます。じつは工場の最上階に、展望室のような円形平面の部屋があるのですが、これにスタムが猛反対したんですね。彼は曲面などというものは許せなかった。

　さて、話を本筋に戻しますが、この建築は、たばこ、紅茶、コーヒーなどの輸入品を加工する工場です。アプローチから

[*5] オランダの建築家（1894-1936）。ロッテルダム生まれ。1915年までロッテルダム・アカデミーで学び、W・クロムハウトの事務所で働いた後、1919年に独立。ブリンクマン＆フルフト事務所の活動は1936年のフルフトの死によって10年ほどで終わった。作品には《ファン・デル・レーウ邸》(1929)や《フェイエノールト・スタジアム》(1936)などがある。

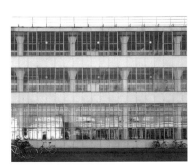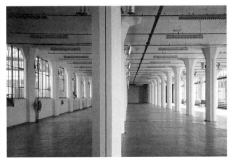

図9,10　ブリンクマン、フルフト、スタム《ファン・ネレ工場》(1927年)

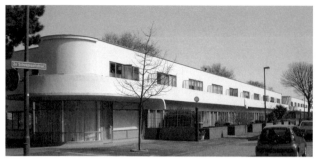

図11 アウト《フーク・ファン・ホランドの集合住宅》(1924年)

図12 アウト《カフェ・デ・ユニ》(1925年)

見る有名なアングル[p.106-107]でいうと、中央が工場、左手前が事務棟です。右手奥に倉庫があって、さらに先にある運河から荷揚げをします。倉庫と工場の間には物を運びあげるベルト・コンベアが即物的に架けられています。まさにザッハリッヒカイトそのものの建築で、非常に美しいと思います。恣意性を排して、余計なデザインは一切していない。先ほど言ったように、当時はとても労働環境が劣悪で、結核患者が多かったんですね。施主で神智学者のファン・デル・レーウは、これからは工場労働者に、いい環境を提供しなければならないという思想の持ち主でした。そこで建物の幅を狭くして、とても大きな開口をとり、マッシュルーム・コラムが並ぶインテリアはなんの装飾もなく、みんなが非常に明るい場所で作業ができたわけです[図10]。

ル・コルビュジエは、この《ファン・ネレ》を見て絶賛します。ル・コルビュジエという人は、ほかの建築家の作品を褒めることは滅多にありませんでしたが、「建物の高く立ち上がったファサードは明るいガラスと灰色の金属でできていて空にそびえている。この場所の静穏は完全である。すべてが外に開いている。そしてこのことは、8層の建物の内部に働く人すべてにとって本当の意味を持っている。ロッテルダムのファン・ネレたばこ工場は近代の創造物であり、それはそれまでのプロレタリアという言葉の持った絶望の響きを払拭したものである」[*6]と語っています。

ちなみに、僕は次のものを近代の四大工場建築と呼んでいます。ベーレンスの《AEGタービン工場》、ヴァルター・グロピ

*6
ケネス・フランプトン著、三宅理一+青木淳訳『Modern Architecture 1920-1945』(GA Document, A.D.A. EDITA Tokyo, 1983年)

図13　アウト《キーフークの集合住宅》(1930年)

ウスの《ファグス製靴工場》、《ファン・ネレ工場》、そして今回のレクチャーでは取り上げませんが、オーウェン・ウィリアムズの《ブーツ製薬工場》[*7]です。つまりモダニズムにおける名工場建築。イギリスの《ブーツ製薬工場》は、ノーマン・フォスターなどのハイテク建築の元祖のような作品です。

オランダ合理主義の建築家たち

最後に、デ・アフトやオップバウの中で、忘れてはいけない建築家を紹介します。

ヤコブス・ヨハネス・ピーター・アウト(J・J・P・アウト)は日本での知名度はそれほどではありませんが、当時のオランダ建築界では一番有名な人です。デ・ステイルの最初のメンバーで、CIAMにも参加し、ロッテルダムの主任都市計画家でした。評論家のヘンリー・ラッセル・ヒッチコック[*8]は、いわゆる「インターナショナル・スタイル」展のキュレーションで知られますが、モダニズムを代表する建築家を、ル・コルビュジエ、ミース、グロピウスのほかにもうひとり挙げるとしたら、J・J・P・アウトだといっています。

彼は集合住宅をたくさん設計していますが、そのひとつが《フーク・ファン・ホランドの集合住宅》[図11]です。それぞれのユニットに庭がついた長屋風のプランです。簡潔なモダニズム建築で、デ・ステイルの面影が配色などに残っています。彼は、一時期デ・ステイルのメンバーでしたが、短期間在籍しただけで辞めています。

*7
1932年に建てられた即物的デザインで知られる工場。オーウェン・ウィリアムズ(1890-1969)は、ロンドン大学でエンジニアの教育を受けた、イギリスの建築家。

*8
アメリカ出身の歴史家、評論家(1903-1987)。ハーヴァード大学を卒業後、ジャーナリズムを通じて近代建築の推進役となった。スミス大学、ニューヨーク大学の教授を歴任。建築史家ヴィンセント・スカーリーの師。

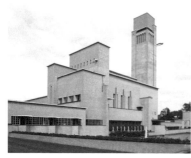

図14　デュドック《ヒルベルスム市庁舎》(1930年)　　図15　クレルク《アイヘンハールト住宅団地》(1917年)

　それから《キーフークの集合住宅》[図13]があります。これも同様のコンセプトで、2階建てを縦割りにしたデュープレックス・タイプの住戸[*9]にそれぞれ庭がついているスタイルです。部屋が大きくて、労働者住宅としてはとても贅沢なものですね。
　《カフェ・デ・ユニ》[図12]はデ・ステイルの代表的建築といわれています。赤青黄のファサードが有名ですね。オランダでは90年前の建築がいまでもそのまま街に溶け込んでいる。それはやはり素晴らしいことです。以上がアウトの代表的な作品です。
　次のコルネリス・ファン・エーステレンはアムステルダムの主任建築家で都市計画家です。建築の作品はあまりありませんが、《アムステルダム総合拡張計画案》[*10]をつくって、これがCIAMからとても高く評価され、議長も務めました。また集合住宅の団地計画を数多く設計しています。それまでの住棟配置はすべて囲み型だったのですが、いわゆる「ニの字」の平行配置を試み、その原型をつくった人といわれています。
　ロベルト・ファント・ホフ[*11]は、デ・ステイルの最初のメンバーのひとりでした。彼はアメリカに勉強に行って、フランク・ロイド・ライトにぞっこん惚れ込んで帰ってきます。彼による《ヴィラ・ヘンニー》は、ライトの影響が強いですが、壁の白い仕上げや飾り気のないデザインは、やはりデ・ステイルですね。
　ヴィレム・マリヌス・デュドック[*12]は、アムステルダム派にもロッテルダム派にも属していませんでした。この人も役人でヒルベルスムの主任建築家。《ヒルベルスム市庁舎》[図14]という非常に密度の高い建築をつくりました。フランク・ロイド・ライト

[*9]
共同住宅などで、各住戸が2層以上で構成されるタイプのもの。

[*10]
1934年にエーステレンによって作成されたアムステルダムの総合都市計画。さらに1935年に拡張計画を策定し、オランダ国土空間計画の基礎をつくった。

[*11]
オランダの建築家(1887-1979)。ロッテルダム生まれ。1906年にイギリスへ渡り、バーミンガム美術学校で学ぶ。1914年にはアメリカへ渡りフランク・ロイド・ライトの影響を受けるが、ライトのもとで設計した作品は実現せず。オランダに戻って設計した《ヴィラ・ヘンニー》(1919)で注目を集めた。デ・ステイルの創設メンバーのひとり。ロシア革命で共産主義者に転じ、1922年以降はイギリスで暮らした。

図16 クラメル《ダヘラートの集合住宅》(1923年)　図17 メイ《海運ビル》(1912年)

の影響が感じられる作品ですが、塔を配したコンポジションが見事で、インテリアもとても優れた建築です。

オランダ表現主義——アムステルダム派

さて、最後になりましたが、表現主義のアムステルダム派です。

ここで、再び第一次世界大戦終結の1918年頃に戻ります。最初に話したように、ベルラーヘの実践面を継いだのがアムステルダム派でした。その発端となったのが、1918年の機関誌『ウェンディンヘン』の発刊です。この中心メンバーは、ミヘル・デ・クレルクとピエト・クラメルという建築家でした。レンガや茅葺き屋根など、かなり手工芸的で地方色の強い建築をつくります。しかし、ベルラーヘを継いでからわずか10年ほど経った1920年頃、第一次世界大戦終結とともに急速にしぼんでいってしまいます。参加した建築家たちが早死にしたことがその一因です。

一番有名な建築家は、そのミヘル・デ・クレルク[*13]です。彼も40歳になる前に亡くなります。代表作は《アイヘンハールト住宅団地》[図15]で、囲み型の赤レンガ積みの建築です。郵便局や管理事務所なども入っています。開口部の詳細などを見ても、非常に饒舌で表現主義の典型といえるでしょう。こういう意匠は一般の人にも受け入れやすいので、大切にされて生き残ってきたのだろうと思います。そういえば、竣工した1917年はデ・ステイルの創立年ですから、やはり合理主義よりも表現主義のほうが少し早いんですね。

[*12]
オランダの建築家、都市計画家(1884-1974)。1905年にロイヤル・ミリタリー・アカデミー(ブレダ)へ入学し、30歳までエンジニアとして兵役に就く。退役後は建築設計を本格的に手がけるようになり、アムステルダムでベルラーヘやライトの影響を受ける。1915年ヒルベルスムの土木技師、その後同市の公共事業局局長の職に就き、公共住宅、学校、市役所などを設計した。1935年RIBAゴールドメダル受賞。

[*13]
ユダヤ系オランダ人でアムステルダム派を代表する建築家(1884-1923)。E・カイペルスの事務所ものとで、メイやP・L・カイペルスらとともに働く。インドシナ(オランダ領東インド)の土着的建築に注目する一方、労働者住宅を通して社会に奉仕することを目指した。アムステルダム・フェルメールプレインの《ヒレハウス》(1912)などの作品が有名。

もうひとりも有名なピエト・クラメル[14]です。この人はキャリアの途中で建築の設計をやめて、アムステルダムの運河に架かる橋を200も設計したそうです。《ダヘラートの集合住宅》[図16]は家型の棟と煙突でアーティキュレーション（分節化）をしています。これは先ほどの《アイヘンハールト》と違って、イエローオーカーのレンガが使われています。北ヨーロッパ、デンマークなどでよく見られるものですね。これは当時の一般的な労働者住宅よりも、はるかに面積が広かったといわれています。

J・M・ファン・デル・メイ[15]の建築はあまり残っていなくて、《海運ビル》[図17]が唯一の作品です。これも典型的な表現主義建築で、今はホテルになっています。

このアムステルダム派は、大正末期、1920年の日本で起こった分離派建築会の人たち、とくに堀口捨己[16]に影響をもたらします。1926年に建てられた堀口さんの《紫烟荘》[17]の茅葺き屋根はそれで有名です。

*14
オランダの建築家（1881-1961）。1903-11年の間、E・カイペルスの事務所で働く。アムステルダム派の嚆矢とされる《海運ビル》（1912）ではメイに協力。自身の《ダヘラートの集合住宅》（1923）ではクレルクに設計協力を仰いだ。1923年のクレルクの死後はアムステルダム派を主導する立場にあったが、人生後半の主な仕事はアムステルダムの運河にかかる橋の設計であった。

*15
オランダの建築家（1878-1949）。E・カイペルスの学生で、1906年にローマ賞を受賞。その後、アムステルダム市の美的アドバイザーとなり、市の美術専門委員として公共建築内外のアート・ワーク設置のコーディネーションに携わる。アムステルダム南部の運河にかかる橋のデザインや集合住宅の設計を手がけた。

*16
日本の初期モダニズムの建築家（1895-1984）。1920年結成の分離派建築会の中心メンバー。のちに千利休、桂離宮の研究を行い、伝統文化とモダニズム建築の理念の止揚を図った。

*17
方形で茅葺きのむくり屋根と四角い箱の組み合わせで、オランダ表現主義建築の影響が色濃い作品。

6 Dialog *by Shinsuke Takamiya × Yoshihiko Iida*

飯田　僕もオランダの合理主義建築が好きで、7-8年前に見て回りました。われわれはこのへんのパーツを組み合わせて建築をつくっているような感じがして、いったいこの100年はなんだったのだろうと思いますね。前回まで、ルネサンス以降の500年に比べると、はるかにスピード感があります。

　それから鉄や石炭がどこで生産されているかに興味があって調べたのですが、基本的にドイツとフランスとイギリスで、オランダは生産国ではない。資源がないから工業がないんですよね。

髙宮　近年産油国の仲間入りをしたのですが、もとは資源国ではなく、主要な産業といえば貿易と農業でした。

飯田　アジアからいろいろなものをもっていって……。

髙宮　中間搾取（笑）。

飯田　もともと商人ですからね。産業革命でイギリスやドイツが栄え、それが大陸的な戦争になり、商業国のオランダがバックアップするかたちで富を得た。そう考えると、一挙にいろいろな新しいものが生まれたことが理解できます。

　《ファン・ネレ工場》の竣工が1927年、ダウカーの《ゾンネストラール・サナトリウム》が1928年、のちのレクチャーに出てくるテラーニの《カサ・デル・ファッショ》のプロジェクト発表が1928年と、ほとんど同時期に各地方で合理的なものが出てきます。

髙宮　このあたりは本当にすごいですね。《バウハウス・デッサウ校舎》が1926年、《ヴァイセンホーフ・ジードルング》が1927年で、この時代に全部できてしまう。

飯田　それをバックアップするガラスやサッシの規格化、コンクリートや鉄の構造計算など、産業全体の成果が一挙に……。

髙宮　あの時期に凝縮したんでしょうか。

飯田　そんな感じがしますね。ソーシャル・ハウジングという概念はイギリスで生まれますが、ここでいろいろなものができてきます。

髙宮　オランダでは行政側に建築家が参加し、ソーシャル・ハウジングを主導したわけで、すごいことですね。それはオランダの社会主義的思想、政治の力が大きかったと思います。

飯田　ソーシャル・ハウジングや《オープン・エア・スクール》

など、生活施設に目が当たった時代だと感じます。

髙宮 ただ誤解を招かないようにいっておくと、合理主義の建築なんて全体からすると本当にひと握りなんですよ。オランダはレンガの様式的な建物が多いわけだし、主流は保守的な建築です。その中にモダニズムの芽が出てきたわけです。

飯田 《ファン・ネレ工場》ではクライアントの話が出ましたが、いわゆる資本家なんですよね？

髙宮 そうです。ファン・デル・レーウはあの工場をつくるために、わざわざアメリカへ工場見学に行っています。

飯田 社会主義思想をもった資本家ということでしょうね。

髙宮 クライアントという意味ではシュレーダー夫人も、リートフェルトと一緒に2階のオープンプランを設計したといわれるくらいデザインに理解があった。のちのリートフェルトの作品を見ても、あの住宅がとくに輝いているのはクライアントの力が大きかったんですね。

受講生A オランダのソーシャル・ハウジングはどういう人たちを対象にしていたのでしょうか。

髙宮 農業国とはいっても都市化は進行していて、ロッテルダムなど商業が栄えるところに人が集まってきます。そこにソーシャル・ハウジングの必要性が出てくる。都市化現象とソーシャル・ハウジングはセットなんですね。社会主義的な

思想の国だから、税金で住宅を供給しようという発想です。

飯田 この頃、政治形態が変わってくるんですね。ドイツも共和国ができるのは1918年くらいで、第一次世界大戦で負けて帝国が民主化されていくという構図です。そこで貿易によって商業国がのしてきた。ひとつの資本主義形態が確立して、それが拡大していく時期ですね。だからほとんどの人たちは劣悪な住環境にあったということかと思います。

受講生B デュドックの《ヒルベルスム市庁舎》などの折衷主義は歴史的な評価がされにくいように思いますが、どうお考えですか。

髙宮 とてもいい指摘です。《ヒルベルスム市庁舎》は本当に素晴らしい建築で、ほかのダッチ・モダニズムが軽薄に見える感じさえします。デュドックは合理主義と表現主義の中間にいて、ライトの影響も見られますが、デザイン密度の濃い建築をつくった人です。作品主義というのかな。

飯田 今の日本でも、僕らがまったく知らない、すごくいい建築は生まれているはずです。ただ、建築家としては、自分が何を考えてものをつくっているのか表明しておく必要があると思います。

髙宮 その通りですね。僕はオランダ合理主義が好きだといったけれど、《ヒルベルスム市庁舎》のような建築も好きです。

飯田 今日の話で面白かったのは、お役人主導かもしれないけれど、社会を変えるんだという感覚が建築に象徴されていることです。《オープン・エア・スクール》などを見ると、学校という施設そのものが子どもたちの環境にとって重要であり、建築が環境をつくっていくんだ、という思想を感じる。そういう時代に入ってきたのではないでしょうか。

第7回

合理主義と表現主義 3

表現主義の系譜

ヴァーグナー《ウィーン郵便貯金局》(1905年)

7

Introduction *by Yoshihiko Iida*

今日は7回目で、ちょうど連続講義の半分にあたります。合理主義と表現主義という近代の対立項について、今回は表現主義を中心にお話をされるとうかがっています。合理主義の加速度的に多様な展開に比べると、表現主義の建築群は、個性がくっきりと際立つ分、激動の中での箸休め的な娯楽性すら感じます。来月からはル・コルビュジエとミースという二大巨匠の話がはじまって、今のわれわれが見慣れた世界に入っていくことになると思います。では高宮さん、よろしくお願いします。

Lecture *by Shinsuke Takamiya*

第5回から今回までは、モダニズムの揺籃期というべき時期が対象です。1890年代中頃から、第一次世界大戦後の1920年代中頃までの一番面白い30年間です。この後は、ル・コルビュジエやミース以後のモダニズム成熟期に入っていきます。ここまでの2回は、合理主義建築を主軸に話してきましたが、今回は年表［p.86-87］の右側の囲みの表現主義建築についての話です。

　何度も言ってきたことですが、時代の変わり目には、周りを否定するようにして、表現主義的なものが突破していく傾向があるように思います。たとえば、ルネサンスはマニエリスムという表現主義的な様式に発展しますし、バロックが爛熟してくるとロココというすごく表現主義的なものが出てくる。19世紀では、歴史主義がどんどん折衷的になり、かたやエンジニアが巨大な構築物をつくっていく。つまり建築家の存在が薄れてきたときに、表現主義的なアール・ヌーヴォーなどがそれを突き破るわけです。

　このように、モダニズムのはじまりも、表現主義が口火を切っています。合理主義はようやく1910年くらい、第一次世界大戦の頃から花を咲かせるわけで、始まりは表現主義なんですね。

　ということで、今日はちょっと時代を遡って、19世紀の終わり頃から話を始めます。

機械生産と手工の相克──アーツ・アンド・クラフツ

1851年のロンドン万国博覧会は、産業革命の成果を誇示するようなものでした。この会場で有名なのが、第4回で話した《クリスタル・パレス》です。大成功した展覧会ですが、この時代の製品は、機械によるものが出回り始めたものですから、出展された銀器などもいわゆる粗悪品、クオリティの低い製品だったようです。

そうすると、これはまずい、機械に蹂躙されているじゃないか、機械というのはダメだ、と立ち上がる人が出てきます。もちろん、産業革命の起こったイギリスからですね。その旗手がジョン・ラスキン[*1]という、19世紀の美術史家・評論家でした。《クリスタル・パレス》や鉄骨の駅舎などのエンジニアによる建物は大嫌い、あんなものは建築ではない、と主張して世情を憂うわけです。

そのラスキンを崇拝したのが、工芸家で詩人のウィリアム・モリスです。彼もロンドン万博の出展作品を見てがっかりします。自分の家をつくるにあたって、家具や食器を探してもまったくいいものがない。それで、これはもう自分でつくるしかないと考えて、友人と一緒にアーツ・アンド・クラフツ運動を起こし、製作のためにモリス・マーシャル・フォークナー商会[*2]、のちのモリス商会を設立します。そういう使命感に燃えた人なんですね。

モリス自身の家が《赤い家》[図1, 2]です。彼は建築家ではなかったので、友人のフィリップ・ウェッブ[*3]という建築家に設計させます。1860年当時、イギリスの住宅はゴテゴテとした嫌らしい折衷主義が全盛でした。そこに、外観はやや ネオ・ゴシック風ですが、ラスティックなレンガを使った赤い家を建て

*1
ヴィクトリア時代の美術史家、評論家(1819-1900)。中世ゴシック美術を賛美し、ラファエル前派の人たちと交流した。著作に『ヴェニスの石』、『建築の七燈』。

*2
1861年に設立。ステンドグラス、家具、壁紙、タイルなどを製作。1875年に解散しモリス商会となる。

*3
イギリスの建築家(1831-1915)。アーツ・アンド・クラフツの中心的メンバーのひとり。多くのネオ・ゴシック風のカントリー・ハウスを手がけた。

図1, 2　ウェッブ《赤い家》(1860年)

ます。モダニズムの突破口になったといわれる有名な建物です。まだ日本は江戸時代、幕末ですね。

インテリアを見ると、余計な装飾がなく、ダイニングルームにはとてもシンプルな家具が置かれていたりしてモダンですよね。壁紙は彼のオリジナルです。

ただ彼の問題点は、機械を否定したことです。ラスキンを崇拝した人ですから、やはりゴシックの職人の世界に憧れるんですね。こうしてつくったものはみな手仕事ですから、当然値段が高くなる。彼はそこで行き詰まって、ちょっと社会主義的な傾向になります。結局、彼らはみな上流階級でかなりいい生活をしていて、一般庶民のことなどわからなかったんですね。したがって、アーツ・アンド・クラフツ運動は限られた人たちの間だけのもので、短命に終わらざるをえなかった。

しかしアーツ・アンド・クラフツは、ドイツ工作連盟のヘルマン・ムテジウスやアンリ・ヴァン・ド・ヴェルドに影響を与え、アール・ヌーヴォーやバウハウスにつながっていく。またフランク・ロイド・ライトもこれに啓蒙されたといいます。ですから、世界中のモダニズム・ムーヴメントのきっかけをモリスがつくったことになるわけで、その功績は大きかったと思います。

「新しい美術」——アール・ヌーヴォー

世紀末に、フランス語で「新しい美術」を意味するアール・ヌーヴォー様式が世界中に広まります。これには、4つの大きな特徴が挙げられます。

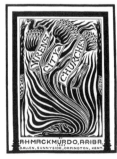

図3　マクマードのタイトル頁絵　　図4　ビアズリーの挿絵　　図5　ロートレックのポスター

まず、当時のボザール流歴史主義と機械生産に対する反動です。モリスのような「否定」ではなく「反動」ですね。ボザール流歴史主義とは、当時はネオ・バロックです。フランスでいえば、シャルル・ガルニエの《オペラ座》をはじめ、19世紀にセーヌ県知事のオースマンがつくった街並みはほとんどこれです。それに対して違う視点で建築や工芸品をつくろうというのが、アール・ヌーヴォーの試みでした。もうひとつは機械生産に対する反動です。もともとアール・ヌーヴォーは、イギリスのラスキン、フランスのヴィオレ＝ル＝デュクというゴシック崇拝者の系統にありますから、エンジニアのつくった世界ではなく、アートに近いような建築を目指します。

　次の特徴は、手工芸などの応用美術が運動を先導したことです。つまり建築よりも、ポスターや工芸品などが先行します。口火を切ったのは1883年、イギリス人のアーサー・マクマードによる本のタイトル頁のために描かれた絵［図3］だといわれています。植物を抽象化したような絵柄です。ガラス食器のエミール・ガレや宝飾品のティファニーも、やはり同じ頃にアール・ヌーヴォーのデザインで名を高めます。それからオーブリー・ビアズリーも、なまめかしく柔らかい線で多くの挿絵［図4］を残しています。それから、みなさんご存じのアンリ・ド・トゥールーズ＝ロートレックのポスター［図5］。それに最近すごく人気のあるアルフォンス・ミュシャの作品［図6］。こうしたものが1880年代の終わり頃から、主にフランスを舞台に一斉に花開きます。建築はそれに続くわけですね。

　そして3つめに異国趣味です。その対象は、エジプト、インド、

 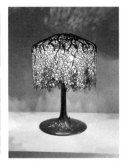

図6　ミュシャ《ゾディアック》　　図7　ティファニー《藤のランプ》

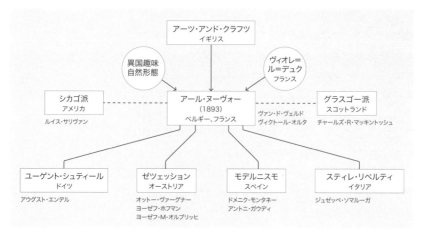

表1　アール・ヌーヴォーの系譜

トルコ、日本などの国々で、日本の場合は浮世絵の北斎や広重などですね。これらが先ほどのロートレック、ゴッホ、モネなど数え切れない人たちに影響を与えます。

　最後に挙げたいのは、自然形態からのインスピレーションです。植物のもつ自由な曲線が取り入れられ、ガレやティファニーのランプ［図7］にもそうした例を見ることができます。

**アール・ヌーヴォーの建築家たち
——オルタ、ギマール、ヴァン・ド・ヴェルド**

アール・ヌーヴォーの系譜を図にしてみました［表1］。これに沿って建築の話を進めていきます。

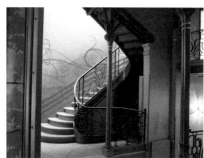

図8　オルタ《タッセル邸》（1893年）

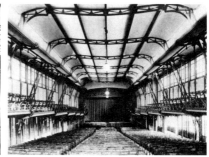

図9　オルタ《メゾン・ド・プゥプル》（1898年）

アール・ヌーヴォーの代表的建築家といえば、ベルギー人のヴィクトール・オルタです。やはりベルギー人の、第5回でも話の出たヴァン・ド・ヴェルドとともに、まず建築の分野でのアール・ヌーヴォー様式の先陣をつとめます。

　オルタの《タッセル邸》［図8］は、階段室のインテリアが有名です。柱の装飾が天井や階段につながっていくあたりはとくにすごい。アイアン・ワークの自由さを最大限に表現していて、とても豊かでなまめかしい建築です。ベルギーやフランスのアール・ヌーヴォーにはゴテゴテした嫌らしさがなくて、やはりいいですね。余談ですが、僕の大学の卒業研究はアール・ヌーヴォーでした。

　オルタには《メゾン・ド・プゥプル》［図9］という公共建築もあります。日本語に訳すと、「人民の家」を意味します。外観は饒舌すぎますが、最上階の会議室のインテリアが素晴らしい。自由曲線の鉄骨構造でトラスやキャンティレバー・バルコニーをつくっています。いわゆるエンジニアの構造には見られない趣がある。残念ながら1960年代に取り壊されてしまいました。

　フランスにはアール・ヌーヴォーの有名な建築はあまりありませんが、建築家としてはエクトル・ギマールが挙げられます。彼による《パリのメトロ入口》［図10］のいくつかが現存しています。先ほど、アール・ヌーヴォーには機械生産に対する反動があったと言いましたが、彼は大量生産を否定せず利用しようと考えたんですね。鋳物ですからそれは可能で、ギマール様式といって規格品を売ろうとしたそうです。また《カステル・ベランジェ》という集合住宅も残っていて、有名な鋳鉄の入口

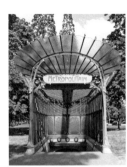

図10　ギマール
《パリのメトロ入口》（1890年）

図11　ギマール
《カステル・ベランジェ》
（1898年）

図12　ヴァン・ド・ヴェルド
《ユックルのイス》（1895年）

の扉［図11］はいまでも健在です。

　先ほどから名前の出ているアンリ・ヴァン・ド・ヴェルドは、アーツ・アンド・クラフツから大きな影響を受けてアール・ヌーヴォーのきっかけをつくった人物です。彼もモリスと同様、自分の家をつくるときに気に入ったイスがなくて、《ユックルのイス》［図12］をつくります。上品でなかなかいいイスですね。

中欧発の表現主義——ウィーン・ゼツェッション

表現主義の中で、僕はウィーン・ゼツェッションが一番好きです。ほかとは違う魅力を感じます。ただ建築の数は多くありません。19世紀末のウィーンは絢爛たるネオ・バロックの花を咲かせた時代です。ちょっと常識では考えられないような爛熟した華麗さがあったんですね。

　かなり脱線しますが、フランツ・ヨーゼフ1世というハプスブルク最後の皇帝と、その妻で「シシィ」の愛称で知られる、有名な王妃エリザベートがいました。皇帝は仕事一筋で、彼女は自分の美容と旅行にしか興味がない。でもエリザベートはその美貌で、ヨーロッパ中の人気者でした。彼らの息子のルドルフ2世も愛人と心中を遂げて、『うたかたの恋』という小説や劇になっています。当時のウィーンは、街には娼婦があふれ、みんなワルツを踊って、おいしいものを食べて、明日のことは心配しない、といった末期的な世界だったんですね。

　音楽でも、前々回、グロピウスの話のときに出てきた、僕の好きなグスタフ・マーラーはこの時代の人です。マーラーはアルマという女性に惚れて、三顧の礼を尽くして結婚します。

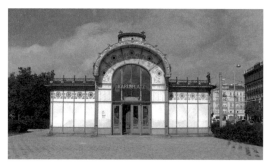

図13　ヴァーグナー《カールスプラッツ》（1894年）

彼女は音楽の才能があって曲もつくり、ウィーン社交界の花形でした。グスタフ・クリムトともいい関係だったようです。

さて余談はさておいて、建築の話に戻りましょう。ウィーン・ゼツェッションのきっかけをつくった人物はオットー・ヴァーグナーです。前にも話しましたが、ドイツのペーター・ベーレンス、フランスのオーギュスト・ペレとともに三大巨匠、モダニズム建築の祖といわれます。ヴァーグナーは、画家のグスタフ・クリムト[*4]、建築家のヨーゼフ・マリア・オルブリッヒやヨーゼフ・ホフマンの師にあたります。ただ、ウィーンの都市計画で水門のデザインなどをした役人ですから、体制派です。3人の弟子たちはウィーン・ゼツェッションの主役ですが反体制側なので、最初のうちは一緒にはなりません。

そしてヴァーグナーは1894年にウィーン美術学校の教授になり、翌1895年に『近代建築』[*5]という本を出版します。それには、芸術はただ必要によってのみ支配されると書かれています。つまり、①目的を精密に把握してこれを完全に満足させる、②施工材料の適切な選択、③簡単にして経済的な構造、④以上を考慮した上で極めて自然に成立する形態が芸術であるということです。もうモダニズムのテーゼそのものですよね。これがオルブリッヒとホフマンに大きな影響を与え、1897年に「ゼツェッション」が結成されます。ヴァーグナー自身は野に下って1899年にゼツェッションに参加します。

また直接の関係はありませんが、同時代的にはイギリスのグラスゴー派、とくにチャールズ・レニー・マッキントッシュ[*6]はウィーン・ゼツェッションに影響を与えています。ゼツェッションの装飾を見ていると、それはたしかに感じますね。

[*4] ウィーンの画家(1862-1918)。ウィーン分離派の初代会長を務めた。官能的な愛と妖艶なエロスを表現した作品を残す。

[*5] 樋口清訳(中央公論美術出版、1985年)

[*6] スコットランドの建築家(1868-1928)。スコットランドにおけるアール・ヌーヴォー様式の提唱者。グラスゴー美術学校、家具のデザインで有名。

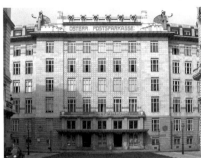
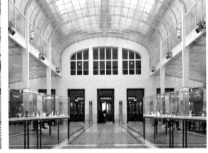

図14, 15　ヴァーグナー《ウィーン郵便貯金局》(1905年)

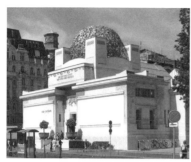

図16 オルブリッヒ
《ゼツェッション館》(1898年)

図17 ホフマン《ストックレー邸》(1905年)

ウィーン・ゼツェッションの建築家たち

それでは、ゼツェッションの建築を見ていきましょう。ヴァーグナーは少し古い世代に属しますが、装飾は非常に美しく、ほかの国のアール・ヌーヴォーと比べても品があります。《カールスプラッツ》[図13]という駅は装飾もきれいで、これを見ると装飾を否定したモダニズムって貧しいなと思いますよね。大理石の壁に金色の模様が秀逸です。

そして、彼の代表作は、傑作《ウィーン郵便貯金局》[図14]です。外壁は3階以上が大理石、1・2階が花崗岩で、アルミのボルトで留めています。いわゆる石積みではなく、これは張ったものです、とわざと見せているわけです。即物的というか、ある意味では合理主義ですね。

上階のホールは、ウィーンに行ったらぜひ訪ねてほしい空間のひとつです[p.126-127, 図15]。天井の半透明ガラスの柔らかい自然光が醸しだす雰囲気は、本当に素晴らしいものです。ヴォールトの曲線も美しい。ベーレンスが《AEGタービン工場》をつくる前に、このような建築ができているんですね。床は下階の採光のためにガラス・ブロックになっていますが、その周囲は白い大理石に黒を象嵌したものです。そこにアルミ製のフレッシュ・エアの吹き出し口が立っています。合理主義的な発想と工芸とが一緒になったような美しさを感じます。それから鉄骨の独立柱はリヴェットをそのまま見せ、照明も裸電球のまま。外壁の表現と同じザッハリッヒな考え方ですが、より徹底していてきれいですね。

オルブリッヒの代表作は《ゼツェッション館》[図16]で、今で

図18 ウィーン工房 コロマン・モーザーのアームチェア（1903年）　図19 ロース《ミュラー邸》（1930年）　図20 同 アクソメ図

も美しく保たれています。館内の壁画《ベートーヴェン・フリーズ》[7]はクリムトによるもので、女性の裸体は独特なエロティシズムがありますね。そして必ず金色が使われている。オルブリッヒはこの後、ダルムシュタットでルートヴィヒ大公に招かれて芸術家村[8]をつくります。《大公の結婚記念塔》が有名です。

ホフマンは1903年にウィーン工房[9]をつくりますが、その家具[図18]は、ご存じの方も多いでしょうが、たいへん美しいものです。建築としては、ベルギーにある《ストックレー邸》[図17]がよく知られています。施主のストックレーは銀行家で、たいへんなお金持ちでした。インテリアはすべてウィーン工房が手がけていて、大理石張りのダイニングルームにはクリムトの大きな壁画があります。じつに華やかなものです。

ウィーンで胚胎した異端——ロース

ウィーンの中でもゼツェッションに反対した人がいました。それがアドルフ・ロースです。彼はチェコの石工の家に生まれます。これは石工の家の生まれのミースと同じで、無装飾を標榜したところも共通しています。それからウィーンに出て、イギリスに渡り、さらにアメリカでシカゴ派の建築を体験します。そうした経験を経て、1908年には『装飾と罪悪』[10]という有名な本を出版します。「装飾は罪悪であり、一切まかりならん。文明が未開であるほど装飾は花咲き、文明が進めば装飾がなくなるのだ」というわけです。

それを実行してみせたのが《ミュラー邸》[図19]です。白

[7] 第14回ゼツェッション展（1904年）のためにクリムトにより制作された壁画。楽聖ベートーヴェンの交響曲第9番第4楽章「歓喜の歌」を絵画化したもの。

[8] 1899年にヘッセン大公エルンスト・ルートヴィヒによって、ダルムシュタットのマチルダの丘に創設された芸術家コロニー。ユーゲント・シュティール運動をバックアップした。

[9] ホフマンとデザイナーのコロマン・モーザーによって設立。アーツ・アンド・クラフツの影響を受け、ギルド的な手工により家具、陶磁器、ガラス製品、インテリアなどに優れた作品を残す。

[10] 前出

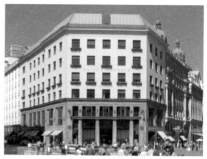

図21　ロース《シュタイナー邸》(1910年)　　図22　ロース《ロースハウス》(1911年)

く四角い箱に、ただ四角い窓が開いているだけです。また、彼は「ラウムプラン」を提唱します。これまでの建築は平面をシンメトリーに割って部屋をつくっていただけでしたが、そうではなく天井の高さを変えたり吹き抜けをつくったりして立体的に平面を考えよう、という発想です。アクソメを見るとその様子がよくわかります［図20］。

　もうひとつ、《シュタイナー邸》［図21］も同じ考え方で、やはり白く四角い箱です。ル・コルビュジエが白い箱をつくったのは1920年代、《サヴォア邸》が1931年ですから、それより10年から20年前にこうしたものをつくっていたわけです。

　ただ、彼もやはり過渡期の人間なんですね。1911年にウィーンのメイン・ストリートに《ロースハウス》［図22］という商業建築を建てています。クラシックのオーダーがついた丸柱と3層構成で、とてもあの白い箱をつくった人の建築とは思えない。しかしロースは、モダニズムの先駆者的な面をもちながら、シンケルやゼンパーから継承した新古典主義者的な面も併せもった建築家だったのです。

スペインのモデルニスモ——ガウディ

スペインのモデルニスモは全土に広がったわけではなく、カタルーニャ地方という南部、とくにバルセロナで隆盛を極めました。そこでは、今でもモデルニスモ建築の街並みが見られます。

　中でも有名なのは、もちろんアントニ・ガウディです。彼の傑作が、みなさんよくご存じの《サグラダ・ファミリア》［図23］です

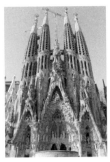
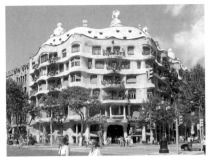

図23 ガウディ《サグラダ・ファミリア》(1883年-)

図24 ガウディ《カサ・ミラ》(1907年)

ね。信じられないような細工の石の建築で、現在でも工事中です。彼の描いた図面が残っていないため、いろいろな史的考察を加えながら、なるべく彼の思想に近づけるようにつくっているそうです。ワイヤーに錘をつけて逆さ吊りにした形をそのまま構造にしたといわれています。

　当時のバルセロナは繊維産業が栄えていて、スーパー・リッチがたくさんいました。ガウディの有名なパトロンのグエル伯爵もそのひとりで、ご存知の《グエル公園》は、グエルとガウディが共同で郊外住宅地の計画をしたのですが、失敗に終わり、宅地造成の跡地が現在は公園として使われています。

　《カサ・ミラ》[図24]という街中のアパートメントハウスは海岸の浸食された岩のような建築で、《サグラダ・ファミリア》と同様、こういうものを作れる石工がよくいたなと思うくらいすごいですね。

精神から生まれる造形——ドイツ表現主義

ドイツも、当然ながら表現主義の主な舞台となりました。ドイツの表現主義と聞くと、なんかおどろおどろしく、ちょっとくどい感じがしますね。その背景にはドイツ・ロマン主義があるからでしょう。さらにそのロマン主義は、18世紀後半から19世紀初めのヘーゲルやフィヒテによる観念論という哲学がもとになっているといわれます。それは、人間の精神は一番上にある、つまり、自然の美しさよりも人間の精神を伴った創造美のほうが上なのだという精神至上主義です。時代を下るとニーチェ

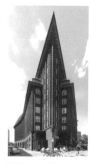
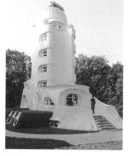

図25 ヘーガー
《チリハウス》(1924年)

図26 メンデルゾーン
《アインシュタイン塔》(1923年)

に行き着きます。ドイツ・ロマン主義の音楽ではベートーヴェン、ブラームス、ワーグナーといった人たち、文学ではゲーテが有名です。

　モダニズムにおけるドイツ表現主義建築の源流はユーゲント・シュティールです。1896年に発刊された雑誌『ユーゲント』から、その名前が出てきます。実現した建築は数が少なく、オーギュスト・エンデルによる《エルヴィラ写真工房》が知られています。

ドイツ表現主義の建築家たち——ベーレンス、ミース、ヘーガー、メンデルゾーン、タウト、ペルツィヒ

時代は下りますが、合理主義でお話ししたペーター・ベーレンスも一時期、表現主義的な作品をつくり、《ヘキスト染色工場》という建築を残しています。ベーレンスの弟子であるミースも、この時代はドイツのロマン主義的な傾向が強く、《フリードリッヒ街のオフィスビル案》《ガラスのスカイスクレーパー計画案》[p.171]といった表現主義的な作品をつくっています。

　フリッツ・ヘーガーは表現主義を代表する建築家のひとりで、《チリハウス》[図25]という有名な作品があります。ただ彼はこの後オランダに行ってオランダ表現主義を見ると失望し、こうした作風をやめてしまいます。あまり作品は残っていません。

　ユダヤ人の建築家エーリッヒ・メンデルゾーンの《アインシュタイン塔》[図26]は表現主義的な建築の代表作としてよく挙げられます。最上部に反射鏡があって、地下に観測室があ

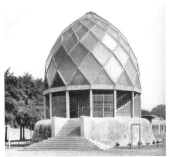
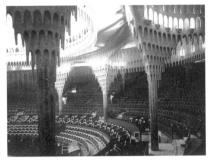

図27 タウト《ガラス・パヴィリオン》(1914年)

図28 ペルツィヒ《ラインハルト劇場》(1919年)

る研究所ですが、相対性理論を証明するための天文台でした。プランやセクションはとても合理主義的ですが、全体的に丸みを帯びています。彼はコンクリートでつくろうとしたがどうしても型枠がうまくできず、最終的にはレンガ造にモルタルで仕上げたそうです。

　ブルーノ・タウトも、最初はやはり表現主義的で、《アルプス建築》*11という絵を描きます。社会主義を念頭に置いた、ガラスでできた集落のイメージであり、彼の理想郷ですね。そしてドイツ工作連盟の建築博で《ガラス・パヴィリオン》[図27]をつくります。パウル・シェーアバルト*12という思想家による「ガラスは新時代をもたらす、レンガは罪悪だ」といった言葉がコーニスのところに刻まれています。全部ガラスでできていて、当時のインテリア写真を見るととてもきれいです。しかし、タウトは1920年頃には作風が変わって、《ヴァイセンホーフ・ジードルング》ではまったく合理主義的になります。

　ドイツ表現主義の最後で紹介するのはハンス・ペルツィヒの《ラインハルト劇場》[図28]です。サーカス小屋を改修した建築ですが、これこそドイツ表現主義という感じがして面白いですね。

飾られた摩天楼——アール・デコ

20世紀初頭、世界を風靡したもうひとつの表現主義的な芸術として有名なのがアール・デコです。発祥はフランスです。それまでのアール・ヌーヴォーやキュビズムのほか、アメリカン・

*11
1919年に作成された空想的建築画集。詩人パウル・シェーアバルトの影響を受け、アルプス山中にクリスタルな建築によりユートピアを構想した。

*12
ポーランド生まれの詩人、画家、思想家(1863-1915)。「最初の表現主義者」といわれ、当時の科学的、実証主義的な自然主義文学とまったく異なる著作、画集などを刊行。

図29 ヴァン・アレン
《クライスラー・ビル》
(1930年)

図30 フッド
《ロックフェラー・センター》
(1939年)

インディアン、インカ、マヤ、アステカなどからの芸術をミックスし、日の出模様やジグザグ模様など、色ガラス、金、クロームメッキなどを用いた装飾、壁画、彫刻で、1930年頃まで流行した様式です。それが、フランスの植民地や日本にも伝えられ、もちろん、アメリカの大衆文化にも大きな影響を及ぼします。ティファニーなどの工芸品は有名です。

　アメリカの建築でも、一足早くニューヨークの高層ビル、《エンパイア・ステート・ビル》や《クライスラー・ビル》[図29]のエレベーターやロビーなどに、これが採用されました。《クライスラー・ビル》を設計したのがウィリアム・ヴァン・アレンです。77階建ての超高層ビルで、ニューヨークで一番エレガントなビルといわれます。ニューヨークに行ったらぜひ一度見てください。とくに頂部のデザインが有名で、ギザギザした日の出模様などはアール・デコの専売特許ですね。

　《ロックフェラー・センター》[図30]は8ブロックの区画を使った14棟の高層建築の再開発。1989年、バブル景気の時代に三菱地所が2,200億円で買収して、ジャパン・バッシングを招いたことでも知られます。発注者のジョン・ロックフェラー・ジュニアは、1929年の大恐慌で労働者があふれ物価が暴落するのに目をつけ、土地をどんどん買って安い労働力で建物を一挙につくります。その設計チームを指揮したのが、《シカゴ・トリビューン・タワー》のコンペの勝者、レイモンド・フッドです。今ではクリスマスの大ツリーで知られる広場の黄金のプロメテウス像とか、エントランス周りの装飾などはみなアール・デコですね。

7 Dialog by Shinsuke Takamiya × Yoshihiko Iida

髙宮　今日のテーマは、僕の作風からいってあまり得意ではありません。でもいつもいいますが、建築家は合理主義的な面と表現主義的な面の両方の面をもってないといけない。僕の師匠の丹下健三さんにしても、マスターピースは《代々木屋内総合競技場》と《東京カテドラル》で、表現主義的なところがありますよね。次回からお話しするル・コルビュジエとミースもやはり両方をもっていました。

飯田　今日はいままでになくツアー的で、三面記事的な話題も多かったように思います。髙宮さんはこの時代が意外と好きですよね（笑）。

髙宮　そうかもしれません（笑）。なんといっても、第一次世界大戦前でヨーロッパが一番輝いていた時代ですから。

飯田　ギマールがデザインした《パリのメトロ入口》はアール・ヌーヴォーの作品とされていますが、同じものをたくさんつくっていくのですから、あれもプレファブ的ですよね。

髙宮　そうですね。

飯田　ヴィクトール・オルタの《自邸》も見ましたが、あの優雅な曲線の手すりも、じつはフラット・バーでできていました。

髙宮　表現はアール・ヌーヴォー、「新芸術」ですが、つくり方は工業的です。

飯田　僕もそんなに見ていませんが、《ウィーン郵便貯金局》はすごいと思いますね。中に入ったとたん、ガラス天井のフワッとした光、アルミやガラスブロックの質感に包まれて……。少し前までは19世紀の新古典などいろいろな建築が街をつくっていたけれど、あのインテリアこそ近代だと感じます。

髙宮　そうですね。シラケない豊かな近代。

飯田　素材としてはガラスとアルミですね。石はどちらかというと脇役になっています。外観は上品で意外と目立たないですが、中に入ると世界が変わるような……。

髙宮　ええ、あの感じはすごいよね。

飯田　後はロースですね。地味だけど思想的にはかなり先にいっていた気がします。あのレベル差のあるアクソメ、ラウムプランは近代につながっているし、空間の質がそれまでとまったく違うものになっている。近代はじつは表現主義からはじまったという話も含めて、非常に面白く聞かせていただきました。

第8回

SeinとSchein／彫塑性と物質性 1
ル・コルビュジエ

ル・コルビュジエ《ノートルダム・デュ・オー礼拝堂》(1955年)

8

Introduction *by Yoshihiko Iida*

この連続講義も半分を越えて、いよいよ20世紀初頭です。本日は、ル・コルビュジエとミース・ファン・デル・ローエという偉大な2人の建築家についてお話しいただきます。前回はその前段として、大きな社会変動の中でデザインが相互に影響し合いながら、あちこちでいろいろな動きが出てきたという話がありました。そこからインターナショナル・スタイルというひとつのスタイルが生まれてくるところにさしかかったようです。これからの展開を楽しみに僕も聞きたいと思います。では髙宮さん、よろしくお願いします。

Lecture *by Shinsuke Takamiya*

前回まではアーリー・モダンという、モダニズムが形成された頃のお話をしてきました。今回から2回にわたって、ル・コルビュジエとミース・ファン・デル・ローエの話をします。この連続講義はずっと二項対立的に話を進めてきましたが、ここでもル・コルビュジエとミースを対比的に扱います。人間も作品も非常に対照的なところがあるので、そのあたりを集中的に作家論と作品論で展開したいと思います。

　第8回の今日は、最初に2人の人脈を概観した後、2つの視点から作品を分析します。そしてル・コルビュジエの人となりと作品についてお話しします。次回はミースについてです。

ル・コルビュジエとミース——ふたつの巨星

まずル・コルビュジエとミースの人脈をまとめてみましたので、こちらを見てください［表1］。ミースはル・コルビュジエより1年先輩で、少し長生きしました。ル・コルビュジエがフランス系で、ミースはドイツ系ですね。

　ル・コルビュジエのもとをたどると、たびたび登場するヴィオレ＝ル＝デュクがいます。また、オーギュスト・ペレやトニー・ガルニエからは鉄筋コンクリートについて学びます。ウィーンのアドルフ・ロース、ベルリンのペーター・ベーレンス、さらに立体派の絵画に触れて自らピューリズムという絵画運動を起こします。

デ・ステイルのテオ・ファン・ドゥースブルフとも親交があり、ドイツ工作連盟の《ヴァイセンホーフ・ジードルング》に参加します。自身のアトリエのスタッフにはホセ・ルイ・セルトのほか、前川國男、坂倉準三、吉阪隆正という3人の日本人がいました。彼らは日本のモダニズムの開拓者ですね。そうした弟子たちが「コルビュジエ・モダニズム」を世界中に広げていきます。またジークフリード・ギーディオン[*1]らとともにCIAMという近代建築運動を主導しました。

　一方、ミースの人脈の大元はやはりシンケルです。彼は終生、シンケルとベルラーヘを崇拝します。また、ベーレンスの事務所で働く一方、フランク・ロイド・ライトからも大きな影響を受けました。ドイツ工作連盟では副総裁を務めます。デ・ステイルのドゥースブルフ、エル・リシツキーとともにグループ「G」という近代建築運動のグループをつくりました。バウハウスではデッサウの最後とベルリンで校長になります。そして後半はアメリカに移住して、アメリカン・モダニズムに大きく貢献します。

　そんな2人ですが、人物や建築作品だけでなく、都市や家具に至るまで非常に対照的です［表2］。ル・コルビュジエはユグノー派という過激なプロテスタントの直系で、先鋭的な人たちが集まった時計の町、スイスのラ・ショー＝ド＝フォンに生まれ、美術学校に通います。一方、ミース・ファン・デル・ローエは、オランダの近くの町、アーヘンの石工親方の家に生まれ、学校での建築教育はほとんど受けていません。また、ル・コルビュジエは理論派で、有名な本だけでも4冊ほど書いています。ミースは寡黙な職人肌で、いわゆる著作はほとんどない。

　ではここから建築の作品分析を通して、2人の作家を見ていきましょう。

作品分析1——「SeinとSchein」

作品分析の手立ての1つめは「SeinとSchein」です。「Sein(ザイン)」は「存在」という意味、「Schein(シャイン)」は「見かけ」という意味のドイツ語です。

　このレクチャーで何度も登場する歴史家エミール・カウフマンの『ルドゥーからル・コルビュジエまで——自律的建築の起源と展開』という本がありますが、その中でカウフマンは、フラ

[*1]
スイス生まれの建築史家、美術評論家（1888-1968）。ハインリッヒ・ヴェルフリンに学び、ル・コルビュジエとともにモダニズムの先導的役割を果たす。ハーヴァード大学、ETH、MITで教授を歴任する。

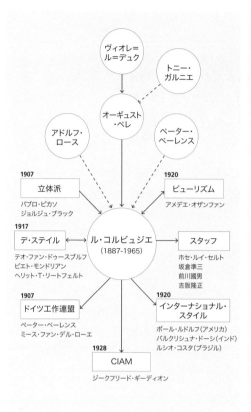 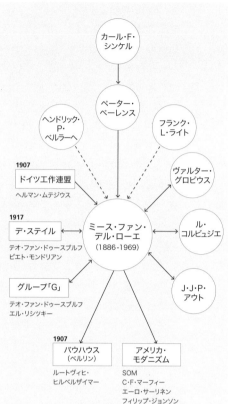

表1 ル・コルビュジエとミースの人脈

		ル・コルビュジエ	ミース・ファン・デル・ローエ
人	背景	フランス人（スイス生まれ） ラ・ショー＝ド＝フォン美術学校卒業 建築家にして画家	ドイツ人（アーヘン生まれ） 石工の家に生まれる 職業学校を卒業後、設計事務所で修行
人	人物像	理論家肌 多くの著作、画家、詩人、運動家	職人肌 寡黙、実践家
人	経歴	ピューリズム、エスプリ・ヌーヴォー、CIAM、晩年はインドで大規模建築を手がける	グループ「G」、「11月グループ」、ドイツ工作連盟、バウハウス、後半はアメリカで大規模建築を手がける
作品	理論	「ドミノ」「新しい建築の5原則」 「モデュロール」「住宅は住むための機械である」	「Less is More」「正しく見える建築」 「ディテールに神が宿る」
作品	空間	機械（自動車、船舶、飛行機）崇拝、光、シークエンシャル、近代主義的	素材、ディテール、簡潔、ユニヴァーサル・スペース、プロポーション、古典主義的
作品	事例	住宅：シュタイン邸、サヴォア邸 集合住宅：ユニテ・ダビタシオン 晩年：ロンシャンの礼拝堂	住宅：ファンズワース邸 集合住宅：ヴァイセンホーフ・ジードルング、レイクショア・ドライヴ・アパート 晩年：ベルリン・ナショナル・ギャラリー
作品	ディテール・素材	シームレス、モノリシック、白塗装、打放しコンクリート	アーティキュレーション、レンガ、石、鉄、ガラス
作品	Sein / Schein	Sein から Schein へ	Schein から Sein へ
作品	都市	都市に対する積極的提案	建築の背景としての都市
作品	家具	LC-2、LC-3、LC-4 シェーズロング	バルセロナ・チェア、MR チェア、ブルーノ・チェア

表2 ル・コルビュジエとミースの対比

ンスの新古典主義建築家クロード゠ニコラ・ルドゥーの作品を
それ以前のバロック時代の建築と比較して、「自律性」と「他
律性」という概念によって説明しています。つまりバロック時
代の建築または都市は、それぞれが関連し合い全体を形成
しているという意味で「他律的」であるのに対して、新古典
主義のそれは、ほかに依存することなく独立していて「自律的」
であるというのです。そして、ルドゥーの作品に見られるこの「自
律性」こそが、20世紀以降の近代建築、とくにル・コルビュジ
エに継承されたといっています。

　さらにカウフマンは、その「他律性」から「自律性」への移
行を、「Schein（見かけ）」から「Sein（存在）」への変貌と捉
えています。つまり、いかに「見えるべき」から、いかに「存在
すべき」への移行としているわけです。ちょっとわかりにくいで
すが、もっと拡大解釈して簡単にいってしまいますと、視覚的
に建築をつくろうとする方法と、理念的に建築をつくろうとす
る方法の2つに分けられるということです。

　ここからは自分の拙い見解です。ル・コルビュジエは初期
の作品ではたしかに自律的な「Sein」の建築を目指しますが、
後半は表現主義的になり「Schein」の建築へと変貌を遂げ
たように思います。つまり、1914年に提案した《ドミノ・システム》、
それから1927年の「新しい建築の5原則」（ピロティ、屋上庭
園、自由な平面、水平連続窓、自由な立面）などは、「Sein」
の建築をつくろうとする宣言だったわけです。ところが後半
は「Schein」になる。《ロンシャンの礼拝堂》のような表現主
義的な建築をつくるようになり、「5原則」などどこにもなくなり
ます。

　一方、ミースは対照的な道をたどります。初期の作品は
他律的な「Schein」の建築を志向していて、それが次第に
「Sein」の建築に移行していったのではないかと思います。
第一次世界大戦後のドイツでは表現主義的な志向が跋扈
します。ブルーノ・タウトと同様、ミースも表現主義に染まる。
1921年の《フリードリッヒ街のオフィスビル案》は水晶のイメー
ジですね。そして《レンガ造の田園住宅案》は外に向かって
放射するような平面でライトの影響が強くみられ、周囲との関
係を重視した計画です。それがアメリカへ渡ると一変して自
律的な「Sein」の建築になります。イリノイ工科大学の《クラ

ウン・ホール》では要素を絞り込み、《ベルリン・ナショナル・ギャラリー》ではシンケルの《アルテス・ムゼウム》のようにシンメトリーで自律的な表現をとっています。

作品分析2——彫塑性と物質性

作品分析の手立ての2つめは「彫塑性と物質性」を考えました。これは「形態と素材」と言い換えてもいいと思います。前者は形や空間を重視し、後者は素材やテクスチャーに重点を置きます。

　このレクチャーの第2回で、バロック時代の事例としてフランチェスコ・ボッロミーニとジャン・ロレンツォ・ベルニーニという2人の巨匠の作品を取り上げました。ボッロミーニによる《サン・カルロ・アッレ・クワトロ・フォンターネ聖堂》[p.41]は小さな教会ですが、そのインテリアは石などを使わず、ほとんどスタッコで仕上げています。それでいてダイナミックな空間をつくっている。素材感を消して空間に徹した彫塑的な作品です。一方、ベルニーニの《サンタンドレア・アル・クィリナーレ聖堂》[p.44]の内陣はあらゆる大理石をちりばめ、ドームはすべて金貼り。きらびやかな素材を十分に生かして素晴らしい空間をつくりあげた、物質性を重視した作品です。

　現代の建築では、ルイス・バラガンとルイス・カーンが好例です。バラガンはどちらかというと彫塑的です。《ヒラルディ邸》や《クアドラ・サン・クリストバル》[p.243]は、空間や光（色）を大事にした、非常に情感のある建築空間ですね。一方でカーンは素材を徹底してうまく使う。たとえば《イェール大学英国美術研究センター》[*2]の吹き抜け空間では、トラヴェルチーノ・ロマーノ、黒いステンレス、打放しコンクリート、ホワイト・オークと、シンプルな空間に対して、その素材感で建築をつくっています。

　ではル・コルビュジエとミースの作品の「彫塑性と物質性」についてみてみましょう。

　ル・コルビュジエの初期の建築の形態は幾何学です。『建築をめざして』という著作の中で述べている通り、当時、彼のコンセプトは機械礼賛なんですね。プラトン立体、機械（自動車、船舶、飛行機）、工場などに憧れる。ピューリズムもそうです。それが後期になると、先ほど説明したように、《ロンシャン

*2
1966年、ポール・メロンの寄付により設立された英国美術のメッカ。1953年のカーンの初期の作品《イェール大学アート・ギャラリー》に道路を挟んで隣接する。

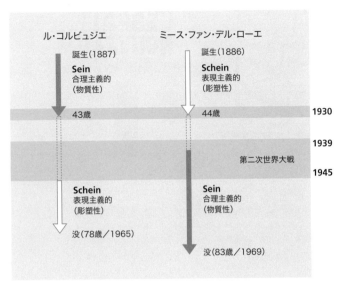

表3　ル・コルビュジエとミースの作風の推移

の礼拝堂》のような彫塑的な形態になります。

　一方のミースの作品でいえば、初めは表現主義的でいろいろな形態を志向します。それが最後のほうではシンケル譲りの古典主義的な形態に帰っていく。

　素材についていえば、ル・コルビュジエは白で始まります。塗装、あるいはスタッコが多い。白は衛生的で倫理性を象徴する色だったわけです。それが1932年の《スイス学生会館》で打放しコンクリートを使うようになり、ピューリズムからブルータリズムに変わっていきます。

　一方、ミースは石工の息子ですから、最初は石やレンガにすごく執着します。レンガ、コンクリート、ガラスといった素材を表題にした計画案を発表したことでも知られますし、《バルセロナ・パヴィリオン》では、トラヴェルチーノ・ロマーノ、オニキス、緑色大理石と、石だけで3種類も使っています。それがアメリカに渡ると、次第に経済大国の産業を背景にした鉄とガラスだけのストイックな建築に収斂していくわけです。

　以上のようなル・コルビュジエとミースの二項対立的分析を図示してみました［表3］。2人とも、前半と後半でまったく違う建築をつくっているように思えます。その境目が1930年前後で、40歳を少し過ぎた頃です。

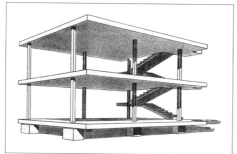

図1 ル・コルビュジエ《ドミノ・システム》(1914年)　　図2 『エスプリ・ヌーヴォー』誌（1920年）

1. ピロティ	組積の壁構造ではなく、柱梁構造によって1階の周りを外部として全部開放する。
2. 屋上庭園	勾配屋根ではなく、屋上をフラット・スラブにすることで庭園をつくる。
3. 自由な平面	組積造のような壁ではなく、荷重を受けない間仕切りで自由な平面をつくる。
4. 水平連続窓	組積造の小さな開口部に対して、見晴らしのいい水平窓をとる。
5. 自由な立面	外壁を構造と切り離すことで、自由な立面をつくる。

表4　ル・コルビュジエ「新しい建築の5原則」

ル・コルビュジエという人間

それでは、今日はル・コルビュジエの話です。といいながら、じつはル・コルビュジエという人のことが、僕にはよくわかりません。人間として非常にわかりにくいのです。理論家で芸術的感性があり、独善的でありながらシニカルで、画家・詩人にして社会改革派といった多彩な顔がそうさせているのかもしれません。

それでは、ル・コルビュジエの足跡を追っていきましょう。彼はフランス人建築家として有名ですが、生まれはスイスで、後年、フランスに帰化します。本名は、シャルル・エドゥアール・ジャンヌレといいます。鉄筋コンクリートの先生であるペレの事務所に勤めた後、ドイツへ行って、短期間ですがベーレンス事務所に籍を置く。24歳のときには「東方への旅」と称して、南欧やトルコを巡ります。その旅でギリシャの《パルテノン》に出会い、そこに冷徹な理性の美学を発見します。

作品では1914年に《ドミノ・システム》[*3]［図1］を発表します。量産化を目指すこれからの新しい建築はこうなんだよ、と彼がつくった模式図ですが、これは「新しい建築の5原則」［表4］の先触れなんですね。つまり柱が独立していてフラット・スラブですから、自由な立面がつくれて水平窓もでき、自由な平面もつくれる。それが弱冠27歳のときです。

*3
ル・コルビュジエの造語。鉄筋コンクリート造のフラット・スラブ、最小限の柱、階段の3要素からなるシステム図。量産化を前提とした、組積造の壁を取り払った「新しい建築の5原則」の原型。

図3　ル・コルビュジエ《ラ・ロッシュ＝ジャンヌレ邸》(1924年)　　図4　ル・コルビュジエ《ラ・ロッシュ邸》(1924年)

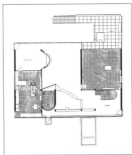

図5　ル・コルビュジエ《シュタイン邸》(1927年)　　図6　同 平面図

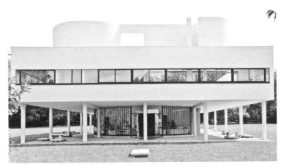
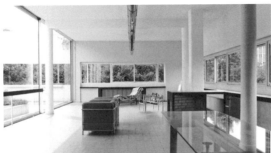
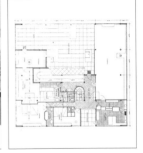

図7, 8　ル・コルビュジエ《サヴォア邸》(1931年)　　図9　同 平面図

155

図10　ル・コルビュジエ《300万人の現代都市》（1922年）

　その翌年、ル・コルビュジエはアメデエ・オザンファンと知り合います。そして立体派に異議を唱え、『エスプリ・ヌーヴォー』[*4][図2]という雑誌を1920年に創刊します。ピカソの描くような、分解された人間の顔など多視点の絵ではなく、これからは無機質で抽象化されたもの、機械とかプラトン立体が大事なんだ、と彼らはいうわけです。この『エスプリ・ヌーヴォー』誌はバウハウスの学生にも大きな影響を与えました。

[*4] 「新しい精神」を意味し、ピューリズムの機械のイメージをもとにした明確な線や形からなる簡潔な抽象造形を提唱した。

モダニズム建築家としての開花

　実作以外の話が続きましたが、《シュオブ邸》[*5]などのスイス時代の作品を別にして、最初に完成した住宅が1924年の《ラ・ロッシュ＝ジャンヌレ邸》[図3]です。これは二家族住宅になっていて、一方にはラ・ロッシュというピューリズムにとても共感したスイス人の銀行家が、もう一方にはル・コルビュジエの義理のお姉さんが住んでいました。L型プランの《ラ・ロッシュ邸》が有名で、ピューリズムの絵や彫刻を置いた吹き抜けのギャラリー[図4]が見事です。屋上庭園に続くシークエンシャルな空間を「建築のプロムナード」と彼は呼びました。初期の作品ながらル・コルビュジエらしさの出た素晴らしい作品です。

　彼が発表する2作目の住宅が《シュタイン邸》、通称《ガルシュの住宅》[図5, 6]です。先ほどの《ラ・ロッシュ＝ジャンヌレ邸》に比べて、「5原則」が少しずつ実現してきます。シンメトリーでクラシックなところもありますが、水平窓がつきました。そして当時の彼は、後で出てくるモデュロールと同様、比例に

[*5] 1917年ラ・ショー＝ド＝フォンに建てられたビザンチンを思わせる左右対称の邸宅。北側ファサードの四角いパネルで有名。

図11　ル・コルビュジエ《ヴォワザン計画》（1925年）

すごくこだわっています。立面を見ると、壁面の各所で1:1.618の黄金比を使っています。ドアやガレージ入口のプロポーションまで黄金比です。

　前半の代表作はなんといっても1931年の《サヴォア邸》[図7-9]でしょう。ここでようやく「新しい建築の5原則」が完全に実行されます。ピロティがあって、水平窓があって、屋上庭園があって、自由なファサードがあって、柱に左右されない自由な平面。丘の上に建つギリシャの《パルテノン》の姿を明らかに意識したのだと思います。

　この住宅は白のイメージで、すべてが船舶のメタファなんですね。とくに屋上では随所にその意識が見てとれます。平面では、1階は車が駐車場に回り込むようなピロティになっています。室内に入ると真ん中に印象的なスロープがあり、2階のリビング・ルームやテラス、3階の屋上庭園につながります。リビングの壁に塗られたターコイズ・ブルーは僕の好きな色で、これも船舶のメタファですね。室内の家具はすべてル・コルビュジエのデザインしたもので、いまでも市販されています。

　またこの時期、アーバン・デザインの提案も積極的に行っています。最初は1922年の《300万人の現代都市》[*6][図10]で、超高層住宅群の提案です。当時のヨーロッパの街並みは、道路に沿った5-6階建ての住宅が中庭を囲み、その中庭はいつもジメジメしていた。それをすべて高層建築にして、周りに広々とした空地をとり、太陽がよく当たる健康的な現代都市をつくるというものでした。「居住」「労働」「休息」「交通」という4つの機能を満足させることがテーマです。その3年後には、それをパリの街の中に当てはめた《ヴォワザン計画》[図

*6
計画のコンセプトは、1925年のパリの《ヴォワザン計画》、1930年の《輝く都市》へと継承され、のちのユニテ・ダビタシオンやチャンディガールの都市建設の実作につながる。ブラジリアなどの各国の近代都市計画の理念に大きな影響を与えた。

11]を発表します。そして1930年、それをさらに発展させて、業務地区、住宅地区、工業地区といったエリア分けをした新しい計画案《輝く都市》を提案します。それが1933年のCIAM第4回会議の「アテネ憲章」[7]のマニフェストにつながっていくわけです。

白からグレーへ

1932年の《スイス学生会館》[図12]あたりからル・コルビュジエは変わっていきます。まず白い直方体が消え、代わって打放しコンクリートのブルータルな表現になります。また、水平窓がカーテン・ウォールになる。そしてピロティの柱は、白く細い丸柱ではなく、打放しのヴォリュームのある形になり、《マルセイユのユニテ・ダビタシオン》ではその形はさらにブルータルになっていきます。《スイス学生会館》の背面、ロビーのカーブした石積みの壁も以前には見られなかったものです。その変化は彼の絵画にも表れ、第二次世界大戦以降はピューリズム時代と異なり人間のモチーフが出てくる。イヴォンヌ・ガリと結婚してから変わったともいわれます。都市計画でもシンメトリーの《輝く都市》に対し、《アルジェ計画》などでは曲線が多く見られるようになります。つまり、白からグレーへ、ピューリズムからブルータリズムに変わっていくわけです。

　ル・コルビュジエは《スイス学生会館》以後、第二次世界大戦を挟んで、なんと20年くらいほとんど仕事がありません。それだけ不遇だったんですね。彼はムッソリーニに《輝く都市》の売り込みをし、スターリン時代のロシアに仕事で出かけるなど、あまり政治に関心がなかったようです。

　そして1951年に《カップ・マルタンの休暇小屋》[図13]をつくります。これは、イヴォンヌ・ガリの誕生日にプレゼントとして贈ったものです。コート・ダジュールにあるレストランの主人と親しくなり、そこでガリと一緒に食事をした後に、45分で設計したという小さな夏の家です。後で説明する「モデュロール」にしたがい、平面は3.66m四方で天井高は2.26mです。彼はここをたいへん気に入って、自分の終の住処だと言っていたそうです。

　《カップ・マルタン》の翌年、長い雌伏の期間を経て、有名な《マルセイユのユニテ・ダビタシオン》[図14, 15]が完成し

[7]
1933年のCIAMで採択された、全95条からなる都市計画と建築に関する理念。高層ビル化によるオープンスペースの確保、用途別区画、歩車道分離などの近代主義的理念は、その後の各国の都市計画に大きな影響を与えた。

図12 ル・コルビュジエ
《スイス学生会館》(1932年)

図13 ル・コルビュジエ
《カップ・マルタンの休暇小屋》(1951年)

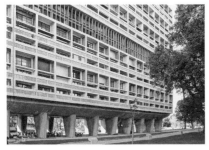
図14 ル・コルビュジエ
《マルセイユのユニテ・ダビタシオン》(1952年)

図15 同 断面図(上)平面図(下)

図16 ル・コルビュジエ
《ノートルダム・デュ・オー礼拝堂》(1955年)

図17 同 平面図

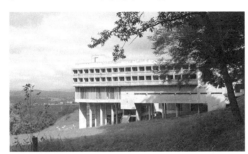
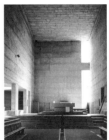
図18, 19 ル・コルビュジエ《ラ・トゥーレット修道院》(1960年)

159

ます。長さ160m、奥行28m、高さ56m、総戸数337戸の巨
大な集合住宅です。中間階に店舗や郵便局、ホテルなどの
パブリック・スペースがあり、屋上には保育園や体育館もある
という一大都市です。1階のピロティは《輝く都市》の低層部
で描いたように、地上がパブリックに開放されています。戦
後につくった初めての公共建築ですが、5年間の工事期間
中に政権は10回替わり、担当の建設大臣は7回替わります。
いろいろな訴訟も起こされて艱難辛苦の末に竣工します。

　また、この頃からル・コルビュジエは「モデュロール」[*8][図
24]というフィボナッチ級数の寸法体系を使って設計を行いま
す。人間が手を伸ばしたときの高さを2.26mとしてこれが天
井高。人の身体に合わせた等比級数で全部の寸法を決めて
いきます。住戸ユニットの幅は3.66mで、デュープレックス・
タイプのプランは有名です。

*8
吉阪隆正訳『モデュロール
I・II』(鹿島出版会[SD選
書]、1976年)

「Sein」から「Schein」へ

《マルセイユのユニテ・ダビタシオン》ができてから間もない
1955年、ル・コルビュジエの後期を代表する建築《ノートルダム・
デュ・オー礼拝堂》[p.146-147, 図16, 17]、別名《ロンシャン
の礼拝堂》が完成します。先ほど言った「5原則」がすっかり
姿を消し、彫塑的なものになっていく。「Schein」の建築です。
教条主義的に自らを虚像で装っていた人が、ここでようやく自
分を解放したというか、歳をとるにつれて自由な創意に委ねる
ようになった。これが本当の彼の姿ではなかったかと僕は思
います。

　壁を厚くし開口部を内に開いて光を取り入れるのは、ロマ
ネスクの開口部を踏襲しているんですね。小さい窓でも反射
によって部屋の中は明るい。床は祭壇に向かって穏やかに
下がっていきます。いい空間ですね。丘の上にそびえ立つの
は、やはり《パルテノン》を意識しているように思います。

　また、晩年のもうひとつの代表作に、《ラ・トゥーレット修道院》
[図18, 19]があります。彼は若い頃にイタリアを旅行し、トス
カーナのエマにある修道院に感激します。それを晩年に再現
しようとしたといわれています。チャールズ・ジェンクスが「無
情で厳粛で、官能的」[*9]と評したように、チャペルの空間など

*9
チャールズ・ジェンクス著、
佐々木宏訳『ル・コルビュジ
エ』(鹿島出版会[SD選
書]、1978年)

図 20　ル・コルビュジエ《チャンディガール高等裁判所》（1955 年）

図 21　ル・コルビュジエ《国立西洋美術館》（1959 年）

図 22　ル・コルビュジエ《カーペンター視覚芸術センター》（1964 年）

図 23　ル・コルビュジエ《ル・コルビュジエ・センター》（1965 年）

は独自の「Schein」の世界に行き着いたのを感じます。プロポーションがすごくいいですよね。

皮肉にも、晩年になると世界中からオファーが舞い込みます。インドの《チャンディガール都市計画》[*10]は《輝く都市》を実際につくろうとしたものです。これには賛否両論があって、機能的には大失敗で、交通計画は全然ダメだし、ブリーズ・ソレイユなどの環境的装置は働かなかったといわれます。でも魅力的な建築群をつくりました。彼は2回くらいしか現地に行っていなくて、《高等裁判所》[図20]などは従兄弟のピエール・ジャンヌレがほとんど設計したといわれています。

東京・上野には《国立西洋美術館》[図21]がつくられました。向かい側にある《東京文化会館》と同じ時期ですね。これはル・コルビュジエの基本設計をもとに、坂倉準三、前川國男、吉阪隆正という3人の弟子がつくった建築です。真ん中に吹き抜けがあって、いわゆるフィボナッチ級数でできる渦巻き状の動線をもつ《無限成長美術館》[*11]というのがコンセプトです。

アメリカでの唯一の建築が、ボストンにあるハーヴァード大学の《カーペンター視覚芸術センター》[図22]です。弟子のホセ・ルイ・セルトがル・コルビュジエの指導のもとに設計しました。建物の中をS字型に外部通路が貫通していく、なかなか魅力的な空間です。

最後の作品としてチューリッヒの《ル・コルビュジエ・センター》[図23]を紹介します。《国立西洋美術館》の計画で、前面の広場に彫刻パヴィリオンの計画がありましたが、その姉妹編がその建物です。やはり船のメタファに満ちています。

生涯を貫くもの

ル・コルビュジエは1965年にコート・ダジュールの海水浴場で亡くなります[図25]。自殺説もあって、自分のつくった作品はすべてうまくいかなかった、評価されなかったという悲観的な思いもあったといわれています。

チャールズ・ジェンクスは、ニーチェの『悲劇の誕生』の中の「英雄の受難と苦痛が、喜びをもつ聴衆によって消滅されるという事実」を引用し、ル・コルビュジエは自分の闘争からそのような喜びを得たのであって、「それは音楽や舞踏におい

*10
インド、パンジャブ州の州都の都市計画。ネルー首相により新しい国家のシンボルとして50万人の都市計画が委託される。《輝く都市》の理念で計画され、中央官庁セクターの議場、高等裁判所、行政事務棟はル・コルビュジエの設計。

*11
1929年のムンダネウム・プロジェクトの《世界美術館》に端を発する。平面は渦巻貝からヒントを得た黄金比によるらせん形状の美術館で、無限に成長することを理念とする。《国立西洋美術館》のほかにインドに2作品がある。

て最もよく伝達されるディオニソス的な恍惚であり、アポロ的な思考や理性の真中における自己主張である」*12と説明しています。

また、ル・コルビュジエは自らをドン・キホーテと称していたそうです。風車に向かって突進していくイメージですね。やはりル・コルビュジエは、僕の理解を超えた人です。

*12
チャールズ・ジェンクス著『ル・コルビュジエ』(前出)

図24　モデュロール

図25　カップマルタンにあるル・コルビュジエの墓

8 Dialog *by Shinsuke Takamiya × Yoshihiko Iida*

飯田 僕はル・コルビュジエの建築を9つくらい見に行きましたが、一番すごいと思ったのはチャンディガールの作品群です。《高等裁判所》などは施工がメチャクチャ悪いんだけど、気持ちのいい場所がいっぱいある。とくに外のスロープを上がったところのテラスはほとんど外部なんですが、あの気候の中ではとても生き生きと見えました。髙宮さんはル・コルビュジエをよくわからない人とおっしゃったけど、彼の歴史が世界中にたいへんな影響を及ぼしたわけですね。それ

は射程距離も時間もすごく長い。《ドミノ・システム》が1914年ということは、今から100年前ですよ。僕はスラブ・タイプのような建築をいまだにつくっているわけで（笑）。何か情けないなぁと。ル・コルビュジエに対する興味はいまだにありますね。

髙宮　そうですね。彼は最初の頃、アール・ヌーヴォーもドイツ表現主義も否定します。周りを見ながら自分を決めていくようなところがある。40歳くらいまでの生き方としては僕もそれでいいと思う。でもそれを過ぎると、彼はそういうことにわずらわされずにひとつのことを突き詰めていきます。やっぱり、《ロンシャンの礼拝堂》や《ラ・トゥーレット修道院》がル・コルビュジエ本来の姿だと僕は思いますね。

飯田　《ラ・トゥーレット修道院》には変なところに小さな階段があって教会の下を通っていたり、迷路性みたいなものあります。ル・コルビュジエの教会にはあまり宗教観を感じないのですが。

髙宮　彼は無宗教なんですよ。だけど、建築によって宗教以上の感銘を呼び起こすものをつくる、それは光と空間だ、と彼はいっています。

飯田　教会としては《ロンシャンの礼拝堂》のほうが圧倒的に優れていると思いますね。あの傾いた床を歩くと、ああ、こういうことなんだと感じる。室内の光も写真で見るほどには明るくない。ここに行ってみないとわからないですよね。

髙宮　僕が《ロンシャンの礼拝堂》に行ったときは真冬で、雪の中に打放しの屋根だけが見えた。白い壁は雪と一体になっていて、ポツポツと窓の孔だけが見えている。すごく感激した覚えがあります。

飯田　道中が長いから、ここに着くと本当に感激します。

髙宮　ええ、《パルテノン》と同じですね。

飯田　ル・コルビュジエはフランスのストラスブールに2つ建築を計画しています。僕はここで自分の展覧会を開いたことがあって、パーティに建築家が集まってくれたんだけど、有名なアポロとメデューサの絵を二の腕に入れ墨している若い人がいました。やっぱりフランス人は、ミースじゃなくてル・コルビュジエなんだなぁと感心したことがあります。やっぱりコルビュジエは面白いですね。

第9回

SeinとSchein／彫塑性と物質性 2
ミース・ファン・デル・ローエ

ミース《バルセロナ・パヴィリオン》(1929 年)

Introduction *by Yoshihiko Iida*

9

前回のル・コルビュジエとのセットで、今日はミース・ファン・デル・ローエのお話をしていただくことになっています。非常に面白いところですから楽しみです。どうぞよろしくお願いいたします。

Lecture *by Shinsuke Takamiya*

近代建築のピークを迎えた時代の2人の巨匠について、2回連続の講義となります。前回のル・コルビュジエに続いて、今回はミースについてです。彼の本名は、ルードヴィヒ・ミース・ファン・デル・ローエといいます。

まずはミースの経歴を4期に分け、その生涯をざっと見てみましょう。

第1期はペーター・ベーレンスの弟子としてシンケルの古典主義や鉄骨造を勉強していた時代です。

第2期はヨーロッパを舞台にして多様な作品をつくっていた時代。ここはとても面白い。彼はバウハウスで最後の校長を務めますが、ナチスのさまざまな弾圧によって閉鎖に追い込まれ、アメリカに移住します。

第3期はガラリと作風が変わり、還元主義的な建築に向かっていきます。アメリカという唯物的な価値観をもつ国で、それに逆行するような建築をつくります。

第4期はお里帰りをして、《ベルリン・ナショナル・ギャラリー》をつくる。生まれ故郷でシンケルの古典主義に帰っていきます。

ル・コルビュジエはある意味でアジテーターであり、理論家であり、絵描きであり、自分をドン・キホーテと称したりと、いろいろな顔がありました。しかしミースはじつに対照的で、本当に建築一筋に生きたという感じがします。そして人生も建築も、非常に興味深い変遷をたどっています。今日はそのあたりをお話しします。

第1期：4人の師

石工の息子だったミースは、ほとんど学校で建築教育を受け

ていません。そして主に木造の設計をしていたブルーノ・パウルの事務所に弟子入りします。その後、有名なベーレンスのところに行き、3つのことを学ぶんですね。ひとつは鉄骨造について。もうひとつはカール・フリードリッヒ・シンケルについて。そしてもうひとつは、ベーレンスがAEGのデザイン全般を統括していたことから、産業との協働についてです。それは後々アメリカで花咲くことになります。

彼の最初の作品はパウル事務所時代の《リール邸》*1です。施主のリールは哲学者でした。伝統的な民家風ですが、擁壁と一体化したテラスがユニークで、インテリアも洗練されている。まだ20歳くらいですから、すごく早熟で才能があったことがわかります。余談ですが、リールの仕事を通してアダ・ブルーンという美貌で富豪の女性と巡り会い、1913年に結婚しますが、10年ほどで別居してしまいます。

それから、《クレラー=ミュラー邸》*2の計画です。施主はオランダの大金持ちの実業家で、そのコレクションが有名な美術館になっています。最初、クレラー夫人は自分のコレクションを収める建物の設計をベーレンスに頼みます。しかしベーレンス案が気に入らず、担当者だったミースに依頼します。模型写真を見るとやはりシンケルの影響が強いですが、中庭を挟んだプランはモダンなものです。施主は、現地に原寸で全体の模型をつくらせたといいますから、お金持ちはやることが違いますね。じつはベルラーへも1案をつくっているのですが、結局は大恐慌によりいずれも実現していません。

前回、ミースの師について少しお話ししました。そのひとりがフランク・ロイド・ライトでした。ライトはアメリカで女性問題を起こし、不倫の末、駆け落ちをしてヨーロッパにやってきます。そして1910年にベルリンで自身の展覧会を開く。これにヨーロッパの人たちはたいへんなショックを受けます。ミースも、ライトの《ロビー邸》[p.206]をはじめとするプレーリー・ハウス*3、つまり、水平に放射状に延びていく住宅に影響されました。またこのライト展を一番評価したのはベルラーへで、中でも《ラーキン・ビル》[p.206]を絶讃する。ミースは、そのベルラーへの倫理的建築観、つまり材料と構造の率直な表現を受け継ぎ、《アムステルダム証券取引所》[p.110]を終生愛したといいます。

そのため、ミースの師匠には、シンケル、ベーレンス、ライト、

*1
1907年完成のミースの初期作品。レンガ造の急勾配屋根で、18世紀風のドイツ民家の伝統が残る。

*2
1911年ハーグ郊外に計画され、ミースがベーレンス事務所を辞めるきっかけとなった。

*3
アメリカの大草原にふさわしいフランク・ロイド・ライトの住宅に代表される建築様式。緩い勾配屋根、深い軒などで水平線を強調したスタイルを特徴とする。

ベルラーへの4人を挙げたわけです

表現主義の時代

ここまでは、ブルーノ・パウルからベーレンスに至るミースの「お勉強時代」といえます。そして、「11月グループ」やグループ「G」[4]に所属して活発な動きを見せる先駆けが、《フリードリッヒ街のオフィスビル案》[図1]です。ドイツは1918年に第一次世界大戦に敗れた後、すごいインフレに陥り多くの人が失業します。この当時は経済不況のため、建築は実現しないプロジェクトばかりですね。そんな中で生まれたこの計画案は、初期モダニズムのマイルストーンといっていい作品です。コンペの応募要項をすべて無視してつくった案で、もちろん建っていません。立面は非常に表現主義的です。社会が不安定なときは表現主義的な建築が隆盛を極めるんですね。ガラス、結晶、水晶、光などはドイツ表現主義のアイコンでした。

　翌年にも同じコンセプトの《ガラスのスカイスクレーパー計画案》[図2]をつくります。これはさらに表現主義的で、プランの輪郭は自由な曲線です。この頃のミースは、こうしたガラスのカーテン・ウォールの発明、《レンガ造の田園住宅案》のような放射型建築、シンケルゆずりの古典主義的な表現、さらにコートハウス[5]と、十数年の間にさまざまな建築のプロトタイプを提示します。非常に面白い時代ですね。

　1922年には《鉄筋コンクリートのオフィスビル案》[図3]を設計します。これも建っていません。左右対称でコーニスもついていますから、とてもクラシックなものです。しかしモダニズムの水平窓を既に提案しています。

　次につくられた《レンガ造の田園住宅案》[図4]のコンセプトは、1929年の《バルセロナ・パヴィリオン》につながっていきます。これはライトの影響がとても強く、壁ばかりでまだ柱は見えません。石工の息子ですから、柱という架構の概念がなかったのだと思います。ところが晩年には柱にとてもこだわるようになる。彼にとっては、柱が古典主義のオーダーなんですね。また、この住宅の平面は、テオ・ファン・ドゥースブルフの絵画《ロシアンダンスのリズム》[図5]とよく似ているといわれます。彼自身、デ・ステイルから大きな影響を受けたと語っています。

[4]
ミースは1923年にデ・ステイル派の抽象美術家ハンス・リヒターとともに雑誌『G』を発刊し、同時代の芸術運動（ダダイズム、構成主義、デ・ステイル）と関係、影響し合う。

[5]
事例として1934年の《3つの中庭の家計画案》や《ガレージ付きコートハウス計画案》などがある。

図1 ミース
《フリードリッヒ街のオフィスビル案》
(1921年)

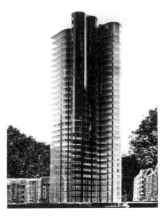
図2 ミース
《ガラスのスカイスクレーパー計画案》
(1922年)

図3 ミース
《鉄筋コンクリートのオフィスビル案》(1924年)

図4 ミース
《レンガ造の田園住宅案》(1923年)

図5 ドゥースブルフ
《ロシアンダンスのリズム》
(1918年)

線が交叉しない感じなどは似ていますよね。実際、アヴァンギャルドたちの集まったグループ「G」には、ミースのほかにドゥースブルフやエル・リシツキーがいました。ちなみに、この当時の作品名には「ガラス」、「鉄筋コンクリート」、「レンガ」と素材名を付けているんですね。彼が終生、素材にこだわった証左だと思います。

第2期：組積からの解放

計画案の紹介が続きましたが、ミースがこの頃実際につくっていたのは、《ウルフ邸》[*6]のような建築です。レンガの組積造で箱型の建築。これが彼の本来の姿だと思います。

そして、ミースの前半の集大成が《ヴァイセンホーフ・ジードルング》[p.94-95]です。第5回でも話しましたが、シュトゥットガルトでドイツ工作連盟の住宅展が開かれ、副総裁だったミースがプロデュースをやって、自らも「インターナショナル・スタイル」の集合住宅を設計します。

そして第2期の初めに実現したモダニズム建築の傑作、それが、かの有名な《バルセロナ・パヴィリオン》[p.166-167, 図6-8]です。1929年、ドイツは第一次世界大戦の敗戦後でまだたいへんな時代ですが、バルセロナ万博に出展します。そのアート・ディレクターがリリー・ライヒ[*7]という女性でした。

話は逸れますが、ミースの女性遍歴は有名で、このリリー・ライヒが、彼の公私にわたるパートナーとなって、インテリアなどのディレクションをずっと行います。ですから《バルセロナ・パヴィリオン》や《チューゲンハット邸》は彼女との合作だとい

*6
1927年完成のレンガ造の住宅。この箱形住宅のスタイルは1930年の《ランゲ邸》《エスター邸》につながる。

*7
ベルリン生まれのインテリア・デザイナー（1885-1947）。ドイツ工作連盟の理事、バウハウスのインテリア部門主任。ミースとの協働は1927年の「モード博」からアメリカに渡る1938年まで続いた。

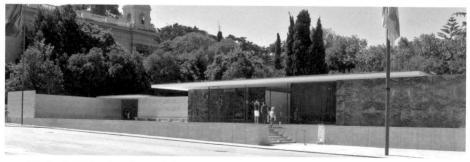

図6 ミース《バルセロナ・パヴィリオン》（1929年）

われます。ミースはアメリカに渡るとき彼女をドイツに残していくのですが、彼女は亡くなるまでドイツのミース事務所の面倒をみたそうです。

さて、バルセロナ万博では各国が迎賓館をつくることになるのですが、じつはドイツは計画がありませんでした。しかし、国威を示すために急遽つくることを決め、できたのがこれなんです。そんなこともあって、ミースが設計を依頼されたのは開催1年前だったそうです。万博後に取り壊されて、今見られるのは復元したものです。

トラヴェルチーノ・ロマーノの基壇があり、そこに水平の薄い屋根がかかり、先ほどの《レンガ造の田園住宅案》のような放射状の壁があるという、非常に明快な構成です。基壇の上には石の壁と8本の柱が立っています。2つの水盤が、この建築の静穏な佇まいを演出します。黒のカーペットや深紅のドレープ・カーテンはリリー・ライヒのデザインです。

短い設計期間の中でミースはたくさんのスケッチを描きますが、深夜のスタディ中に柱を立てることを考え出します。それまでの構造は組積造だから壁が荷重を受けていたけれど、壁を自由にすることを思いつく。これは新しい原理の発見だと思った、と彼は告白しています。柱はスチール・アングルを4つ合わせて、クローム・プレートでカバーをした十字形のものです。

といっても、構造家の佐々木睦朗さんが指摘していますが、じつは壁の中にも鉄骨の柱が隠されています。佐々木さんは、そこがミースの魅力なんだといっています。つまり、8本の柱だけでなく、壁でも荷重を支えている。構造的な合理性からす

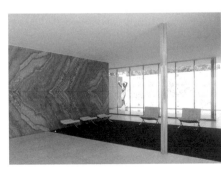

図7　同 内観

図8　同 平面図

れば、そんなことは許せないですよね。でもミースはわりに平気なんです。それはあくまで屋根を薄く見せるためです。「SeinとSchein」の話で、僕がこの時期のミースを「Schein」の建築家だというのは、こういうところです。いかに見えるかを彼は大事にした。決して構造の合理性だけではないのですね。

意匠的に僕が感心するのは、壁に幅木や回り縁がまったくなくて、完全に抽象的な面として表現されていることです。基壇と屋根スラブの間に抽象的な「面と棒」[図7]だけがあるというのが、すごいなぁと思います。それにしても、大理石が3種類、ガラスも2種類、加えてクロームメッキですから、初期のミースは、いかに素材の質感、物質性にこだわったかがわかります。

第二次世界大戦前夜
《チューゲンハット邸》[図9, 10]は、第2期の後半である1930年に、チェコのブルーノにつくられました。傾斜地に建っているので、2階にアプローチをして、1階のリビングに下っていく構成です。施主はたいへんなお金持ちで、ミースに全幅の信頼を置き、終生この住宅を誇りにしていたそうです。

室内の真っ白なリノリウムの床に対して、壁やカーペットやイスの生地の鮮やかな色はリリー・ライヒによるものだといわれています。《バルセロナ・チェア》のほか、この家のためにつくった《チューゲンハット・チェア》、《ブルーノ・チェア》、X型の脚の《コーヒー・テーブル》などが置かれています。このフロアの正面の大きな開口部は有名ですが、特注されたガラスに電

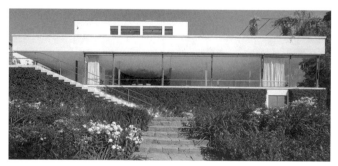

図9　ミース《チューゲンハット邸》(1930年)

174

動の上げ下げ機能が付いていて、床下に収納できるようになっています。

ミースは当時のドイツではほとんど何もつくれず、計画案ばかりでした。そのひとつに1933年の《ドイツ帝国銀行のコンペ案》[*8]があります。ミースの案は道路のカーブに合わせた曲面のファサードで、そこが吹き抜けになっている。シンケルゆずりのシンメトリカルなプランですが、モダンでなかなか魅力的なものです。しかし結局、ヒトラー政権下では実現されませんでした。

また、1933年は彼が校長を務めていたバウハウスが閉鎖された年でもあります。ベルリンのバウハウス校舎は古い工場を借りたものでした。彼はナチの指導部による閉鎖を求める圧力に抵抗し、最終的に存続を認める手紙をもらいます。すると、物資の不足でとても高価だったシャンパンを秘書に買わせ、ボロ工場の校舎に教授をみんな集めてこう言ったそうです。「今日は乾杯したい。なぜならナチから再開許可をもらったからだ。しかし、みんな同意してくれると思うが、私は『学校の再開許可に心から感謝するが、教授団は閉鎖を決定した！』とゲシュタポに返事するつもりだ」[*9]と。誰もが承知し、また喜んでくれたそうです。ナチスのもとでは理想的な教育などできるわけがないと解散したわけです。

[*8] シュプレー川に面する凹面のガラス・カーテン・ウォールのファサードをもち、背後に3つのウィングが扇状に突き出す計画案。

[*9] デイヴィッド・スペース著、平野哲行訳『ミース・ファン・デル・ローエ』（鹿島出版会［SD選書］、1988年）

第3期：新大陸へ

そうしてミースは第二次世界大戦の前夜にアメリカへ渡り、シカゴのアーマー工科大学、今のイリノイ工科大学（IIT）で先生になります。そしてキャンパスのマスター・プラン［図11］を任

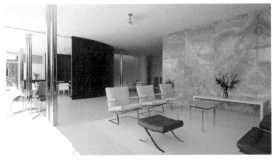

図10　同 内観

図11 ミース《IIT マスター・プラン 初期案》(1939年)　　図12 ミース《IIT 同窓会館》(1946年)

され、24フィートのグリッドに載った、工場のようにミニマルなデザインのキャンパスを設計しました。1920年代のミースはどこにいったのかと思うほど、還元主義的になっています。素材も鉄とガラスとレンガに収斂していきます。

　最初に完成するのは《鉱物金属研究棟》で、鉄骨とレンガによる工場そのものです。次は《同窓会館》［図12-14］で、前作とほぼ同様のデザインなのですが、ここのコーナーのディテールが物議を醸します。なぜ鉄骨の柱が地上まで伸びていないのかと評論家から非難されるんです。しかし、これは鉄骨の柱を耐火被覆し、外側にアングルを溶接して柱に見せかけたものなんですね。ミース曰く、「これは構造を表象しているだけで、実際の構造はこの中にあることを思わせるためにやった」*10と。すごいことをいいますよね。やはりミースは構造合理主義のオーセンティシティだけではない。いかに見えるかをすごく気にした人だったんです。

　ミースの還元主義はIITで徹底されます。大学の《研究棟》も《ボイラー棟》も《礼拝堂》も同じデザインで、みんな工場のメタファです。その是非は別にして、これほど徹底した人は今までいなかったのではないでしょうか。

*10
フランツ・シュルツ著、澤村明訳『評伝ミース・ファン・デル・ローエ』（鹿島出版会、1987年）

「Sein」の極致

いよいよモダニズムを代表する住宅、《ファンズワース邸》［図16, 17］です。

　施主のエディス・ファンズワースは著名な腎臓外科医で、独

176

図13　同 コーナーディテール　図14　同 コーナー詳細図　図15　ミース《IIT クラウン・ホール》(1952年)

身女性でした。彼女はサマー・ハウスを建てようと、MoMAで建築のキュレーターをしていたフィリップ・ジョンソンに建築家を推薦してもらいます。それがライトとル・コルビュジエとミースの3人だったそうで、彼女はミースを選ぶ。一説によるとミースが一番いい男だったからだそうです。そして施主と建築家の関係の一線を越えるんですね。ところが建築ができていくと、エディスの予想していないインテリアになり、工事費が予算の4万5千ドルから5割も増えてしまう。そこで彼女はミースを相手に訴訟へ持ち込みます。当時の住宅雑誌はミースのネガティヴ・キャンペーンをガンガンやりました。泥仕合の末にエディスは負けてしまいますが、最後には素晴らしい建築が残ったという結末です。

　さて建築に戻ると、なぜかミースには8本柱が多い。これのほか、《バルセロナ・パヴィリオン》、後で出てくる《クラウン・ホール》、《ベルリン・ナショナル・ギャラリー》もそうです。ここでの柱はH型鋼で、スラブの小口を塞ぐように回されたC型鋼に溶接されています。このディテールに彼は全神経を注いだそうです。「ディテールに神が宿る」という名言が思い出されます。鉄骨以外はガラスだけという「Sein」の建築の極致です。

　それと、《ファンズワース邸》で僕がすごいと思うのは、建物と地面の間にある、相似形の平面をもつテラスですね。この敷地の近くにある川がときどき氾濫するので、住宅の床は地面から1.6mくらい上げてあります。それを直通階段で地上にただ下ろしたら面白くないので、テラスを介している。このテラスの発見が、この住宅のデザインのクライマックスだったの

図16 ミース《ファンズワース邸》(1951年)

図17 同 平面図

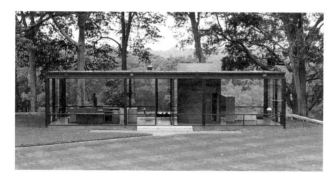

図18 ジョンソン《ガラスの家》(1949年)

図19 《ファンズワース邸》(左)と《ガラスの家》(右)の詳細図

ではないかと、僕はいつも感心します。

　そして、8本のH型鋼だけで支えられた床と屋根のスラブは、妻側でキャンティレバーになっています。このコーナーの処理はさすがだと思います。ただ、この家のサッシは、入口の反対側の一部しか開きません。夏は空調がないのでたいへん暑く、窓を開ければ網戸がないので蚊に悩まされ、なかなか住みにくかったそうです。

　またこれも有名な話ですが、この2年前、1949年にフィリップ・ジョンソンが《ガラスの家》［図18］をつくっています。年代的にはこっちが元祖という気もしますが、ジョンソンは《ファンズワース邸》の真似をしたと認めています。両者の違いは、ディテールを見るとよくわかります［図19］。ジョンソンのほうは、柱を中に追い込んだガラスの箱なんです。図面で見るとガラスが構造のさまたげになっている。一方、ミースのほうは構造のH型鋼を完全に外に出しているんですね。

　ミースとフィリップ・ジョンソンはその後《シーグラム・ビルディング》で協働しますが、ある晩、この《ガラスの家》で酒を呑みながら建築談義をしたそうです。酒が効いたのでしょうか、ミースはこの家のディテールはよくないと散々けなしました。そこでフィリップ・ジョンソンが「でも、あなたはなぜベルラーヘなんかが好きなんですか」と聞くと、ミースは怒って出て行ってしまった[11]。ミースはベルラーヘを崇拝していたし、石工の息子として《アムステルダム証券取引所》［p.110］のレンガの造形が大好きだったんですね。それ以来、2人は犬猿の仲になってしまったそうです。

[11]
『評伝ミース・ファン・デル・ローエ』（前出）

アメリカに築いた名作たち

ミースはIITのキャンパスで「工場」的な建築群をつくりますが、建築学科の建物《クラウン・ホール》［図15］だけは、ガラス・ボックスで「工場」っぽくありません。4組の大きな門型の鉄骨梁から屋根を吊っています。シンメトリーで正面には階段があって、プロポーションも含め、これはシンケルの《アルテス・ムゼウム》なんですね。

　そのメイン・フロアは半階上げられた36.5×67mの広さの無柱空間で、天井高が5.5mもあるたいへん贅沢な空間で

図20 ミース
《レイクショア・ドライヴ・アパート》
(1952年)

図21 同 配置図

す。製図室にも使える多目的な場所ですが、ミースが唱えた「ユニヴァーサル・スペース」[*12]を象徴する空間で、この建築も「Sein」の極致といえる傑作です。

　また、1949年頃、ミースはハーバート・グリーンウォルド[*13]という弱冠29歳のディベロッパーに巡り会います。すごく有能な人だったそうですが、彼と生み出した傑作が《レイクショア・ドライヴ・アパート》[図20, 21]です。26階建ての鉄骨造で、非常に端正なプロポーションで美しい建築です。今でもとても人気のあるアパートです。平面図を見ると、3スパン×5スパンというミース好みの比率の建物2棟を、台形の敷地に合わせて90度振って配置している。しかも1スパンずらしているのが、やはりミースだなと思います。それで全然違って見えるんですね。

　問題はマリオンと柱型の取り合いで、ほかのサッシュと同様に耐火被覆した柱型にも飾りのマリオンをくっつけている。これも評論家から「オーセンティシティがない」と非難されます。しかしミースは「冗談じゃない、これがあって建築は正しく見えるんだ」というわけです。たしかにこのリズムのためには、柱型にもマリオンが必要な気がします。

　そして、ニューヨークで最も気品ある建物だといわれる《シーグラム・ビルディング》[図22, 23]をつくります。シーグラムはシカゴのウィスキー会社ですが、その社長の娘のフィリス・ランバートに建築が任されます。彼女はやはりフィリップ・ジョンソンに相談し、10人ほどの建築家からミースを選ぶ。エディス・ファンズワースとはまったく違い、金はいくらかかってもいいと言って、

[*12]
ミースが提唱したモダニズム建築の理念のひとつで、均質で無限定な内部空間。

[*13]
シカゴの不動産開発業者(1919-1959)。1949年の《プリモントリィ・アパート》をはじめミースにアメリカでの大型民間プロジェクトをもたらした人。飛行機事故で13年後に亡くなった。

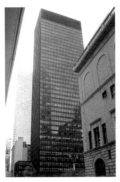

図22 ミース
《シーグラム・ビルディング》
(1958年)

図23 同 平面図

図24 《レイクショア・ドライヴ・アパート》(左)と《シーグラム・ビルディング》(右)の詳細図

ミースにすべてを託します。

　それに応えるように、この建物はものすごくお金がかかっています。4,500万ドルというから、当時で50億円くらい。サッシュはブロンズですからね。そのため、この建物は「ロールスロイス・イン・ニューヨーク」と言われ、近くの「キャデラック・イン・ニューヨーク」と呼ばれる《レヴァー・ハウス》と対照的に語られるそうです。パーク・アベニューの向かい側にはマッキム・ミード＆ホワイトの《ラケット・テニス・クラブ》[*14]があって、このボザール風建築との対比もいいですね。ニューヨークの法規のために、通りからは30m以上セットバックしています。

　ここでは構造とマリオンの取り合いが変わります。先ほどの《レイクショア・ドライヴ・アパート》と比較してみましょう［図24］。《レイクショア》では構造とサッシュが同面でしたが、《シーグラム》では構造を引っ込めてマリオンを直に付けていません。これ以降、ミースの晩年の作品はみんなそうしています。でも僕は《レイクショア》のほうが迫力があって好きです。

[*14] 1919年完成のフィレンツェ・パラッツォ風の3層構成のアスレチック・クラブ。マッキム・ミード＆ホワイトの作品の中では異色の建築。

第4期：Baukunst

ミースは最後に《ベルリン・ナショナル・ギャラリー》［図25］という「神殿」を故郷のドイツにつくります。1963年のことです。8本柱で屋根全体を浮かせ、屋根スラブと柱との接点はピン構造です。このガラスの箱は展示に向いていないので、展示機能は全部地下に入れています。形態や素材は《クラウン・ホー

181

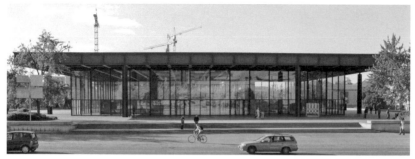

図25 ミース《ベルリン・ナショナル・ギャラリー》(1963年)

ル》と同じ構成ですね。ついに自律性の強い「Sein」の建築の到達点を極めたという感じがします。

　ここからほんの数km、歩いていけるような距離にある師の大作《アルテス・ムゼウム》[p48-49, 60]とのファサードの類似性がよく指摘されます。ドイツ政府は戦後、ミースの建築をとにかく地元に残したいというので、なんでもいいからつくってほしいと依頼をします。年老いて病身にも関わらず、ミースもすごいファイトを燃やして、入院中も一生懸命に柱のスタディをしたそうです。彼にとっては、この先細りの柱がオーダーであり、屋根がコーニスでありエンタブラチュアなんですね。

　ミースは「アルヒテクトゥア（Architektur）」ではなく、「バウクンスト（Baukunst）」という言葉をよく使っています。ドイツ語でバウは建物、クンストは芸術ですから、「建物芸術」と訳したらいいのでしょうか。おそらくこのような建物のことをいいたかったのではないかと思います。最後に彼の言葉を紹介して、今日の講義を終わりにしたいと思います。

　「我々は『デザイン』という言葉が好きではありません。[……]多くの人は櫛から鉄道駅にいたるまですべてをデザインできると思い込んでいます。[……]その結果は全然よくありません。我々は建物＝建てることしか興味ありません。むしろ建築家が『建物』という言葉を用い、そしてその結果が『建物芸術（Baukunst）』に属せばと思います」[*15]

[*15] ケネス・フランプトン著、松畑強＋山本想太郎訳『テクトニック・カルチャー——19-20世紀建築の構法の詩学』（TOTO出版、2002年）

9 Dialog by Shinsuke Takamiya × Yoshihiko Iida

飯田 前回話された「SeinとSchein」について、僕は最初よくわからなかったんですね。でも今日の話ですごくよくわかった。ミースの建築はあれだけ抽象的に見えるものであっても、相当意図的に操作している。ル・コルビュジエとは全然違うなと思います。

　2人ともたいへんな時代を生きていますね。世紀末に生まれて、若いときにいろいろな運動に関わって、第一次世界大戦から世界恐慌、そして第二次世界大戦。ヨーロッパはそうした激動のうねりの中にあり、アメリカはそれを横目で見ながら資本主義の繁栄を謳歌した。ル・コルビュジエはアメ

リカが嫌いで、とてもヨーロッパ的な感覚で造形がされていると僕は思います。それがミースの場合は、アメリカに行ってすごくよかったのではないかと思いました。アメリカの技術力や経済力によって、初めて彼の建築ができあがっていくわけですから。

髙宮　まったくその通りですね。

飯田　ル・コルビュジエの《チャンディガール》を見ると、すごく破壊的な感じがする。建築だかなんだか、よくわからないですよね。

髙宮　2人の晩年の作品、《チャンディガール》と《シーグラム・ビルディング》では存在感が対照的だよね。一方は「廃墟」をつくり、一方は「ロールスロイス」をつくった。

飯田　テクノロジーの問題もありますね。鉄骨もコンクリートも、構造技術と施工技術が進んで、世界中で大衆的なものになってきた。20世紀の潮流をつくったル・コルビュジエとミースが、表現と物質の間を行き来しているのが面白かったです。この2人をずっと考えているだけで、全講義が終わるかもしれない（笑）。

髙宮　いや、本当にそうだと思います。たとえば、どちらが次の世代に影響を及ぼしたか。ル・コルビュジエはCIAMで最後には否定されるけど、ル・コルビュジエ・コピーのほうが圧倒的に多い。日本でも前川國男や丹下健三がいてル・コルビュジエ譲りの建築ができるわけですから。ところがミースの建築はコピーできなかった。アメリカのモダニズム建築は、みんなミースの亜流ですからね。彼のいうバウクンストはつくれず、いわゆる弟子もいなかった。バウクンストとは職人の世界、真似のできない世界だと思います。

飯田　でもそれはすごく観念的なところがあって、テクノロジーには寄与していない。《ファンズワース邸》のテラスとか、マリオンと構造の関係など、自分の思想を実現するために発見していくディテールだと感じます。ミースは抽象的ではありませんね。

髙宮　一見抽象的だけど、全然違います。アルヒテクトゥアではなく、バウクンストですからね。

飯田　ミースをもっと正確に見ていくことで、僕らがもっている閉塞感を少し変わったものにできるかもしれないと感じま

した。

髙宮　レム・コールハースもMVRDVもBIGもいいけど、若い人たちはそれを真似するのではなく、少し戻って建築を見てみると面白いと思います。それが近代建築の遺産であり、またある意味で反面教師でもある。

　それから最後にもうひとつ。今回は、2人の建築家の前半と後半を対比的な枠組みで話しましたが、じつはル・コルビュジエは終生、自律的な「Sein」の建築を目指したように思うし、ミースは逆に終生「Schein」の建築にこだわったように思います。自家撞着になってしまいますが、建築家は一方ではそのような二面性をもち続けることが大事なのではないでしょうか。

飯田　会場からはいかがですか。

受講生　数式や化学方程式では、美しいことが真理であるとよく聞きます。ル・コルビュジエもミースも建築家というより、美しいものをつくることで一生を終えたように感じました。とくにミースの古典的な美は現代の目で見ても素晴らしく、社会資産として残っています。施主に対して、美しいものをつくるんだとはなかなか言えませんが、そのことについてどう思われますか。

飯田　たしかにそうですね。僕たちの仕事は施主によってどうしても左右される。当時とは比べるわけにはいきませんが、とくに公共施設の場合、年々いい建築が生み出しにくくなっているよう感じます。ストレートに美しい建築をつくりたいとは言えません。言葉は悪いですが、いかに担当者をダマしながらプログラム以上のことを計画するか、いつも腐心するところです。もうひとつは、コマーシャルがどんどん強くなる。建築を取り巻く環境そのものを変えないとなかなかいい仕事につながらないですね。ル・コルビュジエにしてもミースにしても必ずしも順調だったわけではないですね。不遇なときに何を考えるかが重要なのかもしれません。

第10回 インターナショナル・スタイルとナショナリズム

アスプルンド《森の火葬場》(1935-40 年)

10

Introduction *by Yoshihiko Iida*

もう第10回を迎えるかと思うと、髙宮さんの真摯なスタディを知っているだけに、これで終わらせていいのかなという気もしてきます。前回まではル・コルビュジエとミースというモダニズムを確立した2人の建築家のお話をいただきました。今日は、その後がどのように展開していくのか楽しみです。レジュメを見ると、髙宮さんの好みや志向がよく表れた講義になると思います。それではよろしくお願いします。

Lecture *by Shinsuke Takamiya*

前回まではモダニズムのピークをお話ししました。今日は「インターナショナル・スタイルとナショナリズム」という、相反するような二項対立的テーマで話したいと思います。

モダニズムは、CIAMやニューヨーク近代美術館（MoMA）の「近代建築国際展」で世界中へ一気に広まったような印象があります。ところがそんな簡単なものではなくて、やはりその国ごとの事情があるんですね。モダニズムが敷衍して世の中が全部「白い箱」になったわけではない。各国がモダニズムをどのように受容したのかというのは非常に面白いところです。

各国の建築的な伝統とモダニズムとが融合しながら、モダニズムが発展し、「インターナショナル・スタイル」を補完した側面があります。それはリージョナリズム、いわゆる地域主義です。グローバルに対してローカルがあるように、インターナショナルに対するリージョナルがあります。

今日の前半はモダニズムの代名詞となっている「インターナショナル・スタイル」について、後半はナショナリズムの話に加えて、リージョナリズムの話をします。

「インターナショナル・スタイル」の語源

先ほど話したように、第一次世界大戦と第二次世界大戦の間の1932年、MoMAが「近代建築国際展（Modern

Architecture: International Exhibition)」を開催します。この有名な展覧会は世界中から50人くらいのモダニズム建築家の作品を集めて行われました。そのうちの目玉は、ル・コルビュジエ、ミース・ファン・デル・ローエ、ヴァルター・グロピウスの3人。それに加えて、フランク・ロイド・ライト、J・J・P・アウトといったところです。

当時のアメリカは、シカゴ以外はまだネオ・クラシシズムの時代。しかしヨーロッパでは1927年の《ヴァイセンホーフ・ジードルング》で、有名建築家による集合住宅展を開いている。ヨーロッパでは「白い箱」をつくっているのに、アメリカはどうなっているのか、という批判的な意味も込めた展覧会だったわけです。MoMA館長のアルフレッド・バー・Jr[*1]、建築部門のキュレーターのフィリップ・ジョンソン、そして建築史家で評論家のヘンリー・ラッセル・ヒッチコックの3人が中心になって開催されました。

そして同じ年に、このヒッチコックとジョンソンが『The International Style: Architecture Since 1922』[*2]という本を書きます。じつは、いわゆる世界的に流布する「インターナショナル・スタイル」の語源は展覧会でもそのカタログでもなく、この本なんですね。

2つの国際設計競技とCIAM

モダニズム建築の展開に大きな貢献をした、2つの国際コンペがありました。まず1922年の《シカゴ・トリビューン・タワー》[*3]のコンペで、シカゴ派のルイス・サリヴァンが審査員でした。レ

[*1] アメリカの美術史家(1902-1981)。MoMAの初代館長。MoMAに40年間在籍し、評価の定まらない近代美術のコレクションに手腕を発揮した。

[*2] 展覧会のカタログとは別に書かれた。ただし、フランク・ロイド・ライトの作品は含まれなかった。1922年というのは《シカゴ・トリビューン・タワー》のコンペを指す。

[*3] 1847年創刊のアメリカ中西部を代表する新聞社の本社屋。

図1-5 《シカゴ・トリビューン・タワー》(1922年)
左より、フッド＋ハウエルズ案(1等)、サーリネン案、グロピウス＋マイヤー案、タウト案、ロース案

イモンド・フッド&ジョン・ミード・ハウエルズによるネオ・ゴシックの案［図1］が当選して建てられましたが、注目を集めたのは、次点のエリエル・サーリネン案［図2］とデ・ステイル風のヴァルター・グロピウス+アドルフ・マイヤー案［図3］です。エリエル・サーリネンはフィンランドの《ヘルシンキ駅》などを設計した高名な建築家で、エーロ・サーリネンのお父さんです。彼の案は装飾を取り払い垂直性を強調したものでした。そしてグロピウス+マイヤー案はデ・ステイル風のモダニズム。ほかに、ブルーノ・タウト案［図4］は《ガラス・パヴィリオン》のような表現主義的なもの、アドルフ・ロース案［図5］は巨大なオーダーを模したアイロニカルなものでした。つまり、このコンペの結果はモダニズムの革新性を浮き彫りにすることになったんですね。

　それから5年後の1927年、《国際連盟会館》のコンペが行われ、世界中から300を超える案が集まります。審査員は2つに分かれていて、一方はモダニズム派のヘンドリック・ペトルス・ベルラーヘ、ヨーゼフ・ホフマン、ヴィクトール・オルタら4名。もう一方はボザール派の3名でした。それでモダニズム派はル・コルビュジエ案［図6］を推すのですが、最後にオルタが寝返ったため、ボザール風の案が最優秀になります。その結果、ル・コルビュジエ案は落選で有名になって、これがCIAMをつくるきっかけになります。

　このCIAM（Congrès International d'Architecture Moderne：近代建築国際会議）とは、モダニズム建築の展開にとても重要な役割を果たす、1928年から59年まで、約30年間にわたって計11回、世界中のモダニズム建築家が集まって開かれた会議です。その発端がこのコンペだったわけです。

図6 《国際連盟会館》（1927年）ル・コルビュジエ案

第1回はスイスのラ・サラ城で開かれ、ジークフリード・ギーディオンが議長を務め、国際連盟の審査員でル・コルビュジエ案を推したベルラーへも参加しています。1929年、第2回のフランクフルトでは、当時ル・コルビュジエ事務所にいた前川國男も参加。1951年、第8回のホッデストンには丹下健三が《広島ピースセンター計画》を携えて参加しています。

　CIAMは3期くらいに分けられ、第2期の1933年から1949年頃はル・コルビュジエが主導権を握ります。1933年、第4回のアテネ会議は船の上で行われた優雅なものですが、そこで有名な「アテネ憲章」が採択されました。ル・コルビュジエの《輝く都市》を下敷きに、居住、労働、休暇、交通の4つのテーマに分けて、太陽と緑あふれる都市の理想像を提案しました。

　このような歴史的な出来事が、「インターナショナル・スタイル」を世界的に敷衍する推進力になります。

国家・政治と建築

次に、ナショナリズムの話に移ります。この「ナショナリズム」という言葉には二面性があります。ひとつは、排他的になって国民・民族を政治的に誘導するもの。もうひとつは、それに対抗するように民族の自立を促すものです。

　まず前者の政治と密着した負の面をもつナショナリズムを、国家と建築という側面から見てみましょう。ディヤン・スジックが最近、『巨大建築という欲望』[4]という大著を出しました。巨大建築がなぜ政治と結びつくかという、なかなか面白い本です。要は、権力者は巨大建築を欲しがるのだとスジックはいいます。建築には象徴する機能があり、それは彼らが自らの力を誇示する手段になっていくと。それは政治だけでなく宗教にもあったわけですね。手法的には、軸線、シンメトリー、古典主義などが、こうした権力者たちの建築言語になります。モダニズムは堕落した建築であると見られて、すべからく彼らからは拒否されます。

ナショナリズムと建築

政治的ナショナリズムと建築について、スターリニズム、ナチズ

[4]
五十嵐太郎監修、東郷えりか訳『巨大建築という欲望──権力と建築家の20世紀』（紀伊国屋書店、2007年）

ム、ファシズムの3つを通して見てみましょう。

　ソヴィエトでは1917年の10月革命で共産主義がスタートしますが、レーニンの死後、トロツキーとの権力闘争に勝ったスターリンが大粛清をして首相になります。彼は1930年代に入るとモダニズムを弾圧する。1932年に《ソヴィエト・パレス》[*5][図7, 8]のコンペがあり、ル・コルビュジエやグロピウスが招待されますが、彼らの案はモダニズムですから当然拒否されます。1等案は400mくらいの高さがあるネオ・クラシック建築で、頂部に巨大なレーニン像が立っています。そういうものが奨励され、スターリン・ゴシックと命名される。要は歴史主義であり、実現したのが《モスクワ大学》です。《モスクワの地下鉄駅舎》もスターリンの時代につくられたものですが、バロックかロココの宮殿を思わせます。

　ドイツは第一次世界大戦に敗れ、ものすごいインフレになります。それに乗じて出てくるのがアドルフ・ヒトラーですね。1933年には議会の90％をナチ党が占めて、彼の強権が始まるわけです。彼自身は若い頃、ウィーン芸術アカデミーの絵画学科を受験するけれど、落ちてしまいます。その後、建築家を志望してもダメでした。だから建築には関心があり、負い目があったようですね。ヒトラーの建築的野望を推し進めたのがアルベルト・シュペーアという建築家です。弱冠28歳でヒトラーに見いだされ、32歳でベルリンの首都建築総監、最後は軍需担当の副総統まで上りつめます。のちにヒトラー政権が倒れ、ニュルンベルクで国際軍事裁判がありますが、彼は20年の禁固刑を受け、出所後はイギリスで暮らして76歳で亡くなりました。

　シュペーアは32歳のとき、20万人を集めたナチ党大会のために《ツェッペリンフェルト》[図9]をつくります。140本の列柱が400mにわたって並び、その前でヒトラーが演説をしました。夜間には120基のサーチライトで空を照らす演出をしています。彼はまた、34歳のときに《総統官邸》をつくります。ヒトラーの執務室までの廊下が140mあったそうです。またベルリン中心部の大改革案、《ベルリン計画》[*6][図10]も作成しました。大集会場は半径が250mあって15万人が収容でき、ナチ党員のすべてをこの地下の霊廟に葬るつもりだったといいます。

　イタリアのファシズムは歴史主義ではなくて、かなりモダニズ

*5
国際コンペにはロシア構成主義の建築家やメンデルゾーン、グロピウスらが招待された。巨大なアーチからの吊り構造のル・コルビュジエの応募案は有名。

*6
1933年ヒットラーによるベルリン改造計画。「世界首都ゲルマニア」とも呼ばれる。

図7 《ソヴィエト・パレス》(1932年) ル・コルビュジエ案　図8 同 当選案

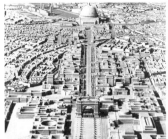

図9 シュペーア《ツェッペリンフェルト》(1937年)　図10 シュペーア《ベルリン計画》(1937年)

図11 リベラ《EUR会議場》(1930年代)　図12 ラパドゥーラ、グエッリーニ、ロマーノ《EUR文化会館》(1930年代)

図13 テラーニ《カサ・デル・ファッショ》(1936年)　図14 テラーニ《サンテリア幼稚園》(1934年)

ム寄りのものです。ファシズムを主導したベニート・ムッソリーニは1922年にローマを制圧しますが、当時はかなりモダニズムに理解があり、前衛的なモダニストが結成した「グルッポ7」[7]もファシズムに賛同します。ところがムッソリーニはヒトラーに接近するとともに、モダニズムから離れて権威主義的な建築に傾いていきます。そして1940年頃にローマ万博を開こうと考え、ローマ郊外の会場、EURに建築群をつくる。アダルベルト・リベラによる《EUR会議場》[図11]、エルネスト・ラパドゥーラ、ジョヴァンニ・グエッリーニ、マリオ・ロマーノによる《EUR文化会館（イタリア文明館）》[図12]など、アーチや列柱の繰り返しのようなデザインです。イタリア人は、今でもこういうデザインを見るとファシズムを連想するといいます。

　この時期のイタリア・ファシズムを代表する建築家として、ジュゼッペ・テラーニを挙げましょう。彼はムッソリーニ・ファシストの信奉者で、戦争に行って精神的にボロボロになって帰ってきて、39歳の若さで亡くなります。代表作は《カサ・デル・ファッショ》[図13]、ファシスト党の地方本部です。立面は各フレームがすべて正方形で、壁面全体の縦横比も1:2。平面も正方形の組み合わせで、まさに幾何学的なモダニズムのデザインといえます。エントランス・ロビーは吹き抜けていて素晴らしい空間です。この建築は、今建てられても名建築といえる傑作だと思います。

　テラーニはこのほかにも、有名な《サンテリア幼稚園》[図14]をコモにつくっています。ファシズムのイメージと対極の、珠玉のような詩的で透明感あふれる建築です。

北欧に芽生えたリージョナリズム

もうひとつのナショナリズムの側面、つまり、建築に自国の文化のアイデンティティを求める志向についてお話しします。その典型として北欧3カ国の建築を取り上げます。

　ヨーロッパの周辺諸国では、モダニズムの教条主義的な部分を補完するようなリージョナルな建築の動きがありました。北欧も「インターナショナル・スタイル」の洗礼を受けますが、自国の文化と融合する方向に向かいます。

　今日の講義は北欧に偏っていますが、それは僕が北欧建

[7]
1926年テラーニ、リベラら7人のファシスト建築家により結成された集団。イタリア建築合理主義を主導した。5つの「宣言文」はル・コルビュジエの『建築をめざして』を範とした。

築が好きで、2年ほど住んだことがあるからです。個人的な話になりますが、僕の師は建築史家の近江榮先生[*8]で、その近江さんの師がモダニズム建築家で《東京中央郵便局》を設計した吉田鉄郎[*9]でした。吉田さんは北欧建築にたいへん造詣が深い人で、その影響からか、研究室には北欧DNAがあったように思います。僕は大学3年くらいまではル・コルビュジエ一辺倒でしたが、それから北欧の建築が好きになって、とうとうデンマークの事務所で働くことになったんです。

さて、地図を見るとわかるように、ヨーロッパ大陸に比べて北欧というのは意外に大きいんですね。しかも、北欧とひと口にいっても、それぞれの国がもつ事情は違います。スウェーデンは国土が一番広くて、資源国で工業国です。そして社会福祉国で、中立を保っていたから豊かなんですね。建築的にはロマンチシズムとかクラシシズムが優勢でした。フィンランドはかつてはスウェーデンの支配下にあり、ソ連に抑圧された歴史もあるので民族意識が非常に強い。デンマークも第二次世界大戦ではドイツに侵攻されました。地理的に中央ヨーロッパに近いので、モダニズムの影響を一番強く受けています。現代建築でもBIGなどはオランダ建築に近い感じがします。

19世紀末からの北欧建築の流れを見ると、3カ国で共通した流れがあります[図15]。最初は「民族的（国民的）ロマン主義」の時代です。ヨーロッパの西側ではアール・ヌーヴォーの時代ですね。それから1920年代、モダニズム初期の頃に「北欧古典主義」の時代があります。そして20世紀中盤に

[*8] 東京生まれの建築史家、評論家（1925-2005）。日本大学教授を務め、日本近代建築史、とくに設計競技の研究で知られる。また多くのコンペ審査委員を務めた。

[*9] 富山県生まれの逓信省の建築家（1894-1956）。ドイツ表現主義、北欧建築の影響を受け、優れたモダニズムの作品を残す。ドイツ語で執筆された日本の建築3部作が有名。

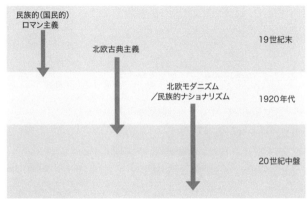

図15　北欧近代建築の推移

図16　エストベリー
《ストックホルム市庁舎》(1923年)

図17　同「青の間」

なって、ようやくモダニズムの洗礼を受け、「北欧モダニズム／民族的ナショナリズム」の時代になる。この3つの流れが、北欧においてリージョナリズムの性格の強い建築がつくられた要因だと思います。では、その建築家たちと作品を詳しく見ていきます。

遅れてきた民族的ロマン主義——エストベリー

まず、スウェーデンのラグナール・エストベリーの手がけた《ストックホルム市庁舎》[図16]。これは民族的ロマン主義の代表的な作品です。コンペがあったのは1900年。実際に設計を始めたのは1903年で、ベルラーへの《アムステルダム証券取引所》[p.110]ができた頃なんですね。もうヨーロッパ大陸ではモダニズムの先駆けが展開しつつあった。そんな時代に、着工から13年かかって1923年に完成します。

　ものすごく密度の濃い建築で、ロマンチシズムの極致ですね。ヴェネチアン・ゴシックの《パラッツォ・ドゥカーレ》[*10]などをお手本にしたといわれています。中庭からピロティ越しにメーレン湖が見える。また「青の間」[図17]はノーベル賞の晩餐会が行われることで知られ、天井が高くて部屋のプロポーションも素晴らしい。そして窓の位置が高いのは、太陽光の角度が低い北ヨーロッパで奥まで光を届けるためです。日本の大正から昭和初期の建築家たち、たとえば、村野藤吾や吉田鉄郎、そして今井兼次など、多くの人を魅了した建築です。

　デンマークでは、マーチン・ニーロップ[*11]の《コペンハーゲン

*10
ヴェネチア共和国の総督邸兼行政庁舎。サン・マルコ寺院に隣接している。8世紀に創建、16世紀に改修された。

*11
19世紀後半の建築家(1849-1921)。デンマークで多くの公共建築を手がける。

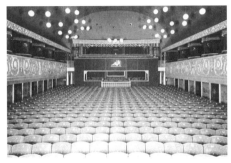

図18　アスプルンド《スカンディア・シネマ》（1923年）

市庁舎》*12などが、民族的ロマン主義の作品です。

*12
1905年完成。高さ106.5mの尖塔をもつ赤レンガ積みの民族的ロマン主義建築。

ロマン主義・古典主義・モダニズムの遍歴者
　　――アスプルンド

　次に挙げるエリック・グンナール・アスプルンドは僕の好きな建築家のひとりです。彼はロマン主義、古典主義、そしてモダニズム、すべてを遍歴した建築家です。若いときにはクララ・スクールという私設学校をつくって、エストベリーらの建築家を招いて学びます。そこでエストベリーの薫陶を受け、ロマン主義的なクラシシズムに傾くわけです。また南欧を旅行し、日射量の少ない北国の人間として、かの地に大いなる憧れを抱きました。

　1923年、アスプルンドは《スカンディア・シネマ》[図18]というロマンチシズムあふれる映画館をつくっています。南欧のお祭りの星空をイメージして、真っ暗なヴォールト天井から照明器具を吊り下げました。当時の写真を見ると、いろいろな装飾があってロマンあふれるインテリアでしたが、現在は改修されてその面影がなくなってしまいました。

　1928年には《ストックホルム市立図書館》[図19, 20]をつくります。これは新古典主義のエティエンヌ＝ルイ・ブレーの《王立図書館再建案》[p.58]を参考にしたといわれています。古典主義的なファサードで、正面を入ってさらに階段を上がると有名な円筒形の閲覧室があります。3層構成の書架はブレーの《王立図書館再建案》と同じですね。

ただ意外なのは、この2年後のストックホルム万博で施設の設計者に指名され、そこでは完全なモダニズム建築をつくることです。彼はまた、日本の建築から影響を受けたともいっています。

森の中の静謐な空間——《森の火葬場》と《礼拝堂》

アスプルンドは1914年、29歳のとき、シグルード・レヴェレンツとともに《森の火葬場》［図21］のコンペに応募し当選します。途中からひとりで設計することになりながらも延々と続け、1940年に竣工する直前、55歳という若さで亡くなります。皮肉にも彼が《森の火葬場》の火葬第1号だったそうです。しかし建築家としては本望だったのではないでしょうか。

　アスプルンドとレヴェレンツの最初のコンペ案のコンセプトは、自然の森の中にお墓を点在させるという案でした。森の樹木越しに墓石が点在している景色は素晴らしいものです。

　正面のアプローチを、丘の頂に向かって低い塀沿いに登って行くと、左奥にメインの火葬場のポルティコがちょっと顔をのぞかせます。右側の十字架のさらに右奥には、「瞑想の丘」［p.186-187］というニレの木で囲まれた丘があります。アスプルンド研究家のスチュアート・レーデは、これは北欧の土葬のお墓と女性の乳房の象徴だといっています*13。

　ポルティコを通って一番大きな礼拝堂の内に入ると、天井も壁もカーブした洞窟のような空間で、祭壇の前には、地下の焼却炉にお棺を油圧で降ろしていく台があります［図22］。シンプルながら北欧ロマン主義の色濃いものです。モダニズムの洗礼を受けながらも、建築家は最後にはこの世界に回帰したのだということがよくわかります。

　ここからさらに奥には《森の礼拝堂》とレヴェレンツの設計した《復活礼拝堂》がありますが、ここからは見えません。つまり、先ほどのアプローチの先には、墓地のある森と天空だけで何もないんですね。アスプルンドの研究者である川島洋一さんは、このランドスケープを、「建築家は自らの建築を隠すことによって、背後の森にまっすぐ伸びる道を生み出したのである。［……］この道を歩いていく時間は、亡くなったばかりの親しい人の死、そしてやがて迎える自分の死を受容する過程

*13
スチュアート・レーデ著、樋口清＋武藤章訳『アスプルンドの建築　北欧近代建築の黎明』（鹿島出版会、1982年）

図 19,20　アスプルンド《ストックホルム市立図書館》（1928 年）

 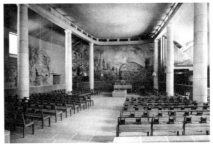

図 21,22　アスプルンド《森の火葬場》（1940 年）

 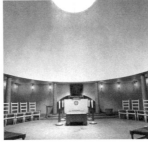

図 23,24　アスプルンド《森の礼拝堂》（1920 年）　　　　　　　　　図 25　同 断面図＋平面図

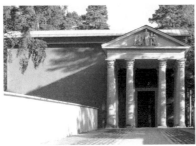

図 26,27　レヴェレンツ《復活礼拝堂》（1925 年）　　　　　　　　　図 28　同 平面図

199

である」*14と解説しています。

　《森の火葬場》には先ほどの火葬場の礼拝堂のほかに、
2つの小さな礼拝堂があります。そのひとつ、1920年、最初に
できたのがアスプルンドの《森の礼拝堂》[図23-25]です。ア
スプルンドはこの頃に結婚をしてデンマークを旅行するんで
すね。そのときに見た地方の民家に感激したそうで、これは
そうしたローカルな建築と古典主義を組み合わせた木造の
建築です。ですからお香の匂いがするようなクラシシズムで
はなくて、素朴でなかなかいい建築です。レーデの分析では、
このインテリアは子宮だそうで*13、半球のドームの礼拝堂は、
亡くなった人と最後のお別れをするところですが、人間が子
宮に包まれてもう一度再生するというアナロジーだそうです。
軒天を低く押さえた入口のポルティコもインティメイトな空間で
素晴らしいですね。トスカナ式列柱はペデスタル（礎石）もな
いシンプルなデザインでいかにも彼らしい。

　アスプルンドと一緒に《森の火葬場》のコンペに参加したレ
ヴェレンツは、設計の途中から外されますが、もうひとつの礼
拝堂《復活礼拝堂》[図26-28]を担当して完成させています。
アスプルンドの《森の礼拝堂》とはまったく違って、北欧古典
主義そのものです。神殿風の入口は、スケールアウトとも思え
る構えで、コリント式のオーダーでペデスタルもしっかりついて
いる。内部は、非常に天井が高く装飾のほとんどない簡潔な
空間です。片側の高窓から柔らかい光が差し込んで、何とも
いえない厳然として静穏な雰囲気があります。

北欧モダニズムの旗手──アアルト

フィンランドにはみなさんご存じの巨匠アルヴァ・アアルトがいます。
先ほど言ったようにフィンランドはずっとスウェーデンの支配下
にあり、その後はロシアから攻められるという歴史があるため、
非常にナショナリズムの強い国です。たとえば、シベリウスのフィ
ンランディアという交響詩は、ナショナリズムを表象する曲なん
ですね。アアルトもそういう意味で国家的な建築家であり、紙
幣の肖像になるくらい国民に慕われました。

　1998年にMoMAでアアルトの回顧展が開かれ、ケネス・フ
ランプトン*15はその図録の中で、アアルトは北欧の建築家だ

*14
川島洋一著、吉村行雄
写真『アスプルンドの建築
1885-1940』（TOTO出版、
2005年）

*15
イギリス生まれの建築史家
（1930-）。AAスクールな
どで教鞭をとり、1972年か
らコロンビア大学教授。テク
トニック・カルチャーや批判
的地域主義を唱えた。

図 29,30　アアルト《パイミオのサナトリウム》(1928 年)

図 31,32　アアルト《ヴィープリの図書館》(1935 年)

 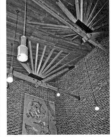

図 33　アアルト《セイナッツァロの村役場》(1952 年)　　図 34　同 議場天井

図 35,36　アアルト《イマトラの教会》(1958 年)

けでなく、ジェームズ・スターリング、チャールズ・ムーア、ロバート・ヴェンチューリ、アルヴァロ・シザ、ラファエル・モネオたちに影響を与えたと指摘しています。しかし、アアルト自身はこう述べています。「私はフィンランドで建てることが好きだが、それはフィンランドの建築をよく知っているからだ」*16と。やはりとてもリージョナルなものを意識した建築家ですね。

　最初はユヴァスキュラに事務所を構え古典主義的な《労働者会館》などをつくりますが、本格的なデビュー作は1928年の《パイミオのサナトリウム》[図29, 30]です。「白い箱」のまさしくモダニズム建築です。ヨハネス・ダウカーの《ゾンネストラール・サナトリウム》[p.113]の影響を受けたものですが、プランを見るとやはりアアルト独特の感じがあります。竣工から90年経ってもそのまま使われています。病室の洗面器を音の立ちにくい形にしたり、寝ている人は上だけを見ていますから天井に彩色したり、彼なりの人間的な哲学が感じられる作品です。

　少し戻って、アアルトは20代後半の1927年、《ヴィープリの図書館》[図31, 32]のコンペを勝ち取ります。開架の空間を半階分スキップさせて、上下に閲覧室を置くのは、アアルトの図書館の専売特許的なスタイルですね。デザインの特徴は、トップライトがたくさんあることです。昼間は照明なしで、均質な光で本を読める。またレクチャールームでは、音響のために波形天井を木でつくっています。彼はそういう有機的なデザインを貫きました。

　第二次世界大戦の間、ずっと仕事がなかったアアルトが、戦後ようやく最初につかんだ仕事が《セイナッツァロの村役場》[図33, 34]の設計です。彼はこの街の都市計画も手がけました。建物はレンガを全面的に採用しています。外階段で入口のある2階の中庭に上っていくプランに特徴があり、フィンランドの農家の典型的なプランだと彼は説明しています。一段高いところにある議場は、内外ともレンガで、勾配天井の木造トラスのデザインが効いています。

　ロシアとの国境近くに設計した《イマトラの教会》[図35, 36]は、可動間仕切りにより内部が3つに区切って使えるようになっています。この建物も北欧建築の特徴であるクリアストーリー、つまり高い位置の窓が設けられています。

*16
樋口清著『アルヴァ・アアルトの言葉と建築』(a+u、1983年5月臨時増刊号)

デンマークの建築家たち
── ヤコブセン、ボー&ヴォーラート、ウッツォン

アルネ・ヤコブセンはデンマークのモダニストで、彼の先生は、デーニッシュ・モダニズムの祖カイ・フィスカーです。ヤコブセンは1925年、パリ装飾博のル・コルビュジエの《エスプリ・ヌーヴォー館》[17]に影響を受けて、まっ白な建築をつくり始めます。初期の《ベラヴィスタ集合住宅》[18]は典型的なモダニズム建築です。そして第二次世界大戦中、ユダヤ人の彼はスウェーデンに亡命し、故国のスラレドとオーフスという2つの庁舎のコンペを同時に勝ち取ります。そのデザインは、いわゆる白い箱モダニズムではなく、北欧モダニズムといっていいと思います。

そのひとつ《スラレド市庁舎》[図37]は、非常にアンダーステートなデザインですが、窓のプロポーションが非常に美しい建築です。内部は棟ごとに半階スキップしています。議場の造作をはじめ、ベンチや壁付きの時計まですべて彼のデザインです。そういえば、彼は家具デザイナーでもあり、その作品は《アント・チェア》《セブン・チェア》《エッグ・チェア》《スワン・チェア》と有名なものばかりです。

ヤコブセンの建築の代表作は《ムンケゴー小学校》[図38, 39]です。24の教室が中庭を挟んで整然と配され、モダニズムを強く感じさせるプランです。しかも中庭のタイルと植栽のパターンを全部変えています。北国の陽光をたくさん取り入れるように配慮した窓の大きさもすごいですね。また外壁に使われた黄色いレンガはデンマーク特有のものです。

北欧モダニズムの最も典型的な建築としては《ルイジアナ美術館》[図40, 41]があります。設計はヨルゲン・ボーとウィルヘルム・ヴォーラート。コペンハーゲン郊外にあって、こうした公園の中にある美術館としては、オランダの《クレラー=ミュラー美術館》とこれが双璧だと思います。もともと大邸宅があった場所で、巨大な木々の間を廊下状に縫っていく構成をとっています。いわゆるホワイト・キューブのような美術館の概念とはまったく違った、外に開かれた素晴らしい美術館です。オーレスン海峡に面したところからは、対岸のスウェーデンが眺められます。内部は、白い塗装をかけたレンガ壁と木造の小屋組みで、高窓から採光しています。段階的に増築が行われ、

*17
1922年に発表した集合住宅の1ユニットを展示。正方形のプランでデュープレックス・タイプの住戸。

*18
1934年完成のコペンハーゲン郊外クランペンボーの「ベルビーチ」に計画されたリゾート型集合住宅。

図 37　ヤコブセン《スラレド市庁舎》(1942 年)

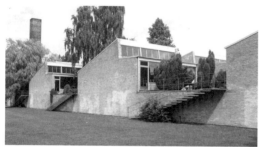

図 38　ヤコブセン《ムンケゴー小学校》(1959 年)

図 39　同 平面図

図 40　ボー、ヴォーラート《ルイジアナ美術館》(第 1 期：1958 年)

図 41　同 鳥瞰パース

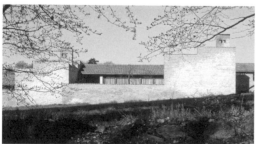

図 42　ウッツォン《キンゴーの集合住宅》(1958 年)

図 43　同 配置図

2006年には自然林に覆われた敷地を一周するようになりました。

　最後のヨルン・ウッツォンは僕のレクチャーには3回登場する建築家です。デンマークのバイキングの子孫だけあって、彼は旅行が大好きでした。若い頃はモロッコに行ったり、ル・コルビュジエに会ったり、メキシコやアメリカに行ってライトやミースに会ったりしています。戦争中はスウェーデンに行っていました。日本や中国にも旅していて、そうした経験が、単なる北欧モダニズムの枠内にとどまらない独特の建築を育むことになったのだと思います。

　《キンゴーの集合住宅》[図42, 43]は、63世帯のコートハウス型集合住宅です。各住戸の中庭の周りに、いろいろな部屋を継ぎ足していけるプランがユニークです。でもコートハウスという形式は北欧のものではなくて、元来南のものですので、モロッコあたりから影響されているのだと思います。

アメリカに自生した地域主義とモダニズムの巨星
——ライト

アメリカの場合、モダニズムが本格的に入ってくる前は、シカゴをのぞいて、みんな折衷主義やコロニアル・スタイルです。建築史家の桐敷真次郎さん[19]は当時の状況を次のように分類しています。1つめはヨーロッパの各種の正統的な様式建築の流れ、2つめはアメリカ独自の様式といえる住宅建築の流れ、そして3つめは実用と経済性に徹したオフィス建築の流れです[20]。

　アメリカのリージョナルな建築を象徴する言葉として「オーガニック・アーキテクチュア」、「有機的建築」があります。それは自然や大地と共生する建築であり、気候、風土、地形などを設計の重要な外的条件とします。そして木やレンガや石といった自然の素材を使い、金属などはあまり使わない。その建築家の代表は何といってもフランク・ロイド・ライトです。

　ライトは、プロジェクトを含めると1,000くらいの建築を設計しています。彼は生涯、「インターナショナル・スタイル」と一線を画する作品をつくり続けましたが、多くのモダニズム建築家に影響を与えました。初期の代表作は1904年の《ラーキン・ビル》

[19]
東京生まれの建築史家・建築評論家(1926-)。東京大学卒、1955年ロンドン大学コートールド美術研究所研究生。1971年から東京都立大学教授。2012年日本建築学会大賞受賞。西洋建築史研究に関する第一人者。

[20]
桐敷真次郎著『近代建築史』(共立出版、2001年)

図44　ライト《ラーキン・ビル》　図45　ライト《ロビー邸》(1906年)
(1904年)

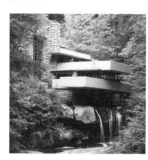

図46, 47　ライト《カウフマン邸(落水荘)》(1936年)

図48　ライト《ジョンソン・ワックス本社》(1936年)

 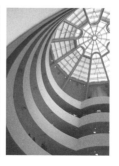

図49, 50　ライト《ソロモン・R・グッゲンハイム美術館》(1957年)

［図44］で、素晴らしい吹き抜け空間の執務室が有名です。この作品は展覧会や作品集によって、ベルラーへをはじめとするヨーロッパの建築家に大きな影響を与えました。

第9回で触れた「プレーリー・スタイル」の代表作が、1906年の《ロビー邸》［図45］です。ライトの住宅の特徴として開放的なプランが挙げられます。ドアや間仕切りを減らし、中心には必ずファイヤー・プレイスがある。この住宅にもヨーロッパは敏感に反応し、ミースもその影響を認めています。

有機的建築の傑作といえば何といっても、「落水荘」の名前で知られる《カウフマン邸》［図46, 47］でしょう。天井を非常に低く押さえて、周囲の自然にパノラマのように開かれた建築です。自然の岩盤に食い込むように建っていて、構造的には2つの柱からキャンティレバーで、下を流れる小川に向かってスラブが張り出しています。

晩年の作品としては《ジョンソン・ワックス本社》［図48］を挙げましょう。事務棟は先ほどの《ラーキン・ビル》の現代版ともいえます。マッシュルーム・コラムの林立する構造で、柱の下のほうは直径が9インチしかありません。これで屋根を全部支えていて、トップライトからの均一な光に満ちた空間が素晴らしい。オットー・ヴァーグナーの《ウィーン郵便貯金局》、アアルトの《ヴィープリの図書館》、そしてこの《ジョンソン・ワックス本社》は、世界の三大トップライト空間といっていいでしょう。

最晩年の作品として《ソロモン・R・グッゲンハイム美術館》［図49, 50］を紹介して、終わりにしたいと思います。これは言葉を要しないですね。ニューヨークの碁盤目状の街区に墓石のようにセットバックしたビルが建ち並ぶ風景に、異議申し立てをした建築といわれています。一番上までエレベーターで上って、らせん状にスロープを歩いて下りてくるわけですね。ただ展示スペースも床が傾斜していますから、絵をながめているとちょっと不思議な感じがします。

10 Dialog *by Shinsuke Takamiya × Yoshihiko Iida*

飯田　北欧のリージョナリズムは、インターナショナル・スタイルと地方性がうまく結びつきながら、独自の新しい建築を生んでいる感じを強く受けました。20世紀初頭に教育を受けて、当時の空気を吸収した人たちが、その後にとても多様な世界をつくっている。たとえばテラーニの《カサ・デル・ファッショ》や《サンテリア幼稚園》を見に行くと、ものすごく密度の高い仕事をしているように感じます。彼はル・コルビュジエと会っているそうですし、ドイツ工作連盟とのつながりとか、当時のヨーロッパを横断する建築の動きはたしかに存在した。それは北イタリアの田舎であるコモでも感じられて、すごく

興味深かったです。リージョナリズムがいかに多彩にインターナショナル・スタイルを変えてきたかは、ひとつの歴史として面白いと思います。

髙宮 この時期、つまり1929年の世界的な大恐慌から1945年の第二次世界大戦が終わるまでのヨーロッパは、本当に激動の時代でした。だから1900年代に生まれた建築家が、仕事がほとんどない状況で青春時代を過ごし、それぞれの地域でリージョナルなモダニズムを花咲かせたことはすごいことです。

飯田 モダニズムは、かつてのようなパトロンがいない時代に、市民社会からの要請に応えて建築をつくる方法だったと思います。サナトリウム、図書館、村役場、幼稚園といったビルディングタイプは市民が要請したものですよね。そこでは、何十年もかけてレンガを積むのとは違った、時間と予算の制約の中でつくれるデザインが求められた。そういうモダニズムというデザインスタイルは共通していると思います。

髙宮 そうですね。労働者への廉価な住宅の供給も大きなテーマだったし、モダニズムにはそうした社会主義的な思想が背景にあります。

飯田 北欧は前回までのヨーロッパの主流からは少しはずれるわけですよね。実際にお暮らしになって、いかがでしたか。

髙宮 北欧は社会福祉国で、ある意味で田舎なんです。建築も、どちらかというとエキセントリックな表現を嫌う国です。成熟した社会の、普通の建築をつくっている。先ほどのデンマークの黄色いレンガや木仕上げにも、彼らは強い郷愁をもっていました。

飯田 すごく抑制が効いていて、自分たちの培ってきた技術が地に着いている感じがします。モダニズムは一種の簡素化であって、シンプルに合理的に物事を解いていく。北欧ではそれと自分たちの技術がうまくミックスされている印象があります。寒冷で厳しい環境の中で何十年と使っていくには、それだけの技術の裏付けが必要です。そういう意味で健全な社会だと思います。

髙宮 たまたま北欧を取り上げましたが、スペインもイタリアも、また東欧も、それぞれの国ごとにいろいろなモダニズム

209

の受容の仕方があったわけですね。

飯田 アアルトの音響解析のように、きちんと理屈があってそれを表明しないと建築がつくれない社会でもある。デザインが単なるファッションではなく、その質が共有されることで成立している社会だと思いました。それとアスプルンドの《森の火葬場》などを見ると、地形や植生といった自然と建築とがよくなじみますよね。中央ヨーロッパの、自然を押さえつけるような考え方とはずいぶん違う。

髙宮 北欧の人たちは自然を非常に大事にします。デンマークなどはほかの北欧諸国と違って、もともと自生の木は少なくて、ほとんどが植樹なんです。だからデンマーク家具の木材は輸入もので、自分の国の木は伐りません。

飯田 会場からの質問はいかがですか。

受講生A アアルトはなぜ近代的な技術を積極的に使わず、ローカルな素材にこだわり続けたのでしょうか。

髙宮 アアルトの有名な言葉に「建築には2つの基準しかない。人間的か、非人間的か」というのがあります。彼は終生、人間的な建築をつくろうとしたのだと思います。それが自国のローカルな素材にこだわった理由でもあるのではないかと考えています。

受講生B ソヴィエトやドイツやイタリアで建築家が政治的に使われたというお話がありましたが、現代でも同じことはありますか。

飯田 誰のために設計するかが大事ですよね。公共建築も首長のものではなく、市民、使う人たちのものです。僕たちにできるのは、彼らの思惑を超えて射程距離を延ばすことだと思う。与件はいろいろとあっても、経験や想像力を生かして、みなさんにはもっと先の社会にとってよくなるものを探していってほしいと思います。

第11回 構造とハイテク

ペイ《ルーヴル・ピラミッド》(1989 年)

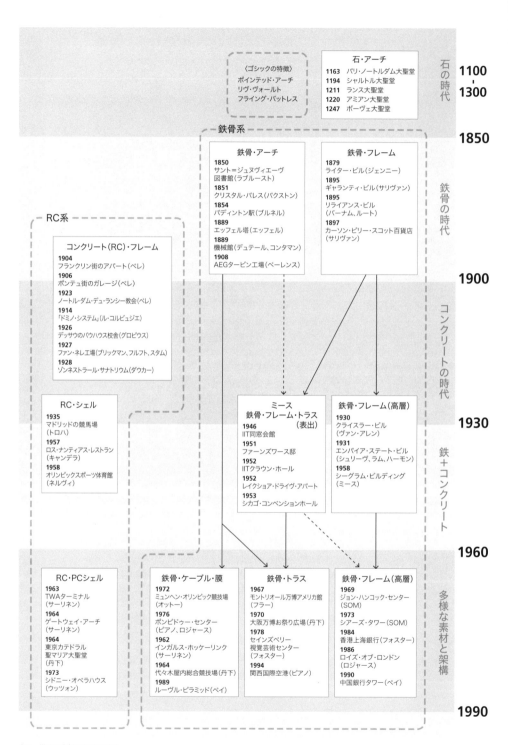

表 1　構造の素材と架構の系譜

表2 「ハイテク」建築の系譜

11

Introduction *by Yoshihiko Iida*

今日のお話は一挙に私たちの時代にすべり込んできます。構造と
ハイテクについて、髙宮さん流の面白い見解をお話しいただける
ものと楽しみにしています。よろしくお願いいたします。

Lecture *by Shinsuke Takamiya*

1960年頃、ちょうどCIAMの崩壊あたりを機にモダニズムは
批判され始めます。しかしモダニズムの精神を引き継いでいっ
た建築として、「構造」と「ハイテク」をデザイン言語にしたも
のがありました。それらがモダニズムの残照の一部分を形成
するんですね。モダニズムが批判される中で、「インターナショ
ナル・スタイル」と違うこれらのレイト・モダンの2つの流れを今
日は説明したいと思います。

構造の素材と架構

まず、建築の構造の系譜を、素材と架構に着目してたどって
みましょう[表1]。すると古くは「石・アーチ」があります。ここ
で指しているのはゴシック建築です。ご存知のように、ゴシッ
ク建築はある意味で石による構造架構の粋といっていいの
ではないでしょうか。

　さて、モダニズム建築は「鉄骨系」から始まります。19世紀
の後半、先行きの見えない折衷主義に没頭していた建築家
を尻目に、第4回でお話ししたように、エンジニアたちが鉄骨
で建築や工作物をつくっていきます。一連のシカゴ派の高層
建築や、ヨーロッパの《クリスタル・パレス》《パディントン駅》《エッ
フェル塔》など、まさにエンジニアの世界です。これらは、柱
梁のフレーム架構やアーチが主流でした。

　20世紀に入ると、柱梁のフレーム架構は、《クライスラー・ビ
ル》[p.142]や《エンパイア・ステート・ビル》[*1]といったニューヨー
クの超高層建築でピークを迎えます。しかしそれらの建築では、
構造がデザイン言語としてとくに意識されていなかった。モダ
ニズムの建築の中で、最初に鉄骨構造をデザイン言語として

*1
シュリーヴ・ラム&ハーモン
の設計により1931年に完
成したニューヨークの超高
層オフィスビル。443mの高
さは1972年まで世界一を
誇った。

きちんと位置づけたのは、ミース・ファン・デル・ローエだと思います。とくにアメリカに渡ってからの《クラウン・ホール》や《ファンズワース邸》などにそれを見ることができます。

　もうひとつ、鉄骨系では、19世紀のアーチの発展系でスペース・トラスが出てきます。そして1960年以降になると、ケーブルや膜など新しい素材も加わり、構造がよりデザイン言語化され、斬新な建築が誕生します。

　一方コンクリート系では、モダニズムと併走するように「RC系」、つまり鉄筋コンクリートが出てきます。オーギュスト・ペレをはじめとして、ル・コルビュジエ、ヴァルター・グロピウス、ヨハネス・ダウカー、L・C・ファン・デル・フルフトなどは鉄筋コンクリートの架構を明らかにデザイン言語としています。また、それに続いてRCシェルという板構造も出てきます。やはり最初は、エドゥアルド・トロハ[2]、フェリックス・キャンデラ[3]、ピエール・ルイージ・ネルヴィ[4]といったエンジニアたちがRCでシェルをつくる。1960年以降には建築家がそれを受けて、デザイン言語としていきます。

建築家と構造家のコラボレーション
——坪井善勝、木村俊彦、アラップ&パートナーズ

レイト・モダニズムでもうひとつ特徴的なことに、建築家と構造家のコラボレーションが挙げられます。ここでの「構造家」とは、構造エンジニアというより、構造デザイナーという意味です。つまり、コラボレーションを通して新しい建築をつくる試みが各国で行われます。このレクチャーは西洋近代建築についてですが、ここで初めて日本が登場します。第二次世界大戦後、世界にデビューした丹下健三です。その大きな要因は構造にあったと思います。1960年代、丹下健三と坪井善勝[5]のコラボレーションはすごかった。

　坪井善勝は日本の構造家の巨匠的存在です。僕は丹下事務所時代に2人が話すのを聞いていますが、丹下さんは、構造に言及することが多い一方、坪井さんはデザインの話を好んだように記憶しています。建築は芸術であり美しくなければいけない、それは構造が美しくなければできるわけがない、しかし、それは構造の合理性を追求しただけでは出てこなくて、

[2]
スペイン生まれの構造家 (1899-1961)。《アルヘシラスの市場》《サルスエラ競技場》のRCシェルを手がけた。1959年にはIASS（国際シェル構造学会）を創立した。

[3]
スペイン生まれの構造家 (1910-1991)。30歳でメキシコへ亡命。《宇宙線研究所》《ロスマンティアス・レストラン》などの薄く軽快なRCシェルを実現。

[4]
イタリア生まれの構造家 (1891-1979)。《フィレンツェ・スタジアム》のキャンティレバー・ルーフ、《ローマ・オリンピック体育館》などの優雅なRCリブ付きシェルで有名。

[5]
東京生まれの世界的な構造家 (1907-1990)。東京大学生産技術研究所教授、日本大学理工学部教授、IASS会長などを歴任。

217

ちょっとそこからはずれたところにあるんだ、というのが坪井さんの持論です[*6]。すごい含蓄のある言葉ですよね。お弟子さんには川口衞や斎藤公男がいます。

日本の構造家でもうひとり、世代は一回り違いますが、木村俊彦[*7]がいます。木村さんは槇文彦、篠原一男、磯崎新といった建築家の主だった作品の構造をほとんどといっていいくらい手がけています。僕たちもいくつかの建築でお願いしました。そして彼のお弟子さんたちが、渡辺邦夫、梅沢良三、佐々木睦朗、新谷眞人といった錚々たる顔ぶれで、今の建築界の構造デザインを主導している人たちです。

海外では何といってもオヴ・アラップ[*8]です。彼はデンマーク人で、主にイギリスで活躍しました。オヴ・アラップ&パートナーズは、今も世界中の建築家とコラボレートし、難易度の高い建築をつくっています。

ピーター・ライス[*9]はアラップのディレクターで、素晴らしい構造家でした。ウッツォンとの《シドニー・オペラハウス》[図9]、ピアノ&ロジャースとの《ポンピドゥー・センター》[図10, 11]など、たくさんの建築家と仕事をしました。残念ながら、彼は57歳という若さで亡くなります。

現在は、コールハースなどとコラボレートしているセシル・バルモント[*10]が、パートナーとして活躍しています。また、次の「ハイテク」のところで取り上げるノーマン・フォスターの《香港上海銀行》[図22, 23]も、オヴ・アラップ&パートナーズとのコラボレーションでした。

[*6] 斎藤公男著『空間 構造 物語 ストラクチュラル・デザインのゆくえ』(彰国社、2003年)

[*7] 香川県生まれの構造家(1926-2009)。前川國男建築設計事務所を経て、1964年木村俊彦構造設計事務所設立。2006年日本建築学会大賞受賞。

[*8] デンマーク生まれのイギリスの構造家(1895-1988)。1922年コペンハーゲンの大学卒業。1946年オヴ・アラップ&パートナーズ設立。世界中にエンジニアリング・コンサルタント会社を展開。

[*9] アイルランド生まれの構造家(1935-1992)。1956年から亡くなるまでオヴ・アラップ&パートナーズのディレクターを勤める。1992年RIBAゴールドメダル受賞。

[*10] スリランカ生まれの構造家(1943-)。オヴ・アラップ&パートナーズに30年勤務し、現在、副会長。イェール大学、ハーヴァード大学などで教授を歴任している。

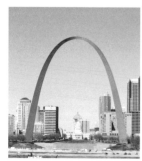

図1 サーリネン
《ゲートウェイ・アーチ》(1964年)

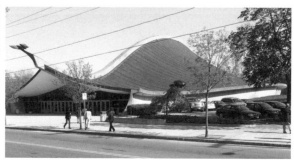

図2 サーリネン
《インガルス・ホッケーリンク》(1962年)

構造をデザイン言語化した建築家——サーリネン

ここからは、構造をデザイン言語として積極的に使った建築家とその作品を見ていきます。まずはエーロ・サーリネン。若い人はあまりご存じないかと思いますが、たいへん有能な建築家でした。丹下さんは彼と同世代で、互いに強く意識していたようです。

《ゲートウェイ・アーチ》[図1]はセントルイスにある巨大な構築物で、RCのアーチです。構造家はフレッド・セヴェルード。懸垂線を描いていて、高さと底辺が192m。底部の断面は一辺16.5mの三角形で、階段と専用に開発された斜行エレベーターで頂上まで昇れます。外壁はステンレスが張ってありますけど、これは掃除できませんよね（笑）。いかにもアメリカを象徴するようなすごいスケールの構築物です。

《インガルス・ホッケーリンク》[図2]は、棟にあたる部分のコンクリート・アーチからワイヤーで屋根を吊っています。2,800人収容の小さな建物ですが、とてもダイナミックな空間です。この構造もセヴェルードです。これを丹下さんが、《代々木第一体育館》で真似したのではないかと噂になりました。でも決定的な違いがあるので、それは後で説明します。

また、彼はニューヨークのJFK空港にある《TWAターミナル》[図3]を設計します。当時のアメリカの大都市では、自社専用のエアターミナルをよくつくったんですね。大鷲が飛び立つような形をしたコンクリート・シェルの構造で、4本脚で支えられています。すごいですよね。構造家は《ダレス空港》などでも組んだアマン＆ホイットニー。こういうシェルの建築ですから、

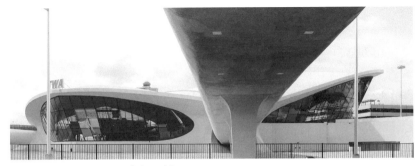

図3　サーリネン《TWAターミナル》（1963年）

内部もカウンターから手すりまですべて曲線です。その仕上げに困っていたそうですが、来日したときに日本橋髙島屋で丸いタイルを見て、これだと。それで床から造作まで丸いモザイクタイルで仕上げたそうです。

彼は40歳でお父さんの事務所を継ぎましたが、わずか51歳で亡くなってしまいます。

初めて世界に認められた日本人建築家——丹下健三

丹下健三の最高傑作を挙げるとすれば、文句なく《代々木屋内総合競技場 第一体育館》[図4, 5]でしょう。日本のモダニズムを代表する作品です。

先ほどの《インガルス・ホッケーリンク》との違いは、棟の部分が、サーリネンはRCのアーチですが、こちらはケーブルになっている点です。アーチにすると巨大なものになり、内部の容積も大きくなって冷暖房の負担が増してしまうのです。そして天井面が、サーリネンはワイヤーの吊り構造ですが、ここでは鉄骨で吊っている。これは坪井さんのお弟子さんの川口衞が開発した「セミリジッド工法」と呼ばれるもので、棟に向かって立ち上がる曲面の上昇感は普通の吊り構造では出なかった。その上昇感は丹下さんが意図した空間でもあったわけです。坪井さんの「合理性から少しはずれた構造」という言葉はこういうものをいっているのだと思います。

この《代々木第一体育館》の巴型の平面は、パートナーの神谷宏治がある日突然に思いつくんですね。神谷さんは、新

図4,5　丹下健三《代々木屋内総合競技場 第一体育館》(1964年)

潟の彌彦神社でパニックが起こり多くの人が亡くなったのが気になっていた。ここの観客は1万5千人ですから、通常の平面では数分での避難などとてもできない。そこでこの巴型という開放形の案が出てきます。

それにしても、この設計を始めたのは、オリンピック開催の2年8カ月前ですよ。信じられないですね。当時のスタッフによれば、ほとんど毎日徹夜同然で試行錯誤の繰り返しだったそうです。すごい作品です。

それからもうひとつは《東京カテドラル聖マリア大聖堂》[図6, 7]です。驚いたことに《代々木屋内総合競技場》とほぼ同時に設計されました。十数人の事務所で両方を手がけていたそうです。これも傑作ですね。やはり構造は坪井さんの設計です。ハイパボリック・パラボロイド(HP、双曲放物面)というシェル構造を8面、組み合わせています。

丹下さんは当時、フィジカルな形によってメタフィジカルなものを象徴しうると説いていました。ですから内部は単なる聖堂ではなく、そうした形而上的な意味をもたせようとした緊張感のある大空間です。天井の低いところから入って行くと、十字形のトップライトをもつ劇的な空間がワーッと迫ってきます。

そして、オリンピックから6年後のいわゆる大阪万博で、丹下さんは全体計画と《お祭り広場》を設計しました。《お祭り広場》の屋根は100×300mという大きさで、これも坪井さんの構造です。それを地組みして6本柱でジャッキアップする。これだけのスケールのスペース・トラスは当時、世界でも類を見ないたいへんなものでした。

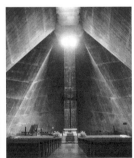

図6,7 丹下健三《東京カテドラル聖マリア大聖堂》(1964年)

そしてこのジョイントは鋳物なんですね。ピーター・ライスはちょうど万博が終わった頃に会議のため来日し、この大屋根を見に行って驚きます。ヨーロッパでも19世紀には鋳物をつくっていましたが、もうほとんどつくられなくなっていた。《ポンピドゥー・センター》を設計中だった彼は、「これだ！」と思ったそうです。そして、悩んでいたトラスを受ける柱とのピン・ジョイント部分のガブレットという部材を鋳物でつくるわけです。

コラボレーションが生んだ名建築
──ウッツォン、ピアノ&ロジャース

ヨルン・ウッツォンの設計した《シドニー・オペラハウス》[図9]は、いまやオーストラリアを象徴するアイコンですね。サーリネンが審査員を務めた国際コンペで設計を勝ち取ったものです。ウッツォンによると、このデザインは中国と日本を旅行した経験から、基壇と屋根というアイディアを得たといっています。

しかし実作は、応募案のスケッチ[図8]とはずいぶん違ったものになりました。実作は屋根の棟の角度がすごく起き上がっている。結局、応募案では経済的な構造解析ができなかったんです。現場打ちならできますが、お金がかかりすぎるためにPCでつくらざるを得なかった。そしてこれを可能にしたのは球形ジオメトリーというウッツォンのアイディアでした。つまり、このシェルはすべて同じ球面体から切り出せるため、型枠のベッドがひとつの曲率でつくれて経済的になり、実現に至ったわけです。オヴ・アラップも一時は諦めますが、その実現に

図8　ウッツォン
《シドニー・オペラハウス コンペ案》（1955年）

図9　ウッツォン
《シドニー・オペラハウス》（1973年）

大きな役割を果たします。

しかし、ウッツォンは設計の途中でクビになります。結局、工期が14年もかかったからです。それといろいろな変更があって、700万ドルの予算が1億ドルと、じつに14倍以上になってしまった。それでも名建築は残るわけだから、すごいと思いますね。

《ポンピドゥー・センター》[図10, 11] の国際コンペでは、681作品の中からピアノ&ロジャースの案が選ばれます。イタリア人のレンゾ・ピアノとイギリス人のリチャード・ロジャースは別々に活動していますが、このときはチームを組みました。ハイテクのところでお話しするジャン・プルーヴェが審査員でした。この案はアーキグラムという建築家集団のピーター・クックがデザインした《プラグイン・シティ》[*11]が下地になっているといわれています。

50m×170mの平面の6階建てで、内部は50mスパンの無柱空間です。パリ市民はその外観に度肝を抜かれたと思います。反対運動も起こったけど、《エッフェル塔》と同じように、パリではこういう革新的なものが最後にはできるんですよね。外周に付けられたエスカレーターが各階をつないでいます。先ほどいったようにピーター・ライスの構造で、鋳物のガブレットを柱が貫通して50mスパンのトラスを受け、しかも張力をかけているわけですね。妻側のファサードでその構造がよくわかりますが、トラスの下弦材の中に水が通っていて消火の役割を果たします。

そんな話が盛りだくさんの『ピーター・ライス自伝』[*12]という本はすごく面白いので、ぜひ読んでみてください。

*11
イギリスの前衛的建築家集団「アーキグラム」のピーター・クック（1936-）らによって1964年に発表された。インフラにいろいろなユニットを直接プラグインするプロジェクト。

*12
岡部憲明監訳、太田佳代子+瀬口範子訳『ピーター・ライス自伝――あるエンジニアの夢みたこと』（鹿島出版会、1997年）

図 10,11　ピアノ&ロジャース
《ポンピドゥー・センター》（1976年）

デザイン言語としての「ハイテク」

次に、デザイン言語としての「ハイテク」の話をします。といいながら、「ハイテク」という言葉には明確な定義はありません。1950年代に原子力やコンピューターの技術が先鋭化していったあたりを「ハイテク」と俗称したようです。でも19世紀のエンジニアによる建築のような、構造をそのまま表出するものとはニュアンスが違う。建築における「ハイテク」とは一般的に、先端的な技術を象徴的にデザイン言語にする、つまりそれを表現の手段にするという意味といっていいと思います。

その20世紀での「ハイテク」の系譜を表にしてみました[表2]。時間軸は30年ごとに3つに切って、アーリー・モダン、モダン、レイト・モダンに分けています。そして「ハイテク」といわれる建築を3つの系列に分けました。ひとつは理念系、次に技術系、そして素材系です。

アーリー・モダンのそれぞれの流れについては、以前、第4回の講義でもお話ししました。しかし講義では構造架構の表出というだけで、「ハイテク」という概念では説明していませんでした。

1930年代から60年代までのモダニズムの最盛期には、むしろ「ハイテク」建築はあまり話題にならなかった。「インターナショナル・スタイル」のような「白い箱」に建築家が向かっていたときは、エンジニア的な「ハイテク」は毛嫌いされていたのではないかというのが僕の想像です。ところがバックミンスター・フラーは、1930年よりも以前から「ハイテク」の建築や思想を構築していました。また、フランスのジャン・プルーヴェ[*13]も、

*13
フランスの建築家、デザイナー(1901-1984)。1930年頃、ル・コルビュジエやシャルロット・ペリアンらとともに「現代芸術連盟」を創立。1931年アトリエ開設、工芸品から家具、建築まで幅広く活躍。金属パネルなどの建築部材の軽量化、量産化において大きな功績を残す。建築家レンゾ・ピアノやノーマン・フォスターらから師と仰がれた。

図12 ペリ
《パシフィック・デザイン・センター》(1975年)

図13 ペイ
《ジョン・ハンコック・タワー》(1973年)

「ハイテク」を語るうえで欠かせない建築家です。フランス合理主義の建築を主張したヴィオレ=ル=デュクの系列にあり、建築家という主流から少し外れているのですがたいへんユニークな人です。

　1960年から90年の「ハイテク」については、3つの系列で見てみましょう。

　この頃の理念系を一言で表すと、まずは「テクノロジーの表象」ではないかと考えました。もちろんその初期にはフラーがいて、モダニズム時代には日本のメタボリズム[*14]、イギリスのアーキグラムなど、新しい建築を標榜する運動もありました。

　2つめの技術系は「『工場』のメタファ」としています。モダニズムの後に出てくるニュー・ブルータリズムの人たちの建築ですね。ジェームズ・スターリングの初期の即物的な作品などです。

　最後の素材系は「素材（ガラス）の抽象『スリック・スキン』」です。日本語でいうと面一の外皮ということでしょうか。シーザー・ペリ[*15]の《パシフィック・デザイン・センター》［図12］は彫塑的なスリック・スキン建築です。イオ・ミン・ペイの《ジョン・ハンコック・タワー》［図13］はきれいなミラーガラスの超高層ですが、ガラスの崩落で逆に有名になりました。「スリック・スキン」の代表作は、なんといってもペイの《ルーヴル・ピラミッド》［P.212-213, 図18, 19］です。

　ここから、「ハイテク」に関係する人と作品を具体的に見ていきます。

*14
高度成長時代の1959年、翌年東京で開かれる世界デザイン会議の準備に関わった若手建築家・菊竹清訓、黒川紀章、槇文彦、大高正人と、デザイナー・栄久庵憲司、粟津潔、それに評論家・川添登らにより起こされた建築運動。日本の人口増加による急激な都市の膨張に応えるために、生命体の「新陳代謝」をアナロジーとする『METABOLISM/1960──都市への提案』を発表。世界の若い建築家に大きな影響を与えた。

*15
アルゼンチン生まれの建築家（1926-）。エーロ・サーリネン事務所を経て1972年から84年までイェール大学建築学部長。ペリ・クラーク・ペリ・アーキテクツ代表、1995年 AIAゴールドメダル受賞。

図14　フラー
ダイマキシオン・ハウスの円形タイプ《ウィチタ・ハウス》（1946年）

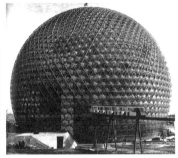
図15　フラー
《モントリオール万国博覧会アメリカ館》（1967年）

早すぎたフューチャリスト──フラー

最初は「テクノロジーの表象」の元祖ともいえるバックミンスター・フラーです。彼は建築家であり、構造家であり、思想家であり、詩人でありというたいへんな人ですね。一番有名なのは構造の分野で、最小限の材料で最大の空間をつくることを考え続けました。テンセグリティはまさにそれを代表する構造であり、後で出てくる《ルーヴル・ピラミッド》の構造もその一種といえます。材料の無駄使いをしないという思想は非常に現代的で、つまりはエコロジーを志向していたわけです。20世紀の初め頃にエコロジカルなことを考えていたという意味でもフューチャリストです。

《ダイマキシオン・ハウス》[図14]は1927年、ル・コルビュジエの《サヴォア邸》より4年も前に計画されています。ジュラルミン製でとても軽く、運搬のできる住宅です。真ん中の芯棒から全体を吊っているわけですね。ダイマキシオン（Dymaxion）は彼の造語で、ダイナミック（Dynamic）とマキシマム（Maximum）を合体した言葉です。六角形平面タイプや、のちに円形のタイプも計画しています。

1967年には、フラーの発明といわれる有名な「ジオデシック・ドーム」により《モントリオール万国博覧会アメリカ館》[図15]ができます。非常に細いスチールパイプと、プレキシガラス、つまりアクリルでできた直径80mの透明度の高い球体でした。1976年、修繕中に火災が発生して焼失することになります。

図16　スターリング
《レスター大学 工学部棟》
（1963年）

図17　スターリング
《ケンブリッジ大学 歴史学部棟》（1967年）

ヨーロッパを渦巻く「ハイテク」の潮流
―― スターリング、ペイ

では、1960年代以降の「ハイテク」建築を見ていきます。

「『工場』のメタファ」として挙げるジェームズ・スターリングの初期の作品は、ニュー・ブルータリズムの建築です。その代表作が《レスター大学 工学部棟》[図16]です。僕は1966年に行った初めてのヨーロッパ旅行でこれを見て、すごく感激した覚えがあります。レンガとガラスだけでできた非常に即物的な建築です。実験棟のガラス張りのところは、イギリスの温室の伝統から影響を受けているようです。当時はこういう45度にカットするデザインが流行りました。

5年ほど後にスターリングは《ケンブリッジ大学 歴史学部棟》[図17]を設計します。中央のガラス屋根の下が図書館の閲覧室になっています。このガラス屋根は二重になっていて、間にヒーターと換気と照明の設備が入っています。ケンブリッジのようなネオ・ゴシックの古い大学街の中にこうした建築をつくることは、イギリスの人にとっては、「ハイテク」であると同時に、とてもブルータルだという捉え方をされたわけです。

同じくイギリスのアーキグラムは、1961年に結成された「テクノロジーの表象」を前面に出したペーパー・アーキテクトの集団です。体制やモダニズムへの批判を、ポップカルチャーによって先導しました。ピーター・クックとロン・ヘロンがキー・メンバーです。先ほど話しましたクックの《プラグイン・シティ》は、居住ユニットを製品化してインフラに接続するという発想で都市をつくるという計画案です。

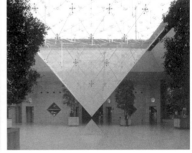

図18,19　ペイ《ルーヴル・ピラミッド》（1989年）

「素材の表象『スリック・スキン』」では、イオ・ミン・ペイによるパリの《ルーヴル・ピラミッド》[p.212-213,図18,19]を取り上げます。彼はもとは中国人で、香港からアメリカのイェール大学、さらにハーヴァード大学で建築を学びます。

フランスのミッテラン大統領はパリ市内で新凱旋門など9つの建築プロジェクトを進め、それらは「グラン・プロジェ」[*16]といわれました。そのひとつが《ルーヴル・ピラミッド》の計画でした。ルーヴルはご存じの通り、パリ市民がフランス革命で王侯貴族から勝ち取った美術館ですから、市民のシンボルなわけです。だから、この「ハイテク」ピラミッドに対してすごい反対運動が起きます。非難の嵐の中、艱難辛苦の末にピラミッドは完成します。ただ、ペイの最大の功績はピラミッドをつくったことだけでなく、7つもある美術館のすべての部門へアクセスできる共有部分を地下につくったことにあります。ピラミッドはその象徴であり、そのミニマルな「スリック・スキン」的な意匠は、周囲のネオ・バロック建築との関係からも、これ以外のデザイン選択肢はなかったと僕は思います。

構造はオヴ・アラップ&パートナーズですが、先ほどいったようなフラーのテンセグリティの考え方に則っています。ワイヤーのトラスで、1枚150kgのガラスを670枚、総重量100tくらいを支えています。

「スリック・スキン」ではこのほかにも、1987年にパリにできた、ジャン・ヌーヴェルの《アラブ世界研究所》という「ハイテク」建築の傑作があります。

*16
1980年代初め、フランスのミッテラン大統領によって実行された9つのビッグ・プロジェクトによるパリ大改造計画。それらには《グラン・ルーヴル》《国立図書館》《バスティーユ・オペラ座》《オルセー美術館》《新大蔵省》《グラン・アルシェ》などが含まれる。

図20 フォスター
《ウィリス・ファーバー・アンド・デュマ本社》(1975年)

図21 フォスター
《セインズベリー視覚芸術センター》(1978年)

ハイテク建築のトップランナー——フォスター

ノーマン・フォスターという建築家は、「ハイテク」の理念、技術、素材、すべてをカバーした人です。彼はまた建築だけでなく、プロダクト・デザインにすごく才能を発揮した人でもあります。

最初期の仕事である《ウィリス・ファーバー・アンド・デュマ本社》[図20]は「スリック・スキン」の代表作です。ガラスを留めるシステムや天井の架構システムなど、彼自身がすべて設計しています。これは敷地いっぱいに建っていますから建蔽率100%なんですね。日本ではできません。ガラスがいきなり地上から立ち上がるというダイレクトさはすごいと思います。

《セインズベリー視覚芸術センター》[図21]は、スペース・トラスで囲われた、「工場」をメタファとした美術館です。外壁を3種類のパネルでつくり、1枚あたり使うボルトは6本だけ。5分間あれば留められるというシステムが謳い文句だったようです。スペース・トラスの間に空調などの設備が収められた「ハイテク」美術館です。

最後は、「テクノロジーの表象」としての建築のマイルストーンというべき作品、《香港上海銀行》[図22, 23]です。《セインズベリー》と比べると腕力でつくったようなところがある。骨っぽくてこれはゴシックですよね。両側の門型トラスから床を吊っていますから、そのスパンを飛ばす梁がないわけです。プランも真ん中が吹き抜けていて、そこに外部の「ハイテク」反射板から光を入れているためとても明るい。プラグインされたトイレは、航空機なみの男女共用のブース型です。当時坪300万円かかったという「ハイテク」オフィスビルです。

図22, 23　フォスター《香港上海銀行》（1984年）

11 Dialog by Shinsuke Takamiya × Yoshihiko Iida

飯田　コンクリート・シェルの構造物は、トロハがスペイン、キャンデラがメキシコとどれも辺境にありますね。あれは民衆の建築をすごく安くつくるために、わずかなコンクリートで大空間をカバーする技術が発明されたのだと思います。構造が技術的な問題だけでなく、社会問題へのひとつの回答としてつくられた感じがする。とくに1930年代はいろいろな意味で疲弊していたわけですよね。

髙宮　ええ、第一次世界大戦後のアメリカに端を発した大恐慌で真っ暗な時代ですからね。

飯田　サーリネンにとっては建築をつくる仕組みですが、こ

の頃の技術は社会の需要に対する供給としてあったのではないでしょうか。

　それから、ウッツォンの《シドニー・オペラハウス》は風景をつくるようなところがあって、それに新しい構造が対応している。丹下さんにも同じ感じがある。でも今は、社会が欲求するものに応えて新しい形式を生み出せるかという本質的なものに対する解決として、技術が働いていないんじゃないかと思うんです。

髙宮　たしかにそうです。だけど1960年代は、先進国がすごい経済成長を遂げていたというバック・グラウンドもあり、一方にはテクノロジー信奉みたいなものもあったと思います。

飯田　この Archiship Library&Café が入っている建物は、1957年にできました。横浜市が災害から守るために防火帯建築という仕組みを考え、地主は金融公庫により建替えをした。1階・2階が地主、3階・4階が公団や公社のものです。防災と住宅需要の両方を満たすために、新しい形式がつくられたわけです。

受講生　今日お聞きした1960-90年は、時代を突破する建築がどんどん出てきた状況だったと思います。なぜ当時と今がこんなに違うのか、よく理解できないのですが。

飯田　建築は社会とともにありますから、今の時代が見えにくいのは当然ですよね。また今の技術は一種の商業主義とともにある。僕が考える建築の役割は、ひとつには公共空間をいかに増やしていくかということです。しかし東北の震災復興にしても、そのようには向かっていません。

髙宮　丹下さんの《代々木屋内総合競技場 第一体育館》は、今なら技術的にも予算的にも難しいものではないかもしれません。でも当時はコンピューターも電卓もなくて、手回し計算機を使ってたいへんな労力で解析していた。ところが、逆に今はそういう建築がつくれない社会になってきた。それとは違うところに、建築の価値が向かっているように思います。

第12回

表層・深層・透層

カーン《キンベル美術館》(1972年)

Introduction _by Yoshihiko Iida_

12

いよいよ12回目、西洋の近代建築を取り上げる通常講義の最終回で、まさにわれわれが生きている現代の話となります。20世紀を席巻したモダニズムという建築言語がどんなふうに浸透していき、また変質していったのか、そういうお話しになるのかなと思います。ではお願いします。

Lecture _by Shinsuke Takamiya_

今回はモダニズム以降のレイト・モダニズムからコンテンポラリーまでの系譜がテーマです。これまでのモダニズムでは、二項対立的に論じてきましたが、今回はそうではありません。モダニズムの教条主義的なまとまった運動から、そうではなくなってきたからです。多様化したわけです。槇文彦さんはそれを指して「漂うモダニズム」[*1]といっています。モダニズムは大きな船で航海していたようなものだ、ところが60年代を過ぎてからは、バラバラな運動や思想が小舟のように大海原に漂っているような状況になっている、そういう意味です。

*1
槇文彦『漂うモダニズム』
（左右社、2013年）

　今日は、モダニズムの終焉を受けて、それを乗り越えるようとする3つの「層」の話をします。まずは「表層」。これは建築の表層に表れる意味、記号に関わるデザインの話です。それから「深層」。建築の本質に戻って、ステレオタイプとは違うモダニズムをやろうとした動きがありました。最後は「透層」。20世紀の終わりから21世紀にかけて、同時代性を象徴するような建築が現れます。

　なお今回は、日本の建築家、とくに先輩や同輩にあたる人が多く出てきますが、その人たちは「さん」の呼称としますのでご了承ください。

モダニズムの終焉

モダニズムが終わったとされるのは、前にも触れましたが、時代としては1960年代の初めです。

1956年、CIAMの第10回の会議で、スミッソン夫妻[2]やア
ルド・ファン・アイク[3]などの若い建築家がチームXを結成して
CIAMに反旗を翻します。世の中の都市は一向によくなって
いない、モダニズムの思想は間違っていたのではないか、と
いうわけです。1959年、第11回のオッテルロー会議でCIAM
は正式に解体されます。非常に象徴的な事件で、モダニズム
は1910年頃から半世紀続き、この頃がそれ以降の動きとの
分岐点になります。

1960年代になると、いろいろ重要な本が出版されます。モ
ダニズムの思想によるアメリカの大都市はお粗末なものであっ
たと批判した、ジェイン・ジェイコブスの『アメリカ大都市の生
と死』[4]。構造主義の始まりとなった、クロード・レヴィ＝ストロー
スの『野生の思考』[5]。環境悪化に警鐘を鳴らした、レイチェ
ル・カーソンの『沈黙の春』[6]。脱構築主義のジャック・デリダに
よる『声と現象』[7]。1960年代に出版されたこれらの本は、い
ずれも西洋中心の科学的なモダニズム思想に対して問題を
提起した本です。

そして、1968年には、学生運動に端を発した「パリ5月革命」
で西欧の伝統的な価値観が大きく揺らぐことになります。また、
ローマクラブが1972年に出した『成長の限界』というレポート
では、20世紀の成長社会に限界がきていると警鐘が鳴らされ
ました。

建築に関する本としては、1964年のヴァナキュラーな建築
を数多く紹介したバーナード・ルドフスキーの『建築家なしの
建築』[8]、1966年のロバート・ヴェンチューリ『建築の多様性と
対立性』、そして1978年のチャールズ・ジェンクス『ポスト・モダ
ニズムの建築言語』[9]などが出版されています。こうした一連
の本で書かれたようなことが連動して、モダニズムの終焉が
宣告され、ポスト・モダニズムに向かうわけです。

「表層」の先駆け
──ニュー・ブルータリズム、構造主義

「表層」と位置づけたポスト・モダンの動きに先行する建築思
潮は、ニュー・ブルータリズムと構造主義です。

ニュー・ブルータリズムとは、イギリスを中心に、CIAMを終

[2]
アリソン（1928-1993）とピー
ター（1923-2003）夫妻。イ
ギリスの建築家、LCC勤
務後1950年に事務所設
立。レイナー・バンハムらと「イ
ンデペンデント・グループ」
を結成し、ニュー・ブルータ
リズムを主導した。チーム
Xの中心的メンバー。

[3]
オランダ生まれの建築家、
都市計画家（1918-1999）。
ETH卒業後、アムステルダ
ムの都市開発部勤務。デ
ルフト工科大学で教鞭をと
り、構造主義建築を提唱。
チームXのメンバー、1990
年RIBAゴールドメダル
受賞。

[4]
黒川紀章訳（鹿島出版会
[SD選書]、1977年）

[5]
大橋保夫訳（みすず書房、
1976年）

[6]
青葉簗一訳（新潮社[新
潮文庫]、1974年）

[7]
高橋允昭訳『声と現象──
フッサール現象学における
記号の問題への序論』（理
想社、1970年）

[8]
渡辺武信訳（鹿島出版会
[SD選書]、1984年）

[9]
竹山実訳（a+u、1978年10
月臨時増刊号）

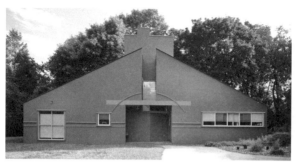

図1 ヴェンチューリ《母の家》(1964年)

図2 ジョンソン《AT&Tビル》(1984年)

わらせた若手建築家たちがチームＸ（テン）というグループを結成し、前回も話したような、モダニズムの白い箱ではない工場っぽい即物的な建築をつくろうとした動きです。たとえば、スミッソン夫妻の《ハンスタントン小学校》[*10]といった作品や、前回説明したジェームズ・スターリングの初期作品《レスター大学 工学部棟》《ケンブリッジ大学 歴史学部棟》[p.226]などを指します。

　もうひとつの構造主義は、もともとレヴィ＝ストロースらの現代思想を指す言葉です。未開の地で暮らす民族を調査して、彼らの社会制度を分析すると、現代の西洋社会と本質的には変わらないということを明らかにしました。建築における構造主義として、アルド・ファン・アイクの《アムステルダム市立孤児院》[*11]や、ヘルマン・ヘルツベルハーの《セントラル・ベヒーア保険会社》[*12]が挙げられます。どちらもユニットの集合としてつくられた建築です。現代思想が建築に置き換えられると、本来の意味と関係がなく、何か形骸化したような表現になってしまいますね。これは構造主義だけでなく、これから説明するデコンストラクティヴィズムもそうなのですが。

表層1　ポスト・モダニズム

「表層」の最初はポスト・モダニズムです。といっても、この次のデコンストラクティヴィズムやマニエリスムを含めた全体のこうした動きを、ポスト・モダニズムとする場合もありますが、ここでは、それぞれ分けて説明することにします。

　ソシュールによる言語学では、言葉には「意味するもの＝

[*10] イギリスのノーフォークに1954年に完成したニュー・ブルータリズムのアイコン的建築。即物的な鉄骨構造やレンガの表出した工場風の学校建築。

[*11] 1960年完成。年齢によってグループに分けられ、10m角の平面のユニットとその周りの3.3m角の平面ユニットの集合として構成された建築。ファン・アイクの代表作。

[*12] 1972年完成。9m角の平面が集合し積層され、吹き抜けやコートなどによってそれらが構造づけられたオフィスビル。個人やグループ単位に対応する執務空間が特徴。

図3　ゲーリー《サンタモニカの自邸》（1979年）

図4　チュミ
《ラ・ヴィレット公園》（1982年）

シニフィアン」と「意味されるもの＝シニフィエ」の2つがあり、両者は整合していないと考えます。これを建築に応用すると、中身と異なる「表層」のデザインが出てくるわけです。要するに、モダニズムの「表層」が抽象的な無表情の白い箱だったのに対して、外に現れた意味・記号に重きを置いた建築ですね。

　先鞭をつけたのが、先に触れたロバート・ヴェンチューリの『建築の多様性と対立性』です。僕たちはこの本から非常に影響を受けました。そこでは歴史上のさまざまな建築を引用して、モダニズムの退屈な「表層」を攻撃します。その中で彼は、ミースの「レス・イズ・モア」をおかしいと批判しました。デザイン・ヴォキャブラリーを削ってミニマルにしていくことが素晴らしいのではなく、デザインはもっと饒舌で多様であっていいといったのです。

　ロバート・ヴェンチューリの《母の家》[図1]はポスト・モダニズムのアイコン的建築になり、一世を風靡しました。ヴィンセント・スカーリー[*13]という評論家は、これを「20世紀後半の最も偉大な小さい建築」といっています。要は、アメリカのヴァナキュラーな「普通の家」の表情をした建築なんですよね。それを新しい建築として再提示しています。

　ポスト・モダニズムの重要人物といえば、もうひとり、フィリップ・ジョンソンがいます。ミースについて話した第9回でも出てきました。彼は人生の中で何度もスタイルを変えた建築家です。MoMAの建築部門のキュレーターとして呼ばれて「インターナショナル・スタイル」の展覧会を企画します。ミースをアメリカに紹介し、後年には《シーグラム・ビル》を共同で設計していま

*13
アメリカの建築史家(1920-)。イェール大学卒業後、1991年まで同大学美術史科教授を務める。「シングル・スタイル」やプエブロの先住民住宅など、時空を超えたアメリカの歴史遺産の建築評論で有名。

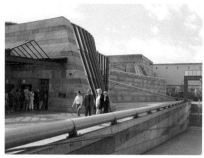

図5　スターリング
《シュトゥットガルト州立美術館》(1984年)

図6　同 平面図

す。そんなジョンソンですが、1970年代にポスト・モダニズムに転身します。そしてつくった作品がニューヨークの《AT&Tビル》[図2]です。中身は普通のオフィスビルですが、建物の頂部は、18世紀のネオ・クラシックのチッペンディール・キャビネット[*14]の「ブロークン・ペディメント」の装飾がついています。老大家のジョークではないか、ともいわれたのですが、そういう古い様式をそのまま建築に引用するというスタイルもまた、ポスト・モダニズムの特徴でした。

*14
ロンドンの家具デザイナー、キャビネット・メーカーのトーマス・チッペンディール(1718-1779)によるキャビネット。中央が丸く欠けたペディメントが特徴。

表層2　デコンストラクティヴィズム

2番目はデコンストラクティヴィズムです。これはしばしば「デコン」と省略して呼ばれたりもします。ジャック・デリダがいい出したもので、簡単にいってしまえば、世の中に広まっている西洋中心の哲学や思想を全部壊してしまえという考えです。

　建築では、少し破壊された廃墟的な建築を、こう呼ぶようになりました。中でも一番有名なのがフランク・ゲーリーです。彼はカナダで生まれたユダヤ人で、若いときにロサンゼルスに移住します。ロサンゼルスのインフォーマルな空気と、ハリウッドの夢を売る世界の雰囲気を一身に引き受けたような人です。彼の作品で世界的に知られているのは《ビルバオ・グッゲンハイム美術館》[*15]ですが、初期のエポック・メーキングな作品に《サンタモニカの自邸》[図3]があります。彼は古い家を買って、そこに増築をしていくことで、デコンストラクティヴィズムのアイコン的な建築をつくりあげました。ほかには、ベルナール・チュミ[*16]のパリの《ラ・ヴィレット公園》[図4]などがデコンストラクデ

*15
《ソロモン・R・グッゲンハイム美術館》の分館として、衰退した港湾地域の一角に1997年に開館。チタンで覆われたデコンストラクティヴィズムの自由曲線の形が話題になる。

*16
スイス生まれの建築家、建築評論家(1944-)。ETH卒業。AAスクールやプリンストン大学で教鞭をとる。現在、コロンビア大学建築都市計画保全学部長。著書に『建築と断絶』(山形浩生訳、鹿島出版会、1996年)がある。

図7 磯崎新《つくばセンタービル》(1983年)　　図8 同 平面図

ヴィズム建築の代表作です。

表層3　マニエリスム

ポスト・モダンの建築思潮として最後に紹介するのがマニエリスムです。いろいろな建築言語を「手法」として採り入れた建築です。その際に、理念については気にしません。第1回のレクチャーで話したルネサンスに続くマニエリスムと一緒で、マナー、つまりデザイン要素を組み立てる「手法」をコンセプトにするものです。

　ニュー・ブルータリズムで挙げたジェームズ・スターリングは、途中からこのマニエリスム——「手法」の建築をつくるようになります。後期の代表作《シュトゥットガルト州立美術館》[図5, 6]で、彼はカール・フリードリッヒ・シンケルの《アルテス・ムゼウム》[p.60]を「手法」として引用します。方形のギャラリーの中心に円形の空間があるという構成は同じですが、シンケルの中心はドームで、スターリングは広場です。反転させてヴォイドの空間をつくる部分も手法的といえます。スロープなどの周りの設えはル・コルビュジエ的な造形が垣間見え、石積みも一見クラシックに見えますが、それとはまったく違う手法です。

　そしてマニエリスムを代表する建築家のもうひとりは、みなさんご存知の磯崎新です。磯崎さんの代表作が《つくばセンタービル》[図7, 8]です。敷地の真ん中に、ミケランジェロが設計したローマの《カンピドーリオ広場》[p.25]を引用します。ただ、《カンピドーリオ広場》の真ん中は盛り上がっていて、マルクス・アウレリウスの騎馬像があるのですが、《つくばセンター

239

ビル》の広場の真ん中は、逆に下がっていて噴水になっている。ほかにも、建物の壁面には新古典主義のクロード=ニコラ・ルドゥー風のルスティカ積みを引用したりと、それらすべてを併置した「手法」を凝らしています。

磯崎さんは建築の「手法」を7つ挙げて、いわゆるデザインはしない。ただ「手法」で建築をつくるだけだ、といいます。7つの「手法」とは、「布石」「切断」「射影」「梱包」「転写」「応答」「増幅」[*17]で、こうした「手法」だけで建築をつくることが、マニエリスム的な考え方でもあったわけです。

*17
磯崎新著『手法が』(美術出版社、1979年)

深層1　ルイス・カーンの建築

「表層」の次に取り上げるのは建築の本質的な問題、つまり「深層」に関わろうとする思潮です。ここではルイス・カーンの建築と、ケネス・フランプトンの「批判的地域主義」という論考で取り上げられた建築について話をします。

カーンは建築デザインの本質を突き止めようとした人です。建築を哲学化した、といってもいいかもしれません。略歴を見ると、ペンシルヴェニア大学でアメリカン・ボザールの教育を受けるのですが、若い頃はほとんど建築の仕事はありません。50歳にして初めてデビューしますが、73歳で亡くなってしまいます。この短い20数年間に、建築の教育者として、また建築家として、そして思想の実践者として活躍しました。

彼の思想を表す言葉として、「オーダー」、「サーヴド・アンド・サーヴァント」、「フォーム」、「ルーム」、「ライト・サイレンス」という5つのキーワードを挙げます。

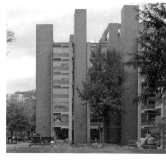

図9　カーン《ペンシルヴェニア大学リチャーズ医学研究所》(1964年)

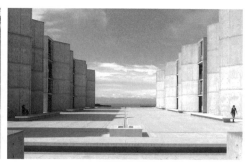

図10　カーン《ソーク生物学研究所・研究棟》(1965年)

「オーダー」というのは、空間がこうありたいと願う精神や意志のことです。それが空間の本質の中に既にあって、デザインはそれに従えばよい、といっています。
　「サーヴド・アンド・サーヴァント」は有名な言葉で、奉仕する空間と奉仕される空間がある、ということです。人が目的的に使う空間が奉仕される空間で、それに付随する階段や廊下などは奉仕する空間です。
　「フォーム」は彼の思想の真髄を表す言葉ですね。たとえば、スプーンなら丸い部分がすくうところで、細長い柄の部分が手でもつところ、と決まっているということです。その材料を変えたり、形を変えたりするのがデザインだといいます。
　「ルーム」もカーンらしい発想です。「ユニヴァーサル・スペース」や「フリー・プラン」の考え方とは逆で、囲われた部屋が建築の原点である、といっています。
　「ライト・サイレンス」は少し難しいですね。「ライト」は構造体が光を呼び込んでそれが空間になる、ということです。ロマネスク建築なら、厚い石の壁を光が変質しながら通り抜けてくる様子が素晴らしいし、ゴシック建築なら、ゴシックの空間寸法に高窓をつくるために架構があり、それによってあの光の効果が生まれている、そうした光と構築体の関係についていっています。「サイレンス」はさらに難しいですけど、建築の初めには沈黙があるはずだという。ほとんど哲学の世界ですね。日本でいう色即是空ですかね。
　「サーヴド・アンド・サーヴァント・スペース」の代表作が《ペンシルヴェニア大学リチャーズ医学研究所》［図9］です。レンガ張りのシャフト部分が「サーヴァント・スペース」、窓のある部

図11, 12　カーン《キンベル美術館》（1972年）

241

分が「サーヴド・スペース」です。それから研究室と実験室という「フォーム」を体現した《ソーク生物学研究所・研究棟》[図10]は、生物医学者ジョナス・ソーク博士が主宰する研究施設です。素材への畏敬の念が感じられるのもカーンの建築の特徴で、ここでは打放しコンクリートとチーク、そして広場のトラヴェルチーノ・ロマーノの使い方がとても素晴らしく、その広場の先には太平洋が広がります。

　そして、もうひとつ紹介したいのが《キンベル美術館》[P.232-233, 図11, 12]です。僕らの世代で「あなたの好きな建築を挙げてください」と聞くと、これがいつもダントツ1位になっていました。きれいですよね。天井はサイクロイド曲線になっていて、頂部にあるトップライトから採り込まれた光が、パンチングメタルに反射して、ドーム天井の曲線に沿って入ってくるんです。カーンのいっている構造体が呼び込む「光」というのが、ここへ行くと本当によく理解できます。

深層2　ケネス・フランプトンの批判的地域主義

ケネス・フランプトンはイギリスに生まれてアメリカで活躍している評論家です。彼が1980年代の終わり頃に「クリティカル・リージョナリズム」という論考を発表します。日本語では「批判的地域主義」と訳されています。ポスト・モダン、レイト・モダンに代わるこれからの建築として、この概念を提示したわけです。つまり、百花繚乱のポスト・モダンの「宴」は終わりにして、身体的、触覚的で、しかも地域に根ざした成熟した建築が評価されるべきだというわけです。

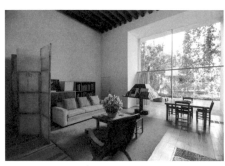

図13　バラガン《自邸》（1947年）　　　　　図14　同屋上

この特質を、彼は、著書『現代建築史』*18の中で、次の7項目を挙げて説明しています。

1. 中心的でなく周縁的。──近代運動初期のユートピア主義に批判的だということです。

2. 独立したオブジェとしての建築ではなく敷地領域全体を指向する。──セルフ・コンシャスな建築ではなく、周囲に配慮しているということです。

3. 建築が脈絡のない背景画的なものではなく、テクトニック的な建築。──建築というのは「場所（トポス）」、「類型（タイポス）」そして「結構（テクトニック）」の3つのベクトルの作用によって生成されるとしています。

4. 場所の地形、気候条件など敷地の特殊要素を強調する。

5. 身体的で触覚的なものを重視し、情報主義より経験主義を重視する。──ポスト・モダンに逆行するような考え方ですね。

6. 地方独自の土着性を再解釈し、全体の中に不連続に挿入する。

7. 普遍的な文明を是とする支配的文化を中心とした既成概念が、不適当であることを示唆できる。

当然ですが、第10回のレクチャーのリージョナリズムに通底する部分が多く、なるほどと頷かざるを得ません。

フランプトンが批判的地域主義を語る中で挙げている建築家の作品を見てみます。

*18
中村敏男訳（青土社、2003年）

批判的地域主義の建築──バラガン

ひとりめはメキシコのルイス・バラガンです。この人は、ある意

図15　バラガン
《ラス・アルボレダス》（1961年）

図16　バラガン
《クアドラ・サン・クリストバル》（1968年）

味でランドスケープ・アーキテクトですね。彼の《自邸》[図13,
14]は、金属やガラスを使ったノーマン・フォスターのような「ハ
イテク」建築と対極にあるというのがわかると思います。彼の
デザイン言語のキーは、メキシコの強い光、土着的な色、中庭、
噴水です。なかなかラスティックかつ触覚的でいいですよね。
バラガンは、「自分の家は避難所であり、単に便利なだけのモノ
ではなく、エモーショナルな建築だ」といいます[19]。平面は
モダニズム的ですが、メキシコらしく窓が制限された壁っぽい
空間になっています。彼は、モダニズム建築の窓面積を半分
にすると、すべての建築が良くなるともいっています。

　《ラス・アルボレダス》[図15]という馬の水やり場が、彼の作
品では一番いいと思っています。一枚の白い壁と、横に延び
る水盤、それとユーカリの木が列柱のように立っているだけ。
水と壁一枚でこれだけのランドスケープをつくったということが
素晴らしいことです。

　《クアドラ・サン・クリストバル》[図16]も馬の厩舎と乗馬クラ
ブみたいなものなのですが、これもランドスケープそのものです
よね。壁面のピンク色はブーゲンビリア、赤色はジャカランダ、
青はメキシコの空の色と、非常に土着的な色彩が特徴的です。

*19
Emilio Ambasz『The
Architecture of Luis
Barragan』(MoMA、
1976年)

批判的地域主義の建築──ヨーロッパの建築家たち

ケネス・フランプトンは、彼の本の中で、ヨルン・ウッツォンの《バ
ウスヴェア教会》[図17, 18]を絶賛します。平面は細長く、
両側の側廊はコンクリート平板という、工業生産的な現代の
ヴォキャブラリーでつくっているのに対して、教会の内部は現
場打ちコンクリートになっていて、円を組み合わせた独特の
ヴォールト空間です。この構成が、フランプトンにいわせると「テ
クトニック建築の真髄」だということです。

　ポルトガルの建築家アルヴァロ・シザは、長く続いた独裁政
権による経済状況の悪化で、50歳くらいまでほとんど仕事が
ありませんでした。代表作は《ガリシア現代美術館》[図19,
20]です。とても触覚的な建築で、スタッコと石だけでつくられ
ています。単一素材が光をよく表現していて、素晴らしい建
築だと思います。彼は、あらゆる材料があって、取り扱いがマ
ニュアル化され、職人がいなくても建築ができるようになって

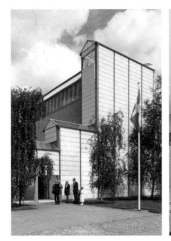

図17, 18　ウッツォン《バウスヴェア教会》(1976年)

図19, 20　シザ《ガリシア現代美術館》(1993年)

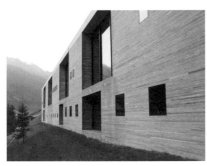

図21, 22　ズントー《テルメルバード・ヴァルス》(1996年)

図23　コールハース《クンストハル》(1992年)

いるオランダ建築を批判的に見ています。ポルトガルでは使える材料が限られている。だけどいい職人がいるので、いい建築ができるといっています。ひとつの文明批判ですね。

　批判的地域主義の建築家として最後に紹介するのは、ピーター・ズントーです。《テルメルバード・ヴァルス》[図21, 22]という温泉施設は石を平積みにしてつくられています。彼は地域の素材や表層の触覚や光などを非常に大切にした設計をします。素材の選択とディテールの精緻さは、彼の面目躍如といった作品です。

透層1　レム・コールハースの建築

最後の「透層」というのは、20世紀後半から21世紀にかけてのものです。「透層」は伊東豊雄さんによる造語です。2000年に『透層する建築』[20]という本を出しています。その中で伊東さんは、こう主張しています。モダニズムでは、ビルディング・タイプで建築のデザインを分けたり、用途地域で都市を分割したりと、切り分ける計画を行ってきた。そうではなくて、境界の曖昧な建築もありうるのではないか。プログラムもはっきりと分かれているのではなく、機能が融合したり、違う目的の空間が乗り入れたりする。つまり、既成概念のプログラムの枠にとらわれることのない、複数のレイヤー（層）を突き抜けているような建築が、錯綜した現代社会には求められていくのではないか。それを「透層」する建築と呼びました。

　「透層」の建築から思い浮かぶのが、レム・コールハースの作品です。彼はオランダ人で、もとはジャーナリストで脚本家

[20]
（青土社、2000年）

図24, 25　コールハース《シアトル中央図書館》(2004年)

でした。非常に多才な人ですね。彼の事務所はOMAといって、1975年、ロンドンに開設しました。何をやるにも膨大なリサーチがまず行われていて、それはとても設計事務所だけではできません。それでリサーチを専業とするAMOという組織までつくりました。「透層」の一面を捉えるために、彼の建築の理念を示すキーワードをいくつか紹介します。

　まずは「グローバリゼーション」。モダニズムの「インターナショナル・スタイル」は、教条主義的な理念で国際化を目指したが、実際はそうではなくて、資本主義が世界中を駆け巡っていて、中国もドバイもアメリカもみんな一緒になったのだ、といっています。

　「ビッグネス」。資本主義が発達して、いまや都市そのもののような巨大な建築ができている。そういうものがこれからの建築になるんだ、ということです。彼が設計した北京の《CCTV》[21]やフランスの《ユーラリール》[22]などがその例ですかね。

　「ジェネリック・シティ」、つまり「無印都市」を意味します。今までの都市はそれぞれにアイデンティティがあって、中心と郊外の関係も明快だったのに対し、今はフラットになってきて拡散している、という見方です。ロサンゼルスがその代表だし、東京もその傾向がある。世界中の都市が、そういう「無印都市」になりつつあるというわけです。

　ほかにもありますが、コールハースはこういうものをすべて、是としているわけです。モダニズムが忌避してきたことを、彼は全部容認してしまうのです。

　実際の作品を見てみましょう。オランダはロッテルダムにある

[21]
2008年完成の中国中央電視台本部ビル。高さ234m、51階建ての巨大な門型のオフィスビル。2002年の国際コンペによりコールハースが設計を担当、構造設計はセシル・バルモント。

[22]
1994年の英仏トンネルの開通に伴いTGVのリール・ヨーロッパ駅の大規模開発が行われる。全体計画をコールハース(OMA)が担当し、建築でもコングレスポ(会議展示場)を担当。

図26 ヘルツォーク&ド・ムーロン 《テート・モダン》(2000年)　図27 伊東豊雄 《せんだいメディアテーク》(2001年)　図28 同 3階平面図

　《クンストハル》[図23]は収蔵庫をもたない美術館です。この建築は、建物の中を公園の道路が貫通し、公園から一段上がった道路につながるスロープがあり、床が斜めになったりしてすごく錯綜しているんですね。これは「透層」の人たちの共通点なのですが、彼らは既視感のない平面図を描きます。計画案の段階で発表された平面図を見たのですが、空間が複雑でどうしても読めませんでした。

　《シアトル中央図書館》[図24, 25]も既成概念を超えた建築です。書庫の床が傾いていて、常識的には考えられません。レム・コールハースというのは、設計の前にさまざまな調査をしていくのですが、最後は一番格好いい建築をつくるといわれています。結局、こういった形というのはリサーチから演繹的には出てこないんですよね。

透層2　Light Construction

20世紀末の最後を締めくくる展覧会がMoMAで開かれました。1995年の「Light Construction」展です。MoMAのキュレーター、テレンス・ライリーが企画したものですが、世界的な建築家、約30名の同時代の作品を集めた展覧会でした。ポスト・モダニズムの表皮とは違った薄くて軽い表層、あるいはコンピューターを駆使した新時代の建築などを、彼は「Light Construction」と名付けたのでした。

　その中には、スイスの建築家ヘルツォーク&ド・ムーロンの処女作《ゲーツ・コレクション近代美術館ギャラリー》[23]や、日本からは伊東豊雄の《風の塔》[24]や《諏訪湖博物館》[25]、そして

[23] 1992年ミュンヘンに開館したコンテンポラリー・アート・ギャラリー。簡潔な形態、クリアストーリーや外壁の木仕上げなどを特徴とする建築。

[24] 1986年に横浜駅西口に完成したパンチングメタルのオブジェ。地下街の吸気塔をアートとして再生した作品。

[25] 1993年完成した下諏訪町立の博物館。曲面アルミ・パネルで覆われた船を思わせる建築。

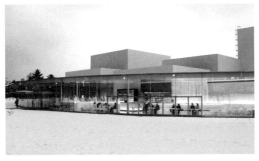

図29　妹島和世＋西沢立衛（SANAA）《金沢21世紀美術館》(2004年)　図30　同 平面図

妹島和世の《再春館製薬女子寮》[*26]といった作品が取り上げられていました。

でもここでは、その後の3者の最新の建築の中で、「透層」というコンセプトに近い作品を取り上げて、この講義を締めくくりたいと思います。

まず、ヘルツォーク＆ド・ムーロンについては《テート・モダン》[図26]です。これはロンドンの使われなくなった火力発電所のコンバージョン建築です。コンテンポラリー・アートの美術館ですが、内外とも火力発電所の佇まいをできるだけ残し、美術館というプログラムを重ねる。つまり、発電所の残像と美術館というプログラムを「透層」するということを試みています。

次の伊東さんの作品としては、やはり《せんだいメディアテーク》[図27, 28]でしょう。佐々木睦朗さんの構造を含め、たいへん話題になった作品ですが、「透層」の言葉の発明者だけあって、いろいろなプログラムを併置させ、その境界を曖昧にするようなデザインで大成功をおさめています。

最後の妹島さんの作品は、西沢立衛さんと共同で設計した《金沢21世紀美術館》[図29, 30]です。正円の外形と正方形の展示室群からなる既視感のない美術館ですが、プログラム的には、有料域の外側を無料域で包むような構成になっています。このことで、利用者の境界を曖昧にするとか、展示機能の常識である一筆書きの動線を止めて自由動線にするとか、いわゆる裏方も表方もデザイン的には消し去ってしまうといった斬新な「透層」を試みています。今までの美術館の概念を超えた建築といっていいでしょう。

*26
1991年熊本市に完成した製薬会社の社員寮。狭い4人部屋のベッドルームと対照的に吹き抜けの広い共用リビングルームで構成された建築。

12 Dialog *by Shinsuke Takamiya × Yoshihiko Iida*

飯田　僕が建築を学んだ1960年代以降というのは、今日紹介されたようないろいろな建築スタイルが現れた百花繚乱の時代でした。そしてそれらを同時代的に見て、刺激を受けていたのです。その中でも、批判的地域主義の建築のあり方に僕は一番共感します。コールハースの建築も好きですし、彼の言説も魅力的ですが、実現した建築が果たして彼がいうグローバリゼーションの通りになっているかというと、決してそうではなくて、やはりそこにはリージョナリズムが入っているという気がするのです。

髙宮　なるほどね。

飯田　今日の話の中に、髙宮さん、谷口吉生さんの作品は出てこなかったのですが、どうしてですか。

髙宮　それは意図的に外しました。敢えて分類するなら、やはり批判的地域主義に入るのだろうと思います。フランプトンの『現代建築史』で、最後に批判的地域主義の章が出てくるのですが、その中に僕らは取り上げられていません。日本の建築家で入っているのは安藤忠雄さんだけです。でも「日本語版へのあとがき」というページが追加されていて、そこには「こうした文脈の中では誰もが谷口吉生の優れた作品を思い浮かべるに違いない」と書かれています。要は批判的地域主義の文脈の中で、われわれの建築も取り上げています。

飯田　なるほど、よくわかります。これからの建築を予測すると、髙宮さんはどういうものが生き残っていくと思いますか。

髙宮　それは私より若いあなた方が考える仕事じゃないんですか。

飯田　そう返されると僕も困るのですが、やはり東日本大震災の後、建築を考える条件がいろいろ変わってしまったとは思います。そのことを踏まえても、先ほど触れたリージョナリズム的な建築に取り組んでみるというのは、価値あることだと思っています。

髙宮　僕は東日本大震災でがっくりきました。デザインはいま一歩だけど、安全安心の面からは一番、それが日本の建築の売りだったのに、それがもろくも壊れてしまった。デザインもダメで、安全安心もないとなったら、僕たちは何をつくってきたんだろう、と考え込んでしまいました。これからの日本

は成熟した社会にふさわしい建築をつくっていかなければいけないと思います。それはある意味で批判的地域主義に通じる、質の高い「普通」の建築です。保守的に聞こえるかもしれないけど、それが僕たちの生きる道ではないかと思います。

飯田 そうはいっても建築家には、もっと新しいものを生み出したいという欲があります。僕はあるべきだと思います。

髙宮 それは反対しません。凡庸な、醜い建築をつくれといっているわけではないんです。

飯田 この連続講義でルネサンス以降の建築の歴史をみてきて、建築は社会や制度の変化に翻弄され続けてきました。しかし一方で、社会や制度を建築が先導していくというイメージも、どこかでもち続けたいとも思うのです。あっという間に12回の連続講義が終わってしまい寂しい気もします。この1年間、講義のテキストを準備されるなど、髙宮さんご自身たいへんな時間と力を注いでいただいたととも聞いています。僕にとっても、また、受講生のみなさんにとっても、当初の目論み以上に充実して楽しい時間でした。あらためて髙宮さんに感謝申し上げます。1年間本当にありがとうございました。

番外編

シンポジウム「現在地を考えよう」

飯田　これまで1年間にわたり、ルネサンスからはじまって12回の講義が修了しました。今回は番外編ということで、総括的な意味合いもありますが、少しリラックスした雰囲気でやりたいと思います。事前にお知らせしたように、みなさんに次のような課題を考えてもらっています。「講義を聞いていた中で、あなたの行ってみたい時代、会ってみたい建築家は誰でしょうか。そのことは、今の自分とどのようなつながりがあるのでしょうか。もしくは、まったくないと思いますか」。この回答を前に貼った年表に書き込んであります。ご自分の回答をもとに、ひとりずつ感想を含めてお話していただきたいと思います。

受講生A　私にとって最も興味深かったのは、第3回「崇高の自律性とピクチャレスクの他律性」で、ヴィジョナリーの建築家とカール・フリードリッヒ・シンケルの対比をする回です。今まで誰も自覚していなかった美の概念が、言葉にすることであらわになり、そこから新しい建築が生まれてきた、というお話でした。

髙宮　近代建築を取り上げるときに、どこまで遡るのかという問題があります。第4回「新素材と新技術」のようなエンジニアが活躍する頃が最初だという人もいれば、アール・ヌーヴォーが最初だという人もいます。その中で僕は、18世紀の産業革命と啓蒙思想あたりがモダニズムの原点ではないかと思い、今回のレクチャーではそこまで遡りました。今、挙げてくれた啓蒙思想の時代の建築は、それまでの様式との格闘なんですよね。そのために、個人主義や平等の思想、理性だとかを全面に出して、文化を築いていこうとします。それが近代につながると考えたわけです。

受講生B　第4回「新素材と新技術」は、建築家ではなくエンジニアが新しい建築の突破口を開いていったという話でした。建築家は様式主義を突き抜けられなかったわけですが、じつは今もそんなことが起きているともいえそうです。たとえば、人と人との関係をつなぐコミュニティ・デザイナーも、100年後の人から見たらかつてのエンジニアと同じようなものに映るのかもしれません。

飯田　建築家の活動領域をどう捉えるのかですね。僕はわりと広く捉えていて、この会場になっているカフェをつくって、

連続講義を開催したりすることも、建築家の活動のうちだと考えています。社会状況の変化や技術の発展などによって、僕らが考えてきたものづくりの手立てが一挙に変わっていく可能性もあるわけだから、建築を変える新しい何かは、いつの時代にもその周辺にあるのではないでしょうか。最近はリノベーションが一挙にクローズアップされてきましたしね。

受講生C 設計事務所を主宰しています。講義を聞いて、いくつかの過渡期と思われる時代が魅力的でした。たとえば、1500年代のルネサンスからバロックへの移行期や、1800年代の産業革命の時代です。1900年代の前半も、第一次世界大戦などの社会状況に建築家たちが翻弄されつつ、それぞれの新天地を目指して活動しました。私はこのときに活躍したジュゼッペ・テラーニが大好きなので、講義では少し駆け足になってしまったその部分をもう少しうかがわせてください。

髙宮 テラーニのような建築家は、イギリスやドイツではなかなか生まれないですね。具体的な特長を上げると、プロポーションの素晴らしさ。さすがフェラーリをつくる国だなと思います。それから根っからのファシストだったのに、つくる建築はファシズム的ではない。すごく詩的で、そこがテラーニの素晴らしさです。

飯田 僕も《カサ・デル・ファッショ》を見たときは感動しました。ファシストの政党のための建築なのに、非常に繊細できれいなところが不思議ですね。それから《サンテリア幼稚園》も素晴らしかったです。あの時代のイタリアの建築はじつに創造的だったと思います。その後は寓意性を重んじる建築になって、表層的なデザインにもなっていってしまうのですが。

受講生D 私が気になったのはミース・ファン・デル・ローエです。住宅から超高層ビルまで、いろいろなスケールの建物に関わりましたが、いずれもデザイン性の高さを保っています。そのことに感心させられました。

髙宮 建築家の好みはミース派とル・コルビュジエ派に分かれるんですね。ル・コルビュジエは、理論的でアジテーションもやるけれど、最後は《ロンシャンの礼拝堂》みたいなものに行きつく。一方、ミースの建築は抽象的に見えるが、「アルヒテクトゥア（建築）」ではなくて「バウクンスト（建物）」と

するために、「いかに見えるか」という具象的なことを大事にした。講義では二項対立的な取り上げ方をしてきましたが、その意味では2人とも複眼的だった。

飯田　今日の回答では、ミースを挙げた人が多かったですね。ル・コルビュジエを選んだのはひとりだけ。ミースは、スケールをどう見せるのかというところに長けていると思います。でも面白さでいったらコルビュジエのほうが上かなと僕は思うんだけど。

受講生E　ル・コルビュジエを選んだのは自分です。僕は、じつはル・コルビュジエ本人が《サヴォア邸》は失敗だった、と考えているのではないかと思うんです。「新しい建築の5原則」という発明をしておきながら、最終的な形はプロポーションで決めてしまう、つまり美意識が働いてしまった。《マルセイユのユニテ・ダビダシオン》でも、モデュロールという身体性にもとづいたスケールで部屋の形を決めながら、最終的には自分の美意識が働いてプロポーションに回収されてしまう。そういう葛藤がル・コルビュジエには常にあった。そこに自分の問題意識との重なりを感じます。

飯田　僕にはル・コルビュジエはあまり葛藤していたように見えないんですよね。ものを決めるときにこだわりがなく、どんどん自由になっていっている感じ。《サヴォア邸》もそうですし、インドの作品群も感動的なくらい好きにやっている。どうしてああいったものをつくれるのかはわからないのですが、そうした面白さをコルビュジエはもっていると思うんです。逆にミースは、「ミース的なもの」にこだわっていって、どんどん不自由になっていくように感じる。

髙宮　僕はやっぱりシンケルが好きだから、ミースが好きですね。学生の頃はル・コルビュジエ一辺倒だったけど。

飯田　ル・コルビュジエの回でも話しましたが、むかしフランスのストラスブールでパーティに出たときに、腕にル・コルビュジエの絵にある「太陽と月」の刺青をした若い建築家がいました。それほどフランス人はル・コルビュジエが好きなんですね。みんな、ル・コルビュジエの作品がストラスブールにできていたらといまだに悔しがっている。

髙宮　ル・コルビュジエの《ストラスブールの会議場案》は、本当に素晴らしいプロジェクトですよね。

受講生F　講義の中で興味をもったのはアンリ・ラブルーストの装飾でした。モダン・デザインは機能性を求めて発展し、その過程で装飾をなくしていきましたが、やはり装飾には重要な役割があったのではないでしょうか。そういう理由から、ボザールのアンリ・ラブルーストのスタジオでもう一度勉強したいなと思いました。ボザールの建築教育というと今はあまりいいイメージをもたれていないようですが、模倣をして身体に手法と美的感覚を染みこませる修練は、建築をつくるうえで欠かせないのではないでしょうか。

髙宮　おっしゃる通りで、モダニズムというものを相対的に見て欲しいんですよね。ラブルーストの図書館に入って「素晴らしいな」と思う気持ちは、ル・コルビュジエやミースの空間からは得られないものだと思うんです。モダニズムが盛り上がった期間はせいぜい60年くらい。一方、クラシシズムは、ルネサンスでリヴァイヴァルしてから600年間続いているわけで、やはりそれなりの魅力があるんだと思います。モダニズムに欠けていたものを、そのあたりから学ばなければならないのではないかと思います。

受講生G　私にとって一番印象に残ったのは第4回です。《クリスタル・パレス》《機械館》《エッフェル塔》のような新しい技術を駆使した建築を、一般の市民がどのように受け入れたのかを空気として感じてみたいと思いました。

髙宮　今挙げられた建物は、いずれも万博の施設なんですね。つまり、恒久的なものとして想定されていなかったから、それまで体験できなかったようなものでも一般に受け入れられたのかもしれません。とはいっても、《エッフェル塔》は当時の文化人がみんな猛反対の大キャンペーンを繰り広げたんですが、今も残っていてパリの名所になっている。ということは、誰がなんといおうと、時代精神を伴ったいい建築は残っていくということだと思います。

飯田　《クリスタル・パレス》の内部空間を見てすごいと思った人は当時たくさんいたんじゃないでしょうか。ボザールの建築家でもそう思ったはずで、たとえばラブルーストの鉄という素材の使い方にも、そういった面が現れていると思います。

受講生H　私が聞いた講義の中で印象深かったのは、北

欧のリージョナリズムです。アルヴァ・アアルトやグンナール・アスプルンドによる、削ぎ落とされていない色気のある空間がいいと思いました。このリージョナリズムが生まれた理由について教えてください。

髙宮 20世紀になって、世界中が「インターナショナル・スタイル」一色に染まったかというと、そうではないんですよね。古典主義はしっかり続いていますし、ヨーロッパでも地方に行くと、モダニズムの受容の仕方が国によって全然違う。中でも北欧やスペインのような地域性の強いところでは、モダニズムが相対的に受容された。そしてそういう国の建築が、20世紀の終わり頃になって見直されていったんだと思います。くわしくはケネス・フランプトン『現代建築史』という本に載っていますので、ぜひ読んでみてください。

飯田 僕が昨年に出した本は『そこでしかできない建築を考える』[*1]とタイトルを付けました。世界中どこでもつくれる建築ではなく、そこでしかつくれない建築に、僕の意識は向いているというわけです。素材やディテールはどうしても地域性を入れざるを得ない。それを自分で発見していくことが大事だと思っています。

受講生I 建築系の修士2年生です。私はアーキグラムが手がけたような、アンビルトの建築が注目された時代に行ってみたいと思いました。学校の課題で延々と建たない建築をつくり続けているうちに、世の中の建築はすべてアンビルトから始まるんじゃないかと考えるようになりました。実現しなくても、人に共感を与え、後世に残るものがある、という事実が興味深いです。

飯田 僕もあの時代のアンビルト建築をドキドキしながら見ていた口です。建築が批評になるということがわかったんですね。実現した建築、あるいは建築を実現することがゴールではない、というのもその通りですね。

受講生J 僕も学生です。ハンス・ホラインは「すべては建築である」と言い切ったそうですが、そうやって異分野とつながりながら建築をつくるということに、僕自身は興味があります。

飯田 アーキグラムとも共通する時代の話ですね。当時は建築の概念が一気に広がっていった頃だったわけです。今

*1
飯田善彦著（フリックスタジオ、2014年）

も建築に変化が求められているけど、概念的な拡張というよりも、もっと現実的で具体的な変化が求められている感じはします。

受講生K　僕が行ってみたいのは、シンケルが活躍していた時代です。ルネサンス期からの建築の流れの中で、シンケルは突然変異的に出てきたような印象を受けました。どういうふうに他律性と自律性の両方をもった建築家になっていったのでしょうか。

髙宮　シンケルはもともと、啓蒙思想に端を発したフランスの新古典主義を、フリードリッヒ・ジリーという師匠を通して勉強した人です。だから《ノイエ・ヴァッヘ》や《アルテス・ムゼウム》には新古典主義が前面に出ています。これがシンケルの一面です。一方で、彼の場合は18世紀ドイツのロマン主義の影響もあって、若い頃イタリア旅行をしたときにゴシック建築やイタリアの田舎の建築に感動します。ゴシックというのは、人間の感性に触れる崇高さを備えていて、古典主義とは異なるもうひとつのロマン主義的な美学を形成したわけです。古典主義とロマン主義の両方を体得したことが、シンケルという建築家をつくりあげたのではないでしょうか。

受講生L　建築についてまったく知識をもたない状態で、この連続講義を受講しました。講義中にプロジェクターで映される写真はどれもきれいで感激させられました。中でもアスプルンドの《森の火葬場》は強く印象に残っています。私が死んだら、ここに葬られたいなと思いました。

髙宮　僕も《森の火葬場》に行ったときは、同じように思いましたよ。

受講生M　私はミース・ファン・デル・ローエの《シーグラム・ビル》が面白かったです。オーナー社長の娘が建築の素養があったそうですね。クライアントの感性や哲学が、いい形で建築に結びついたのだろうと思いました。

髙宮　同感です。僕は、建築はある意味でクライアントがつくるものだと思います。ミースのクライアントにもいろいろなタイプの人がいて、初期は第一次世界大戦もあって、いいクライアントに恵まれなかったんですね。ところがアメリカに渡ってからは、建築に理解のある優秀なディベロッパーと出会い、大きなタワー・マンションの設計をします。また、シーグラムの

社長のお嬢さんは、「金はいくらでもいいから、いい建築を つくってくれ」とミースに言ったと、第9回でお話しました。要 するに、この時代はクライアントの意志がはっきりしていたん ですよね。もちろんファンズワース邸みたいに、すんなりとプ ロジェクトが進まないことはありましたが、でも相手が見えて いれば、戦ったり妥協したりと戦術を考えることもできます。 しかし最近の日本の状況などをみると、クライアントが個人 ではなく、組織であったり、不特定多数だったりするので、 その意志が見えにくくなってきている。そういう時代に建築 家がどうやって生きていくか。これはこれからの建築家に突 きつけられたひとつの課題だと思います。

飯田 公共施設の設計をやっていると、話す相手は役人 です。この人たちは異動であっという間にいなくなったりし ます。僕たちは実際に使う市民のことを考えて建物を設計 しようとするんですけど、それを表立ってやると役人は拒否 しますから、与件の裏側を読んでやる必要があるわけです。 これがうまくいくときは面白い仕事になりますが、難しいで すね。

受講生N 僕は会ってみたい建築家としてギュスターヴ・エッ フェルを挙げました。先日ホーチミンに行って、エッフェルが 設計した《第2児童病院》(旧グラル病院)を見たんです。 1880年につくられた病院で、現在は小児病棟として使われ ています。この建物は軒が深くて、その下にハンモックを吊 るして子どもたちが寝ていました。お見舞いに来た家族と の団欒もここで行われています。設計したエッフェルは、鉄 骨造の可能性を真摯に考え、ベトナムの熱い気候に合った 建物を考えただけで、こんな使い方を想像していなかった でしょうが、これはこれですごく幸せな建築のあり方なので はないかと思いました。

飯田 社会に生み出された建築が、その後、どのように使 われていくか、僕もすごく気になります。悲しい場合もあるし、 うれしい場合もある。少し気になるのは、今の建築は明快 な使用目的があって、それに応えるように建てられるのです が、それが必要なくなったときにどうするかという問題です。 たとえば、小学校が廃校になったときに別の機能にうまく転 用できるかどうか、という話ですね。あらかじめそれを見込

んで設計することも考えられるのですが、どこまで射程距離を置いて設計するのかは難しいですね。

受講生O　ゼネコンで働いております。クライアントに対して、合理性や経済性だけでなく、気持ちがいいとか楽しいとか、定量的に表せないものをどう説明するのかが、日頃から課題と感じております。講義でミースの話を聞いたときに、彼はどういうふうにこれをやっていたのかな、と思いました。たとえば、《シーグラム・ビル》では「ここはきれいですよ」といった説明はしたのでしょうか。

飯田　ミースがどうだったかはわかりませんが、僕も自分の仕事をクライアントに「きれいでしょ」とはなかなか言えないですね。なんらかの合理的な説明をつけないと通らない。でも自分の中で、これは美しいはずという感覚をもつことはとても重要だと思います。

髙宮　先ほど、クライアントが建築をつくると言いましたが、そういうことなんですよ。わからないクライアントには「これは美しいんですよ」といくら説明しても通じない。そんなときは、美しいことを信じながら、いかに儲かるのかという話にしないとダメでしょうね。わかるクライアントには、説明しなくてもわかってもらえます。でも、「あなたに任せますから全部好きにやってください」というクライアントは、今はなかなかいないでしょうね。

受講生P　私がとくに興味を引かれたのは第11回「構造とハイテク」で、丹下健三に会ってみたいと思いました。父の実家が広島市内にあり、《広島ピースセンター》にはしばしば立ち寄っています。東京オリンピックのときの《代々木屋内総合競技場》もすごい建物ですね。これらの傑作をどんな思いで建てて、日本をどういうふうにしようと思っていたのか、それを聞いてみたいと思います。

髙宮　建築史家の藤森照信さんが、丹下さんへの追悼で、「昭和という時代に形を与えた建築家」と言っていたけれど、すごくいい表現だと思います。国家を背負っている意識をもった最後の建築家じゃないですかね。《代々木屋内総合競技場》も国家を挙げてのプロジェクトだったので、第11回で話しましたが、丹下さんはたいへんな入れ込みようで、スタッフ全員ほとんど不眠不休で試行錯誤の連続だったそうです。

なにしろ、あの難易度の高い建築の設計のスタート時期が、竣工まで3年を切っていたというから信じ難いですよね。しかし、丹下さんはオリンピックの施設とかは手がけたけれども、じつは、本当に国家を飾るような記念碑的な建築はやっていないんですよ。それで1968年の《最高裁判所》コンペでは、審査員の打診があったのに、それを断って自分で応募した。僕はその頃に所員として働いていたのですが、そのときも丹下さんは、自らものすごいエネルギーを使っていたのを覚えています。でも残念ながら2等になってしまいました。

受講生Q アアルトが好きで、その設計手法を自分の作品に取り入れようとするとするのですが、なかなかうまくいきません。真似したいけれど、妨げられてしまう。そこが魅力なのかなとも思いますが、髙宮さんはどのように考えていらっしゃいますか。

髙宮 それこそ地域的な感性が原因だと思います。抽象的な言い方ですけれども、それ以外にないと思うんですね。アアルトはアメリカで《ベーカー・ハウス》を手がけたり、イタリアで《リオラの教会》をつくったりしていますが、外国人が和服を着たみたいに、フィンランド以外の国では、なんかしっくりこないんですよ。つまり、リージョナリズムというか、アアルトはやっぱり「フィンランドの建築家」だったのではないでしょうか。

飯田 僕もこの間アアルトの作品集を見直して、あらためていいなと思いました。そういう地域性と結びついた建築の良さは、一過性ではなく、いつの時代にも共有されていくものなんでしょうね。

受講生R 僕はヨハネス・ダウカーが設計した《オープン・エア・スクール》が格好いいなと思いました。公共的な組織がオランダ合理主義の建築をつくったという話を講義でされましたが、日本でもモダニズムの建築に真っ先に取り組んだのは逓信省の建築家たちでした。モダニズムの建築を広めたのは、洋の東西を問わず、こうした組織の建築家たちだったのかなと思いました。

髙宮 なぜオランダの建築はすごいのかというと、ベルラーヘの時代から、有名建築家が公共建築の設計に、官僚の立場で関与しているんですよね。日本でも辰野金吾をはじ

めとする明治の建築家たちは、ほとんどが「国家御用達」建築家だった。丹下さんの前までは。そして、ご指摘の通り、逓信省の建築家などは、非常にレベルの高い設計をした。それがある時代から、たとえば東京大学を出たエリートは、自ら設計に手を染めることなく、行政官僚になり切ってしまって、民間建築家に設計を「外注」して、それをしきるようになる。それが、建築家を都市の問題から遠ざけ、公共建築の設計に建築家の主体性を欠くようになっていった原因だと思います。

飯田 さてこれで髙宮さんの連続講義は終了となります。途中でも触れましたが、歴史家ではなく実際にものをつくっている人が語る建築の歴史に対して興味が湧き、これを実現させました。始めてみると、とても面白くて最終回の今日まで、あっという間だったという感じです。受講生のみなさんは、ここで学んだ歴史を踏まえて、自分たちもその延長線上にいるんだということを自覚してほしいと思います。髙宮さん、素晴らしい講義をありがとうございました。あらためて髙宮さんに盛大な拍手をお送りください。ただ、まだこの建築講義を本にする仕事が残っています。まだまだ楽にさせませんから（笑）。懲りずにお付き合いください。

あとがき

本書は、一介の建築家が自分の興味を引く100人ほどの西洋の建築家とその作品を取り上げ、時代背景を考慮しながらそれらをクロノジカルに編成し、共通するキーワードをつけて解説したものです。本書のもととなったのは、合計12回にわたった連続講義で、西洋の建築に関心のある一般の人たちや、大学で学んだ歴史意匠をもう一度復習してみたいと思っているような若い人たちを対象としたものでした。したがって、本書も連続講義も、専門的な歴史本や歴史講義ではなく、あくまで作家と作品を意匠的な視点でわかりやすく解説することを趣旨としています。

その連続講義は、建築家の飯田善彦さんが昨年主催したもので、彼が事務所の1階で営んでいるライブラリー・カフェで毎月1回、1年間にわたって開かれました。30人くらいの寺子屋風の雰囲気で、飯田さんとの対話や参加者との質疑応答などを交え、ワインを飲みながらのインフォーマルで楽しい講義でした。

飯田さんは、ビッグ・プロジェクトの設計を抱えながら多忙な日々を送っている、いま最も注目すべき建築家です。しかも、そのライブラリー・カフェを一般に開放し、さまざまな講演会や文化的なイベントを企画して社会貢献をしているという頭の下がるような高志の人です。

その場所で、何か建築に関する話をしてほしい、という依頼を受けたのが連続講義の発端でした。飯田さんとはもう40年来の

付き合いで、そんな交誼からなんとなく断れきれずに何を喋ろう
か思案していたら、僕が大学で教えていた頃の講義を下敷きに
したらというお勧めに気楽に乗ってしまい、少しばかり後悔しまし
たが後の祭りでした。

　ところが、今度はそれを記録に残すために本にしたいというお
話をいただいたときは、さすがに想定外のことで逡巡しました。
というのも、連続講義では記録本のことなど念頭になく、思いつく
くままスライドに沿って喋ったものだったし、西洋の歴史上の作家
と作品を文字として残すことは、浅学のわが身には荷が重すぎる
と思ったからです。

　その背中を押してくれたのは、僕と同じ大学の歴史研OBで、
建築史家の日本大学教授・大川三雄先生と建築家の染谷正弘
さんでした。大川先生には史的監修と原稿の校閲を、染谷さん
には掲載用の建築写真について全面的なバックアップをいただ
くという内諾を得て、そのお話にも乗ることを思い切りました。

　しかし、連続講義は、スライドが毎回100枚以上というヴォリュー
ムで、話しを文字数にするとこの本の3倍くらいはありましたので、
限られたこの本の紙幅でどれだけ講義の中身を再現できるか不
安を感じながらの本づくりでした。

ともあれ、飯田さんのペースにすっかり乗せられてしまった感が
ありますが、思い直してみますと、連続講義を含めこの本づくりは、

微力ながら飯田さんの社会貢献のお手伝いをすることにもなる
わけですし、ひとりでも多くの人に建築意匠の面白さや大切さを
知ってもらうきっかけにでもなってくれれば、飯田ペースに乗せら
れた甲斐があったといわなければなりません。

　また個人的には、永い間本棚で眠っていた歴史本を再び開
いて、建築史の楽しさをもう一度味わう余得にもあずかりました。
そんな貴重な機会を与えてくれた飯田さんの思いやりに、この紙
面を借りて心から感謝します。

　もちろん、先に述べた大川先生、染谷さんの協力がなければ、
この本は生まれなかったし、本務の傍ら連続講義の段取りやス
ライドづくり、そしてこの本の編集者との調整などに厖大な時間
と労力を割いてくれた飯田善彦建築工房の山下祐平さん、藤末
萌さんには本当にお世話になりました。これらの方々にもお礼を
述べたいと思います。

　末尾になりますが、たいへん短い期間で連続講義の文字起
こしから、僕のわがままな注文にも快く応えていただいたフリック
スタジオの磯達雄さん、山道雄太さんはじめ編集者のみなさん、
そして編集に協力をいただいた豊田正弘さんにも心から謝意を
表します。

2015年初冬

　　　　　　　　　　　　　　　　　　　　　　高宮眞介

髙宮眞介連続講義ポスター

Designed by NDC Graphics

講義概要

ALC LECTURE Series vol.1
髙宮眞介連続講義
ヨーロッパ近代建築史を通して、改めてこれからのデザインを探る

［開催概要］
主催　Archiship Library＆Café／飯田善彦
日程　毎月第4土曜日18:00-20:00（12月21日のみ第3土曜日）
期間　2013年6月-2014年7月
会場　Archiship Library＆Café
定員　30名
会費　20,000円（通年のみ・全14回／各回ドリンク付き）

［タイムテーブル］
17:30　開場
18:00　講義開始
19:20　講義終了
　　　　〈休憩〉
19:30　会場からの質問を受けながらのトーク
　　　　モデレーター：飯田善彦
20:00　終了

［スケジュール］
第1回　2013年6月22日（土）
　　　　ガイダンス／幾何学の明晰性と手法の多義性

第2回　7月27日（土）
　　　　均整のプロポーションと空間のダイナミズム

273

第3回　8月24日（土）
崇高の自律性とピクチャーレスクの他律性

第4回　9月28日（土）
新素材と新技術

第5回　10月26日（土）
合理主義と表現主義1——思想の革新と運動の理念

第6回　11月23日（土・祝）
合理主義と表現主義2——オランダ合理主義（ロッテルダム派）とオランダ表現主義（アムステルダム派）

第7回　12月21日（土）
合理主義と表現主義3——表現主義の系譜

第8回　2014年1月25日（土）
SeinとSchein／彫塑性と物質性1

第9回　2月22日（土）
SeinとSchein／彫塑性と物質性2

第10回　3月22日（土）
インターナショナル・スタイルとナショナリズム

第11回　4月26日（土）
構造とハイテク

第12回　5月24日（土）
表層・深層・透層——モダニズムを超えて

第13回　6月28日（土）
番外編1　日本建築空間の美　〈＊本書未収録〉
番外編として、4つの日本建築を取り上げた。
伊勢神宮：晴朗・直裁の美
平等院鳳凰堂：優雅・洗練の美
妙喜庵「待庵」：閑寂・枯淡の美
桂離宮：数寄の美

第14回　7月19日（土）
番外編2　シンポジウム：現在地を考えよう
全13回の振り返り会として、事前に講師の2人から2つの質問を投げかけた。
「あなたの行ってみたい時代・会ってみたい建築家は？」
「そのことは今の自分とどのようにつながりがある（ない）と思いますか？」
当日は1人あたり5-10分程度の時間を設け発言し、2人の講師の応答を経て受講生それぞれの歴史観の構築に役立ててもらった。

[100人の建築家索引]

アアルト, アルヴァ　p.114, 200-202, 207, 210, 260, 264

アウト, ヤコブス・ヨハネス・ピーター　p.86-87, 90, 94-95, 109, 113, 116-118, 150, 189

アスプルンド, エリック・グンナール　p.186-187, 197-200, 210, 260-261

アルベルティ, レオン・バッティスタ　p.16, 18-19, 23, 46, 50

磯崎 新　p.21, 218, 239-240

伊東豊雄　p.246, 248-249

ヴァーグナー, オットー　p.86-87, 110, 126-127, 132, 134-136, 207, 215

ヴァン・アレン, ウィリアム　p.86-87, 142, 214

ヴァン・ド・ヴェルド, アンリ　p.86-87, 92, 100, 104, 113, 130, 132-134

ヴィニョーラ, ジャコモ・バロッツィ・ダ　p.16, 23

ヴェスニン, レオニード　p.98-99, 215

ヴェンチューリ, ロバート　p.22, 202, 235-237

ウッツォン, ヨルン　p.204-205, 214, 218, 222-223, 231, 244-245

エーステレン, コルネリス・ファン　p.109, 118

エストベリー, ラグナール　p.196-197

エッフェル, ギュスターヴ　p.71, 75-76, 91, 214, 262

オルタ, ヴィクトール　p.86-87, 132-133, 144, 190

オルブリッヒ, ヨーゼフ・マリア　p.86-87, 132, 135-137

カーン, ルイス　p.57, 152, 232-233, 240-242

ガウディ, アントニ　p.86-87, 132, 138-139

ガルニエ, トニー　p.78-79, 82, 148, 150

ギマール, エクトル　p.133, 144

クック, ピーター　p.215, 223, 227

クラメル, ピエト　p.86-87, 109, 119-120

クレルク, ミヘル・デ　p.86-87, 109, 118-120

グロピウス, ヴァルター　p.84-87, 92-94, 97, 99-101, 108, 117, 134, 150, 189-190, 192, 214-215, 217

ゲーリー, フランク　p.81, 237-238

コールハース, レム　p.108, 185, 218, 246-248, 251

コルトーナ, ピエトロ・ダ　p.38-39

コンタマン, ヴィクトール　p.74, 214

サーリネン, エーロ　p.150, 190, 214, 218-220, 222, 225, 230

サリヴァン, ルイス　p.76-77, 86-87, 132, 189, 214

サンテリア, アントニオ　p.86-87, 91, 96, 97, 103, 215

ジェンニー, ウィリアム・ル・バロン　p.76-77, 86-87, 214

シザ, アルヴァロ　p.202, 244-245

シュペーア, アルベルト　p.59, 192, 193

ジョンソン, フィリップ　p.64, 150, 177-180, 189, 236-238

シンケル, カール・フリードリッヒ　p.48-50, 52, 58-61, 63-65, 86-87, 92-93, 108, 149-150, 152-153, 168-170, 175, 179, 239, 256, 258, 261

スターリング, ジェームズ　p.59, 64, 202, 215, 225-227, 236, 238, 239

スタム, マルト　p.95-96, 101, 106-107, 109, 115, 214-215

ズントー, ピーター　p.245-246

妹島和世　p.249

ダウカー, ヨハネス　p.109, 113-114, 122, 202, 214-215, 217, 264

タウト, ブルーノ　p.86-87, 141, 151, 189-190, 215

タトリン, ウラジミール　p.86-87, 98-99, 215

丹下健三　p.82, 144, 184, 191, 214, 217, 219-221, 231, 263-265

チュミ, ベルナール　p.237-238

デュテール, フェルディナン　p.74, 214

デュドック, ヴィレム・マリヌス　p.118, 124

テラーニ, ジュゼッペ　p.122, 193-194, 208, 257

ドゥースブルフ, テオ・ファン　p.86-87, 90, 97-98, 101, 109, 112, 149-150, 170-172

ノイマン, バルタザール　p.51

バーナム, ダニエル　p.76-77, 214

パクストン, ジョセフ　p.71, 73, 74, 214

パッラーディオ, アンドレア　p.16, 19-20, 29, 32-37, 46, 47, 50

バラガン, ルイス　p.152, 242-244

ピアノ, レンゾ　p.214-215, 218, 223-224

ピラネージ, ジョヴァンニ・バッティスタ　p.57-58

フォスター, ノーマン　p.117, 214-215, 218, 224, 228-229, 244

フッド, レイモンド　p.86-87, 142, 189-190

フラー, バックミンスター　p.214-215, 224-226, 228

ブラマンテ, ドナト　p.19-20, 25-26, 33, 38, 50

ブリンクマン, J・A　p.106-107, 115, 214-215

ブルーヴェ, ジャン　p.215, 223-224

ブルネレスキ, フィリッポ　p.10-11, 16-18, 24

フルフト, L・C・ファン・デル　p.106-107, 109, 113, 115, 214-215, 217

ブレー, エティエンヌ=ルイ　p.50, 52-53, 56-58, 63-64, 197

ペイ, イオ・ミン　p.212-215, 224-225, 227-228

ヘーガー, フリッツ　p.140

ベーレンス, ペーター　p.58, 86-87, 92-95, 101, 108, 110, 115-116, 135-136, 140, 148-150, 154, 168-170, 214

ベルツィヒ, ハンス　p.86-87, 141

ヘルツォーク, ジャック　p.248-249

ペルッツィ, バルダッサーレ　p.22

ベルニーニ, ジャン・ロレンツォ　p.20, 37-39, 41-44, 46, 152

ベルラーヘ, ヘンドリック・ペトルス　p.86-87, 108-111, 119, 149-150, 169-170, 179, 190-191, 196, 207, 264

ペレ, オーギュスト　p.78, 135, 148, 150, 154, 214, 217

ボー, ヨルゲン　p.203-204

ボッロミーニ, フランチェスコ　p.30-31, 39, 41-43, 152

ホフマン, ヨーゼフ　p.86-87, 132, 135-137, 190

マイヤー, ハンネス　p.86-87, 100-101, 189-190, 215.

マデルノ, カルロ　p.42

ミース・ファン・デル・ローエ, ルートヴィヒ　p.59, 77, 86-87, 92-96, 101, 113, 115, 117, 128, 137, 140, 144, 148-153, 165-185, 188-189, 205, 207, 214-215, 217, 237, 257-259, 261, 263

ミケランジェロ・ブォナローティ　p.14, 20, 24-26, 28-29, 41-43, 47, 239

ムーロン, ピエール・ド　p.248-249

ムテジウス, ヘルマン　p.86-87, 91-92, 130, 150

メイ, J・M・ファン・デル　p.109, 119-120

メーリニコフ, コンスタンチン　p.98-99

メンデルゾーン, エーリッヒ　p.86-87, 140, 192

モリス, ウィリアム　p.86-87, 129-131, 134

モンドリアン, ピエト　p.86-87, 90, 97-98, 109, 112, 150

ヤコブセン, アルネ　p.203, 204

ライト, フランク・ロイド　p.77, 86-87, 108, 109, 118-119, 124, 130, 149-151, 169-170, 177, 189, 205-207

ラブルースト, アンリ　p.66-67, 72-73, 214, 259

リベラ, アダルベルト　p.193-194

ル・コルビュジエ　p.36, 78, 86-87, 90-91, 93-95, 99-100, 116-117, 128, 138, 144, 146-165, 168, 177, 183-185, 188-195, 203, 205, 208, 214, 217, 224, 226, 239, 257-259

ルドゥー, クロード＝ニコラ　p.50, 52, 54-56, 63, 151, 240

レヴェレンツ, シグルード　p.198-200

ロース, アドルフ　p.59, 86-87, 137-138, 144, 148, 150, 189-190

ロジャース, リチャード　p.214-215, 218, 223

ロマーノ, ジュリオ　p.22-23, 35

［図版クレジット］

磯崎新アトリエ：12_8

伊東豊雄建築設計事務所：12_28

大川三雄：1_4, 1_17, 1_21-22, 2_6, 2_8, 2_10, 2_22, 3_1,
4_5, 4_8, 4_18, 7_26, 7_30, 8_12, 10_16-17, 10_27, 10_38,
10_48, 11_19, 12_17-18

染谷正弘：表紙, 1_扉, 1_3, 1_5-6, 1_8, 1_10-11, 1_13-14,
1_19, 2_扉-1, 2_4, 2_14, 2_18-19, 2_21, 2_24-27, 3_2, 3_6,
3_11, 3_16-17, 4_1, 4_3-4, 4_6, 4_19-20, 5_扉, 5_5-10,
5_17-18, 6_扉, 6_1, 6_3, 6_9, 6_12-13, 6_15-16, 7_扉-2,
7_13-17, 7_19, 7_22-24, 7_29, 8_扉, 8_3-4, 8_7-8, 8_13-14,
8_16, 8_18, 8_21-23, 8_25, 9_扉, 9_6-7, 9_9-10, 9_15-16,
9_18, 9_25, 10_扉, 10_11-14, 10_19-21, 10_26, 10_29-30,
10_33-34, 10_36, 10_45-47, 10_49-50, 11_扉, 11_2-7,
11_10-11, 11_18, 11_22, 12_扉, 12_5, 12_7, 12_9-12,
12_14-15, 12_19-23, 12_26, 12_29

高宮眞介：1_15, 2_23, 2_29, 3_20-22, 6_2, 6_6, 6_8, 6_10,
8_19, 10_35, 10_37, 10_40, 10_42

田所辰之助：5_3-4

豊田市美術館：5_21, 6_5, 7_18

藤末 萌：3_18, 4_扉, 4_7

宮城県観光課：12_26

山下祐平：9_22

山道雄太：4_13

Andrew Dunn：11_17（CC BY-SA 2.0）

Bs0u10e0：4_2（CC BY-SA 2.0）

Bundesarchiv, Bild 146III-373：10_10（CC BY-SA 3.0
Germany）

Bundesarchiv, Bild 183-1982-1130-502：10_9（CC BY-SA
3.0 Germany）

Charles Barilleaux：11_1（CC BY 2.0）

Chris 73：7_12（CC BY-SA 3.0）

Christos Vittoratos：5_19（CC BY-SA 3.0）

D_M_D：12_25（CC BY-SA 2.0）

David Shankbone：12_2（CC BY-SA 3.0）

flowcomm：3_5（CC BY 2.0）

Fopseh：7_7（CC BY-SA 4.0）

Forgemind ArchiMedia：12_13（CC BY 2.0）

I, Tomtheman5：11_13（CC BY-SA 3.0）

IK's World Trip：11_12, 12_3（CC BY 2.0）

Janericloebe：6_17（CC BY 3.0）

Jean-Pierre Dalbéra：3_23, 7_10, 7_11（CC BY 2.0）

Jeremy A：9_20（CC BY 2.0）

Joe Ravi：9_12（CC BY-SA 3.0）

John Lord：11_20（CC BY 2.0）

Kent Wang：11_23（CC BY-SA 2.0）

Lauren Manning：12_4（CC BY 2.0）

Library of Congress, Washington, D.C.：4_15-17

Livioandronico2013：2_12（CC BY-SA 4.0）

Lumu：7_25（CC BY-SA 3.0）

Masashige MOTOE：9_13（CC BY-SA 2.0）

ninara：10_31（CC BY 2.0）

NotFromUtrecht：11_16（CC BY-SA 3.0）

Paul Arps：11_9（CC BY 2.0）

Peter Veenendaal：6_14（CC BY 2.0）

Rijksdienst voor het Cultureel Erfgoed：6_7（CC BY-SA 3.0 Netherlands）

sailko：5_20（CC BY-SA 3.0）

SANAA：12_30

Šarūnas Burdulis：12_16（CC BY-SA 2.0）

Silverflummy：7_21（CC BY 3.0）

SounderBruce：12_24（CC BY-SA 2.0）

［引用出典］

アドルフ・ロース著、伊藤哲夫訳『装飾と罪悪』中央公論美術出版、1987：7_20

クリスチャン・ノルベルグ＝シュルツ、加藤邦男訳『図説世界建築史11 バロック建築』本の友社、2001：2_16

福田晴虔『イタリア・ルネサンス建築史ノート〈2〉アルベルティ』中央公論出版、2012：1_9

A. Radford, Amit Srivastava, Selen B. Morkoç, "The Elements of Modern Architecture", Thames & Hudson, 2014：10_41

"Alvar Aalto", Editions Girsberger, 1963：10_32

B. Addis, "Building: 3000 Years Design Engineering and Construction", Phidon Press Limited, 2007：4_14

C. Norberg-Schulz, "Architettura Barocca", Electa Editrice, 1979：2_15

C. S. J. Wilson, "Sigurd Lewerentz", Pall Mall, 2002：10_28

"Gunnar Asplund Architect 1885-1940", Svenska Arkitekters Riksforbünd, 1950：10_22-24, 10_25

H. Klotz, W. Krase, "New Museum Buildings in the Federal Republic of Germany", Rizzoli, 1985：12_6

J. Hix, "The Glass House", Phaidon, 1974：4_9

J. L. Cohen, "The Future of Architecture. Since 1889", Phaidon, 2012：10_44

"Jorn Utzon", Princeton Architectural Press, 2013：11_8

"Jorn Utzon - Houses in Fredensborg", Ernst & Sohn, 1991：10_43

K. F. Schinkel, "Collected Architectural Designs", Academy Editions, St. Martin's Press, 1982：3_19, 3_24

L. Buller, F. D. Oudsten, "The Rietveld Schroder House", MIT Press,1988：6_4

"Le Corbusier et Pierre Jeanneret 1910-23", Artemis, 1964：8_1, 8_5, 8_6, 8_10, 8_11, 10_6

"Le Corbusier & P.Jeanneret 1929-34", Artemis, 1964：8_9, 10_7

"Le Corbusier 1946-52", Artemis, 1953, 8_15, 8_24

"Le Corbusier 1952-57", Artemis, 1957：8_17

"Le Corbusier Le Grand", Phaidon, 2008：8_2

"Mies van der Rohe at Work", Phaidon, 1999：9_14, 9_21, 9_23

N. Pevsner, "An Out Line Of European Architecture", John Murray, 1942：1_12, 1_16, 1_23, 2_20, 2_27, 2_28, 2_30

P. Gossel, G. Leuthauser "Architecture in the 20th Century volume1", Taschen, 2005：4_10-12, 7_9, 7_28

P. Gossel, G. Leuthauser, "Architecture in the 20th Century volume2", Taschen, 2005：11_14, 11_15

P. Murray, "Architettura del Rinascimento", Electa Editrice, 1978：1_18, 2_5, 11

P. Portoghesi, "Roma Barocca: The History of an Architectonic Culture", The MIT Press, 1970：3_7

R. Weston, "modernism", Phaidon, 1996：5_12, 5_16, 9_2, 9_4, 10_8

S. E. Rasmussen, "By og Bygninger", Fremad, 1949：1_20, 2_17

S. E. Rasmussen, "Experiencing Architecture", The MIT Press, 1962：2_9

S. O. Khan-Magomedov, "Pioneers of Soviet Architecture", VEB, 1983：5_13-15

T. Faber, "Arne Jacobsen", Verlag Gerd Hatje, 1964：10_39

T. Garnier, "Une cité industrielle : étude pour la construction des villes", Philippe Sers, 1988：4_21

"Tribune Tower Competition", The Tribune Company, 1923：10_1-5

W. Blaser, "Mies van der Rohe The Art of Structure", Thames and Hudson, 1965：9_1, 9_3, 9_8, 9_11, 9_17, 9_19, 9_24

髙宮眞介
たかみやしんすけ

1939年山形県生まれ。62年日本大学理工学部建築学科卒業後、大林組設計部、デンマークKHR設計事務所、丹下健三+都市建築設計研究所を経て、74年計画・設計工房を谷口吉生とともに創設。80年より谷口建築設計研究所取締役、同代表取締役などを歴任。その間、日本大学理工学部建築学科で非常勤講師。1996年から2007年まで同大学理工学部建築学科教授、09年から13年まで同大学大学院理工学研究科建築学専攻非常勤講師。現在、計画・設計工房代表取締役、谷口建築設計研究所取締役。主な作品に《資生堂アートハウス》(1978／日本建築学会賞)、《東京都葛西臨海水族園》(1989／公共建築賞、BCS賞)、《豊田市美術館》(1995／公共建築賞、BCS賞)、《日本大学理工学部駿河台校舎新1号館》(2003／BCS賞、環境建築デザイン賞)、《瓶葉プラザ》(2010／グッドデザイン賞)、《山形大学工学部創立100周年記念会館》(2011)など。

飯田善彦
いいだよしひこ

1950年埼玉県浦和市生まれ。73年横浜国立大学工学部建築学科卒業後、計画・設計工房、建築計画（元倉真琴との共同主宰）を経て、86年飯田善彦建築工房設立。2007-12年横浜国立大学大学院建築都市スクールY-GSA教授。現在、立命館大学大学院SDP客員教授、法政大学大学院客員教授。主な作品に《川上村林業総合センター 森の交流館》（1997／日本建築学会作品賞）、《名古屋大学野依記念物質科学研究館・学術交流館》（2004／中部建築賞、BCS賞、愛知県まちなみ建築賞）、《横須賀市営鴨居ハイム》（2009／神奈川建築コンクール優秀賞、よこすか景観賞）、《パークハウス吉祥寺OIKOS》（2010／グッドデザイン賞）、《MINA GARDEN 十日町市場》（2012／神奈川建築コンクール優秀賞、建築選集）、《沖縄県看護研修センター》（2013／環境建築賞最優秀賞）など。

Archiship Library 01

髙宮眞介 建築史意匠講義
西洋の建築家100人とその作品を巡る

2016年1月15日　初版第1刷 発行
2024年5月15日　　第2版第2刷 発行

著者　　　髙宮眞介　飯田善彦
校閲　　　大川三雄
協力　　　染谷正弘　飯田善彦建築工房(山下祐平+藤末 萌)
編集　　　フリックスタジオ(磯 達雄+山道雄太)
編集協力　豊田正弘
デザイン　黒田益朗+川口久美子
会場写真　堀田浩平
印刷・製本　藤原印刷株式会社

発行者　　飯田善彦
発行所　　Archiship Studio ／ Archiship Library&Café
　　　　　神奈川県横浜市中区吉田町4-9
　　　　　Tel: 045-326-6611
　　　　　https://libraryandcafe.wordpress.com

ISBN　978-4-908615-00-9

©2016, Shinsuke Takamiya, Yoshihiko Iida

［無断転載の禁止］
著作権法およびクリエイティブ・コモンズ・ライセンスで保証される範囲を超えて、著作権者の許諾なしに
本書掲載内容を使用(複写、複製、翻訳、磁気または光記録媒体等への入力)することを禁じます。